U0130294

计算机艺术设计基础

主　编：陈升起

副主编：刘一颖　邓铁桥　黄方遒

湖 南 人 民 出 版 社

21世纪高等学校美术与设计专业规划教材编委会

顾　　问：黄铁山　朱训德

主　　编：蒋　烨　刘永健

副 主 编（以姓氏笔画为序）：

刘　丹　坎　勒　陈　耕　严家宽　孟宪文　洪　琪　谢伦和　黎　青

编　　委（以姓氏笔画为序）：

马　旭	东莞理工大学	刘磊霞	怀化学院	周益军	湖南工业大学
方圣德	黄冈师范学院	朱露莎	湘潭大学	周海清	湖南科技职业学院
文卫民	长沙理工大学	许　彦	衡阳师范学院	孟宪文	衡阳师范学院
文旭明	湖南师范大学	许砚梅	中南大学	郇海霞	湖南涉外经济学院
文泊汀	湖南工业大学	吴　魁	湖南工业大学	胡　忱	湖南师范大学
尹晓燕	湘潭大学	吴　晶	四川大学	胡　嫔	长沙学院
尹建国	湖南科技大学	严家宽	湖北大学	柳　毅	上海应用技术学院
尹建强	湖南农业大学	邹夫仁	湖南人文科技学院	贺　克	湖南工程学院
王　健	邵阳学院	何　辉	长沙理工大学	洪　琪	湖南理工学院
王幼凡	怀化学院	何永胜	武汉科技学院	赵持平	湖南商学院
王佩之	湖南农业大学	坎　勒	中南大学	赵金秋	长沙女子大学
王锡忠	湘西美术学校	陆序彦	湖南人文科技大学	殷　俊	长沙理工大学
丰明高	湖南科技职业学院	张　雄	湖南工程学院	唐　浩	湖南工业大学
毛璐璐	湘潭大学	李　伟	湖南商学院	唐卫东	南华大学
邓云峰	湖南人文科技学院	李　刚	武汉科技大学	夏鹏程	益阳电脑美术学校
邓美珍	湖南师范大学	李　洁	长沙理工大学	郭建国	湖南城市学院
叶经文	衡阳师范学院	杨凤飞	湖南师范大学	郭韵华	山东青岛农业大学
冯松涛	黄冈师范学院	杨乾明	广州大学	高　冬	清华大学
卢盛文	湘潭大学	杨球旺	湖南科技学院	黄有柱	湖北襄樊学院
田绍登	湖南文理学院	肖　晟	湖南工业大学	鲁一妹	湖南师范大学
龙健才	湘南学院	肖德荣	中南林业科技大学	彭桂秋	湖南工艺美术职业学院
过　山	湖南工业大学	陈升起	湖南城市学院	曾景祥	湖南科技大学
刘　丹	湖南农业大学	陈　杰	中南林业科技大学	曾宪荣	湖南城市学院
刘　俊	吉首大学	陈　耕	湖南师范大学	曾嘉期	湘潭大学
刘克奇	湖南城市学院	陈　新	长沙民政职业技术学院	蒋　烨	中南大学
刘玉平	浙江湖州职业技术学院	陈晓征	湖南城市学院	谢伦和	广州美术学院
刘文海	中南林业科技大学	陈飞虎	湖南大学	蔡　伟	湖北襄樊学院
刘永健	湖南师范大学	陈敬良	湖南工业职业技术学院	廖建军	南华大学
刘寿祥	湖北美术学院	陈罗辉	湖南工业大学	黎　青	湘潭大学
刘佳俊	益阳职业技术学院	罗仕红	湖南师范大学	颜　璨	湖南师范大学
刘燕宇	湘潭大学	周建德	湖南工业大学	燕　杰	中南大学

《计算机艺术设计基础》编委会

主　编：陈升起
副主编：刘一颖　邓铁桥　黄方遒
编　委（以姓氏笔画为序）：

万长林	湖南理工学院	张玉莹	苏州外国语学校
方见树	湖南工业大学	张　弛	苏州工艺美术学校
王丽芳	金华旅游高专	罗汉儒	桂林旅游专科学校
叶瑞龙	温州大学	罗　琳	湘南学院
邓铁桥	湖南城市学院	胡　澎	聚艺堂文化发展有限公司
刘永健	湖南师范大学	胡可夫	湖南科技学院
刘一颖	湖南城市学院	周志高	长沙理工大学
刘建民	湖南城市学院	钟双前	暨南大学
刘　伟	景德镇陶瓷学院	郝建伟	陕西科技大学
刘　斌	湖南科技学院	高　黎	桂林旅游专科学校
陈升起	湖南城市学院	黄方遒	湖南城市学院
陈梦稀	湖南第一师范	黄雪蜂	北京印刷学院
吴伟军	中南林业科技大学	蒋　烨	中南大学

总　序

湖南人民出版社经过精心策划，组织全国一批高等学校的中青年骨干教师，编写了这套21世纪高等学校美术与设计类专业规划教材。该规划教材是高等学校美术专业(如美术学、艺术设计、工业造型等)及相关专业(如建筑学、城市规划、园林设计等)基础课与专业课教材。

由于我与该规划教材的诸多作者有工作上的联系，他们盛情邀请我为该规划教材写一个序，因此，对该规划教材我有幸先睹为快。伴着浓浓的墨香，读过书稿之后，掩卷沉思，规划教材的鲜明特色便在我脑海中清晰起来。

具有优秀的作者队伍。规划教材设有编委会和审定委员会，由全国著名画家、设计家、教育家、出版家组成，具有权威性和公信力。规划教材主编蒋烨、刘永健是全国知名的中青年画家和艺术教育工作者，在当代中国画坛和艺术教育领域，具有忠厚淳朴的人格魅力和令人折服的艺术感染力。规划教材各分册主编和编写者大都由全国高等学校教学一线的中青年教授、副教授组成。他们大都来自全国著名的美术院校及其他高等学校的艺术院系，具有广泛的代表性。他们思想开放，精力充沛，功底扎实，技艺精湛，是一个专业和人文素养都很高的优秀群体。

具有全新的编写理念。在编写过程中，作者自始至终树立了两个与平时编写教材不同的理念：一是树立了全新的"教材"观。他们认为教材既不仅仅是知识体系的浓缩与再现，也不仅仅是学生被动接受的对象和内容，而是引导学生认识发展、生活学习、人格构建的一种范例，是教师与学生沟通的桥梁。教材质量的优劣，对学生学习美术与设计的兴趣、审美趣味、创新能力和个性品质存在着直接的影响。教材的编写，应力求向学生提供美术与设计学习的方法，展示丰富的具有审美价值的图像世界，提高他们的学习兴趣和欣赏水平。二是树立了全新的"系列教材"观。他们认为，现代的美术与设计类教材，有多种多样的呈现方式，例如教科书教材、视听教材、现实教材(将周围的自然环境和社会现实转化而成的教材)、电子教材等，因此，美术与设计教材绝不仅仅限于教科书。这也是这套规划教材一直追求的一个目标。

具有上乘的书稿质量。规划教材是在提取、整合现有相关教材、专著、画册、论文，以及教学改革成果的基础之上，针对新时期高等学校美术与设计类专业的教学特点和要求编写而成的。旨在：力求体现我国美术与设计教育的培养目标，体现时代性、基础性和选择性，满足学生发展的需求；力求在教材中让学生能较广泛地接触中外优秀美术与设计作品，拓宽美术和设计视野，尊重世界多元文化，探索人文内涵，提高鉴别和判断能力；力求培养学生的独立精神，倡导自主学习、研究性学习和合作学习，引导学生主动探究艺术的本质、特性和文化内涵；力求引导学生逐步形成敏锐的洞察力和乐于探究的精神，鼓励想象、创造和勇于实践，用美术与设计及其他学科相联系的方法表达与交流自己的思想和情感，培养解决问题的能力；力求把握美术与设计专业学习的特点，提倡使用表现性评价、成长记录评价等质性评价的方式，强调培养学生自我评价的能力，帮助学生学会判断自己学习美术与设计的学习态度、方法与成果，确定自己的发展方向。

具有一流的装帧设计。为了充分发挥规划教材本身的美育作用，规划教材编写者与出版者一道，不论从内容的编排，还是到作品的遴选；无论从封面的设计，还是到版式的确立；无论从开本纸张的运用，还是到印刷厂家的安排，都力求达到一流水准，使规划教材内容的美与形式的美有机结合起来，力争把全方位的美传达给广大读者。

美术与设计教育是人类重要的文化教育活动，是学校艺术教育的重要组成部分。唐代画论家张彦远曾有"夫画者，成教化，助人伦，穷神变，测幽微，与六籍同功，四时并运"的著名论断，这充分表明古人早已认识到绘画对人的发展存在着很大影响。歌德在读到佳作时曾说过这样一句话："精神有一个特征，就是对精神起到推动作用。"我企盼这套规划教材的出版，能为实现我国高等学校美术与设计专业教育的培养目标产生积极的推动作用；能为构建我国高等学校美术与设计专业科学和完美的课程体系产生一定的影响。

朱辉恒

二〇〇六年夏日

序

随着时代的进步，科技的发展，电脑硬件技术和电脑软件水平的不断提升，电脑的应用也逐渐渗入社会生活的各个方面，尤其是在视觉艺术方面，它更具有商业价值和艺术表现力。目前，计算机艺术设计已广泛地应用于各个艺术设计领域，从平面设计、建筑设计、环境艺术设计、工业设计到影视动画、电脑游戏等等。

21世纪是信息化时代，计算机艺术从产生到发展，由简到繁，呈现出各种绚丽的形式，带给人们不可抵挡的诱惑，人们对它也是由陌生到认识，进而热衷。当人们把生活中的素材变成艺术化的感官享受，甚至把灵感所触及的领域发挥到极致时，电脑设计技术就更具魅力了。现今的电脑技术已成为艺术设计人员的重要工具，它不仅带来了新的造型语言和表达方式，同时也引起和推动了艺术设计方法的变革，在艺术表现领域形成了自身独特的视觉表现语言，体现出更高的艺术价值。

我国各大设有设计专业的院校都开设了电脑辅助设计这一系统课程，这与社会的需求是息息相关的，社会对于那些既有专业学术背景又能熟练运用电脑辅助软件的人才需求旺盛。对于高等美术院校电脑美术专业的师生来说，掌握几个计算机辅助设计软件已经成为职业技能的重要组成部分。另外广大从事计算机设计和艺术创作的人们可以通过对本书的学习，循序渐进地了解计算机艺术设计中常用的各种电脑设计软件的使用原理和基本技能。本书在深入浅出地讲述功能的过程中，采用图文相结合的编排方式，使读者能容易地掌握软件中各种功能的特点和作用。

本教材编著者具有丰富的实践教学经验，深刻的教学体会，经过严谨的思考，深入的总结，最终写成本书。本书根据目前国内各大院校开设的计算机艺术设计课程，详实地介绍了计算机艺术设计基础知识，以及目前使用普遍的5个设计软件：CorelDRAW、Photoshop、AutoCAD、3DS MAX 和 Flash 的基本操作，尽量编得易学、易用。

本书的特点是创意新颖，实用性强；结构清晰，讲解透彻。具体体现在：一是全书的结构清晰，学习目标非常明确；二是软件的学习能力培养和艺术素养的培养并重。本书主要从应用的角度构建知识体系，以培养能运用所学知识的人才为目标，因此读者在学习的过程中学的不仅是一种知识，更是一种技能与艺术。本教材将复杂的理论融于具体的经过精心设计的实例中，并通过实例把一些知识点有机的串联起来，从而使本书的逻辑性更强，让读者接受得更快。三是注重分解与综合，对学生来说，一门新课程相当于是一个需要接受的新事物。采用"分解与综合"的方法可以使他们感觉到学习更容易了。因此本教材内容的安排尽量"模块大小适中"，即每一章节乃至一个知识点都尽可能保持适中，并将难点适当分解，便于学生掌握。

在本书的写作与出版过程中，出版社老师给予了热情支持和帮助，在此表示衷心的感谢。同时也对为本书出版付出辛勤劳动的同志一并表示感谢！

最后，书中谬误之处，请专家、读者不吝指正。

编者

2008年6月

目　录

第一部分
计算机艺术设计概述

一、计算机艺术设计发展沿革

计算机艺术设计的研究起源于 20 世纪 50 年代，其发源地是美国，麻省理工学院的伊凡·萨罗兰德是主要创始人之一。他从1950年开始研究通过图形技术来处理人与电脑互动的操作系统，直至1963年，一套以人与电脑交互对话为操作方式的图形画线系统得以完成，包括了电脑主机、显示屏、光电笔和键盘等主要配置。这套系统开发和引进了许多电脑绘图的基本思想和技术，用户可以运用电脑画出线条、多边形、复杂曲线和设计简单的标准部件。所以，它被公认为计算机艺术设计的奠基石。图 1-1 是伊凡·萨罗兰德当年使用的操作系统。

20世纪80年代以来，由于电脑硬件和软件技术的日益进步，计算机艺术设计的制作水平也有了显著提高。简单的数值计算作图程序逐渐向丰富的二维图形图像系统和三维动画系统发展。20世纪90年代之后，随着电脑图形学和电脑产业的发展，计算机艺术设计在世界各地广泛普及，许多国家从小学到大学都有不少学生能用电脑创作美术设计作品。 电脑多媒体和网络技术的介入使电脑美术设计不再仅限于用平面硬拷贝（纸张、幻灯片和照片）的形式展览与交流，而拥有了更加丰富、高效的创作与观摩手段。计算机艺术设计不仅成为数字化艺术的重要组成部分，而且也是电脑文化的重要组成部分。

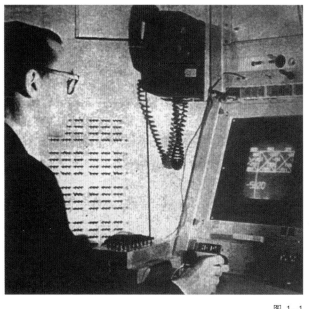

图 1-1

1997 年，美国微软（Microsoft）公司开发的一种功能强大的网页发布软件包：FrontPage97，它包含了网页编辑器、资源管理器、图像绘制器等重要部件，使创作者不必对超文本标签语言了解太多就能制作出引人入胜的网络艺术作品，并可以在因特网上创建属于自己的网站。另外，美国的网景（Netscape）公司网络导航浏览器（Netscape Navigator Gold）也增加了一些相应的网页制作功能。目前，几乎所有新发行的应用软件都包含了网页制作与发布功能，特别是1995 年由美国 Macromedia 公司开发的 Flash 软件使基于电脑的网络艺术作品很快变成大众化的艺术形式。当然，评价网络艺术作品是否优秀，关键还是要看创作者对艺术的理解以及掌握电脑程序、图形图像知识和解决网络传输等问题的熟练程度。

20世纪60年代卡通片和动画电影方面的人士也开始尝试将电脑图形的理论与传统电影技术相结合，研制了许多新的制作技术以及一些有关图形方面的新术语和新名称，逐渐改变了动画要由数以百计的艺术家们一起手工绘制才能完成的状况。

我国的计算机艺术设计起源于 20 世纪 70 年代末。与国外计算机艺术设计发展的轨迹相似，国内计算机艺术设计的研究与应用基本上是从各高等院校发展起来的。1982 年，浙江大学成立了"计算机美术"的课题研究小组，浙江大学、浙江美术学院等单位还联合成立了"浙江计算机美术研究中心"，尝试将电脑图形学和人工智能技术引入绘画、书法、设计等领域，在电脑辅助设计智能CAD 系统上创作出四方连续图案（后被应用于丝绸织造与印染等领域）以及用电脑绘制美术图案，尽管当时使用的是 16 位微机，但也能达到5分钟构成一幅画面，1分钟变一次协调的色彩等效果。

我国的电脑美术设计在20 世纪80 年代也取得了长足的进步。1985 年，电脑智能系统在筑波参加国际展览时得到了国际同行较好的评价；20 世纪80 年代，吉林大学曾把电脑动画作为一个研究方向，在计算机系开始电脑绘画艺术和电脑动画方面的理论研究与实践活动。1993 年，北京印刷学院首次向国内招收电脑美术造型和应用专业的学生。之后全国各大高校相继开设电脑美术、计算机艺术设计、动漫等专业。电脑技术和电脑美术的不断研究、创新，使我国计算机艺术设计的发展更加阔步向前。

二、计算机艺术设计常用硬件设备

计算机系统包括硬件系统和软件系统两大部分。

电脑的硬件系统是指组成一套电脑系统的各种配置装备,它们是由各种实实在在的器件组成的,是电脑运行的物质基础。电脑的硬件由中央处理器、输入设备、输出设备、存储器和控制器共五大部分组成。下面分别介绍计算机艺术设计常用的硬件设备及主要功能。

(一)主机及其主要部件

电脑的主机(图1-2)从外部看是一个整体的机箱,从主机箱内部看,它安装有CPU、主板、内存、硬盘、电源、显示卡、各种多功能卡(视频采集卡、网卡等)、软驱、输入与输出接口(串行口、并行口)等部件(图1-3)。

1.CPU。CPU是电脑中最关键的部件之一,它的主要任务是控制和管理整个电脑系统的运作,被誉为电脑的"大脑",同时,也是电脑等级的象征。为了使工作效率更高,经济条件又允许的话,应用当时市场上具有最先进技术指标和著名品牌的CPU,甚至可以配置双CPU。

2.主板。又称主机板、系统板和母板。它是电脑的"躯干"部件,也是主机箱内一块最大的电路板,上面安装了组成电脑的主要电路系统。几乎所有的电脑部件都会直接、间接与它相连。它决定了电脑硬件性能和类型。主板的结构是开放性的,它有6至8个扩展插槽,供电脑外围设备的控制卡、适配器接插。主板的好坏,最重要的因素是稳定性,稳定性对个人电脑主机的整个系统的运行速度有极大的影响。

3.显示卡。显示卡是电脑主机显示色彩、图像的重要部件。显示卡

图 1-2

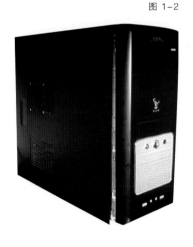

图 1-3

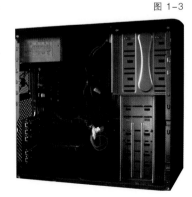

内存的存储量与显示质量的关系成正比。根据计算机艺术设计专业的需要,显示卡最好采用型号先进、能被大多数软件支持、与显示器匹配的图形芯片,具有支持3D加速的Z缓存、支持双缓存区、支持材质模式、支持气氛效果、支持涂色等功能,显示内存32MB以上的专业级显示卡。

4.声卡。声卡的工作原理其实就是一个数字音频信号与模拟音频信号互相转换的过程。声卡大致分为两类:采用扩展卡式的普通声卡和集成在主板上的集成声卡。集成在主板上的声卡,一般都属于低档产品。

(二)输入设备

输入设备的功能是把原始数据和处理这些数据的程序输入到电脑的存储器中。常用的电脑美术设计的输入设备主要有键盘、鼠标、扫描仪、数码相机、数码摄像机、光电压敏笔等。

1.键盘。键盘(图1-4)是最常用的字符输入设备,它也是计算机系统中不可或缺的人机对话工具,设计师可用键盘来输入主要由字符和数字组成的数据和程序,使计算机艺术设计作品的创作过程始终得到人脑的控制。

2.鼠标。鼠标(图1-5)是最常用的确定显示器坐标位置的图形输入设备。设计师可以手持鼠标器在桌面或专用的鼠标垫板上方便、灵活地滑动,鼠标器的光标就会在显示器的屏幕上移动,移到所选位置,按下鼠标按键,就可以完成菜单选择、定位选取等操作。

3.扫描仪。扫描仪(图1-6)是常用的图像输入设备。扫描仪分手持式、平板式和滚筒式三大类。手持式扫描仪小巧灵便,但扫描精度不高,扫描幅面也不大。平板式扫描仪是计算机艺术设计作品制作过程中的主流设备,扫描精度较高,扫描幅面以A4为主,普通的平板式扫描仪如果配置正片扫描适配器,则可以增加扫描正片的功能。滚筒式扫描仪是高档的、价格昂贵的扫描设备,它采用旋转滚筒的进纸方式进行扫描,扫描精度极高,扫描幅面也很大,主要应用于印刷领域。

4.数码相机。数码相机(图1-7)也是计算机艺术设计作品制作过程中常用的图像输入设备,是一种集微电子、光电子、传感器、新型显示和新型存储技术于一身的数字化产品。传统胶片相机需先拍

摄，然后冲扩相片，还要用电脑扫描图像，进行后期处理和编辑，直到效果令人满意之后才能使用于计算机艺术设计中。而数码相机则省去了冲扩相片及扫描工序，拍摄了图像后可以立刻显现，并直接以数字模式输入到电脑进行查看和处理。因而数码相机已成为设计人员必备的工具。

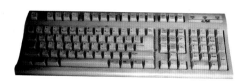

图 1-4

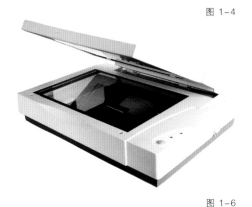

图 1-6

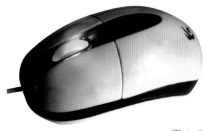

图 1-5

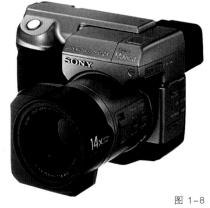

图 1-8

5. 数码摄像机。数字摄像机（图1-8）也是计算机艺术设计作品制作过程中最常用的图像输入设备，是电视摄像机的升级产品。数字摄像机与模拟信号式电视摄像机之间的本质区别在于数字摄像机拍摄的是以数字化直接存储为 NTSC 或 PAL 制式的影视图像，并将其保存在数字摄像机的内存或数字磁带里，也可直接录入光盘，而且数字摄像机可以直接与电脑相连接，而传统摄像机拍摄的影像是模拟信号，要在电脑上应用必须将模拟信号转换成数字信号。另外，数字摄像机的视频数字化系统中产生的图像分辨率，往往比电视摄像机的分辨率高，数字摄像机无论在性能或是质量标准方面，都大大超过采用传统模拟视频处理技术的电视摄像机的水平。

6. 光电压敏笔与数字绘图板。光电压敏笔是计算机艺术设计作品制作过程中常用的图形输入设备。光电压敏笔与数字绘图板的工作原理和机械式鼠标相类似，它是靠发光二极管直接照射到专用数字板

图 1-7

上产生的反射光来进行工作的。在不断移动的状态下，光电压敏笔中由高低电平而形成的脉冲电信号灵敏度好，精确度也非常高。新型的光电压敏笔与数字绘图板系统还附有一个新的无线、无电池的压力感应夹。

（三）输出设备

输出设备的功能是用来输出电脑处理的数据。计算机艺术设计常用的输出设备有：

1. 显示器。显示器（图1-9）是电脑系统中最基本的输出设备，也是电脑系统不可缺少的硬件。它以可见光的形式传递和处理信息。

应用于计算机艺术设计的显示器一般要求显示屏的对角线在 43.2cm 以上；分辨率在 1024×768 以上；点距小于或等于 0.24mm；刷新频率达 85Hz 以上。

CRT 是标准微型电脑显示屏幕的基础。CRT 显示器主要由一个真空管组成。真空管里包含一个或多个电子枪，其成像原理是利用显像管内部的电子枪阴极发出的电子束，经过控制、聚焦和加速后变成细小的电子流，再经过偏转线圈的作用，穿过荫罩的金属板或金属栅栏向正确目标飞去，轰击到显示器内层玻璃涂满了无数红、绿、蓝三基色荧光粉的屏幕上，受到轰击的红、绿、蓝三基色荧光粉会按不同的数据比例发出彩色光芒并形成人们能观看到的图像。

LCD成像原理是通过将具有极性分子结构的液体混合物夹在两片透明的电极之间，当电场作用时，分子按电场方向排列，形成水晶似的结构，极化入射的光，在电极上覆盖的一薄层极化过滤物质将阻止光的穿透。根据此原理，通过将液晶物质变黑，栅格电极能够选择性的"打开"一个单元（像素）。一些液晶显示在屏幕后面放置电致发光的面板来

照亮屏幕，还有一些液晶显示能再现颜色。

2. 打印机。打印机（图1-10）是应用于计算机艺术设计作品输出的最常用设备，目前有喷墨式打印机、激光式打印机和热升华打印机三大类。

（1）喷墨式打印机。喷墨打印机按色彩品种分为黑白和彩色两类，按工作原理可分为气泡式、压电式、热感式和固态喷墨式四类，喷墨打印机以其品种丰富、价格适中、打印效果良好的性能，受到用户的广泛欢迎。高档的喷墨打印机所打印的图像效果能与印刷品相媲美。但喷墨打印机输出的作品的色彩还原度不够且保存时间不长。

（2）激光式打印机。激光式打印机是激光扫描技术与电子照相技术相结合的产物，按色彩品种可分为黑白和彩色两类。激光式彩色打印机的技术原理来自彩色复印机，处理过程极其复杂，目前彩色激光打印机尤其是连续色调的彩色激光打印机在技术上还没有完全成熟。但是，在很重要的几个技术指标方面，彩色激光打印机仍然比彩色喷墨打印机的性能优越。激光打印机在速度和精度上占有优势。

（3）热升华打印机。热升华打印机是热蜡式打印机的一个变种。热蜡式打印机的打印原理是以逐个像素点为单位将蜡状的墨块熔化后打印到介质上，而热升华打印机则将墨水蒸发到有特殊涂层的纸张上。从技术角度讲热升华打印机打印速度比较慢，打印的文本有时会清晰度不够。

（四）存储设备

应用于计算机艺术设计的主要存储设备有：硬盘、内存、软盘、光盘、移动磁盘、光盘刻录机和MO（磁光盘）。

1. 硬盘。硬盘是电脑最重要的存储设备，其作用是直接与内存交换数据，用于数据的随机存取以及系统软件、应用软件的存储。同时它也是应用

图1-9

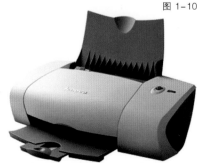

图1-10

于计算机艺术设计作品存储的最常用的设备。

应用于计算机艺术设计的硬盘有两个参数非常重要：一个是硬盘容量空间尽量大，至少要在40G以上；另一个是硬盘速度至少要在7200转/分钟以上。

2. 内存。内存是指直接连接到电脑处理器的高速半导体存储器，也称随机存储器。它是用来暂时存储数据的，可以存入和取出数字信息，旧的数据不断被新的数据所取代。如果关闭电脑，存储在内存中的数据也随之消失。内存的基本功能是在控制器的控制下按照指定的地址存入和取出数字信息。

动态内存（DRAM）是较早期电脑系统中的主要存储芯片。

同步动态内存（SDRAM）是一种比较早期的动态随机存储器，一般应用在一些比较陈旧的电脑之中。

图1-11

双倍数据速率动态内存（DDR DRAM）是目前型号新、速度快的动态随机存储器，是目前电脑系统中的主要存储芯片。

内存的容量影响着电脑一次能够运行的程序数量、程序的运行速度以及程序的启动时间。应用于计算机艺术设计的内存容量尽量大，一般要在256MB以上，最好是在512～1024MB之间，1G的大容量内存可以使大信息量的设计制作更快速。

图1-12

3. 软盘。软盘（图1-11）是电脑数据的存储设备之一。它在容量上有很大的变化，5.25英寸的1.2MB和360KB两种软盘，现已很少有人使用，3.5英寸从标准

图1-13

的1.44MB增加到100～200MB容量。大容量的软盘能向小容量兼容，即小容量的软盘可以在大量软盘驱动器中运行。它的主要特点是存储信息方便，适于携带，但是软盘的读写速度较慢且容量还是相对较小。

4.光盘、只读光盘驱动器与光盘刻录机。光盘（图1-12）是电脑数据常用的大容量存储设备之一。目前，光盘驱动器已成为电脑系统的标准配置之一。光盘的存储容量非常大，可以存储650MB到720MB的信息。

只读光盘驱动器是电脑系统中用于读取光盘数据的硬件设备。

光盘刻录机分为CD-R（可录制光盘）、CD-RW（可重写光盘）、DVD-R(可录制数字视频磁盘)和DVD-E（可擦除式数字视频磁盘）四种。CD-R是一次写入、多次读取，CD-RW是多次写入、多次读取，DVD-R是一次写入、多次读取，DVD-E是多次写入、多次读取。

光盘刻录机有内置和外置两种，外置的光盘刻录机比内置的光盘刻录机散热性能好且方便移动。

5.移动磁盘。移动磁盘（图1-13）包括闪存、移动硬盘和数码伴侣等，是广泛应用于掌上电脑和数码相机等领域的移动存储设备。它具有易于携带、即插即用、容量大、体积小、不需要驱动器和驱动程序、安全可靠等优点。目前市场上的闪存容量从32MB到2G不等，移动硬盘和数码伴侣的容量40G-160G,它是设计人员最常用的存储设备之一。

6.MO(磁光盘)。MO是电脑数据的大容量存储设备之一。它的驱动器和软盘一样分为3.5英寸和5.25英寸两种，存储容量从128MB到2.6GB，在计算机艺术设计中比较常用的是3.5英寸、存储容量为230MB至640MB的MO。现在设计人员多使用移动硬盘，已较少使用MO。

三、计算机艺术设计常用软件

电脑软件分为系统软件和应用软件两大类。它们是电脑系统的重要组成部分。本章节介绍的一些计算机艺术设计常用的软件，均属于应用软件的类别。

（一）艺术设计软件分类

根据功能和工作性质，我们将计算机艺术设计软件划归如下种类：

1.图形、图像类软件。主要有CorelDRAW、Illustrator、FreeHand、Photoshop、Painter、Firework等。

2.室内外设计（工程）类软件。主要有AutoCAD、3DS MAX、3DS/Viz、Lighscape、方圆室内设计系统、天正建筑设计系统等。

3.三维动画类软件。主要有Poser、3DS MAX、Wavefront Maya、Inspeck EM等。

4.网页设计类软件。主要有FrontPage、Dreamweaver、Adobe Pagemill、Hotdog等。

5.桌面出版类软件。主要有PageMaker、QuarkPress、北大方正出版系统等。

6.多媒体类软件。主要有PowerPoint、Director、Authorware等。

（二）常用设计软件介绍

1.Photoshop。Photoshop（图1-14）是一套功能强大的图像编辑软件，集绘图、图像、矢量图形、电子暗房、色彩编辑和网络发布等功能于一体。该软件由美国Adobe公司研制开发，其主要特色是以点阵图像的方式、以高品质的分色和丰富的艺术滤镜处理和设计图像。

最新版本的Photoshop还配有高级的网页图像编辑软件ImageReady。该软件可以将图像割图整理为割图集，以便快速地、有选择性地向网络上输出。该软件还可以将含有图层的Photoshop或Illustrator的文件制作成GIF格式的动画。

2.CorelDRAW。CorelDRAW（图1-15）是一个集矢量图形、图像处理、动画编辑制作、桌面出版社和网络发布等功能于一体的功能强大的套装软件包。该软件由加拿大的Corel公司研制开发，其主要特色是以矢量的方式处理图形和文字，并能把位图图像转化为矢量图像。

3.Illustrator。Illustrator（图1-16）是工业标准的矢量图形创作软件。该软件由美国Adobe公司开发，其主要特色是矢量图形的绘制功能很强，只要输入相关数据就能绘制出图形概貌。其新增加切片、动态变形、动态包裹、缠绕和液化等图形工具和软件环境完全

支持网页图形的创建。特别是Illustrator采用了标准压缩的Postscript格式文件，与其他软件配合应用尤为方便。

4.FreeHand。FreeHand（图1-17）是一种广泛应用于新闻出版机构的排版、图形图像处理软件。该软件由美国Aldus公司以Macromedia公司的名义推出，其主要特色是不但有完整的排版、图形图像处理功能，而且还增强了网页输出功能，可以将图层直接输出成网页，并通过Flash软件将网页变成动画。

5.PageMaker。PageMaker（图1-18）是专业桌面出版软件。该软件由美国Adobe公司开发，主要特色是可以在排版的过程中实现图片以低分辨率显示、自动段落调整和文本绕图等功能，从而提高大批量图文编排处理的速度。除了通常排版功能之外，该软件改进了"层"的功能，"层"可使同一文件包含多种版本、多种注解和多种语言，用户可以把相应的排版元素放入不同的"层"中。另外，该软件还具有网上出版功能，可以将PageMaker页面和文章导出为HTML格式发表。

6.AutoCAD。AutoCAD（图1-19）是美国Autodesk公司开发的专门用于图形设计的应用软件，它从最初20世纪80年代的R1.1版

图1-14

图1-15

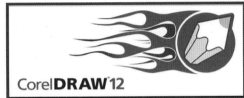

图1-16

图1-17

图1-18

本开始，经历了从DOS环境到Windows应用平台的改变，进行了以命令为中心到以设计为中心的应用方式的革命。由于功能的日益完善，它备受设计及制图人员的青睐，目前被广泛应用于建筑、工程、机械和电子领域。使用AutoCAD既可绘制二维图形，也可以绘制三维图形。

7.3DS MAX。3DS MAX（图1-20）是一个优秀的静帧三维图像制作平台，同时也是三维造型与动画制作软件。该软件由美国Autodesk公司开发，其主要特色是：有强大的建模、渲染和动画的功能。新增加的子层面细分（Subdivision）表面建模、可视化着色骨骼系统（Volumetric Shaded Bones）、动态着色（Active Shade）、元素渲染（RenderElements）等功能，使该软件建模、渲染和动画的功能更加强大。

8.Flash。Flash（图1-21）是编辑制作包含声音的矢量图形和动画的软件。该软件由美国Macromedia公司开发，其主要特色是能够导入高压缩度的MP3音频文件，有效地减小动画的体积，增强动画与观众的交互功能。

9.Director。Director（图1-22）是制作交互式多媒体演示文本的软件。该软件由美国Macromedia公司开发，其主要特色是能够以角色编辑工具、行为描述语言、时间控制面板、音效控制和与各种多媒体文件格式兼容的功能，为艺术家提供一个智能化的多媒体制作环境，艺术家可以像一位导演，调度一组演员在舞台上表演动态的画面，同时，还可以运用Score的方式来同步播出整个多媒体演示文本。运用该软件制作的多媒体演示文本可以通过播放引擎Shockwave在网络中快速传播。

10.Premiere。Premiere由美国Adobe公司开发，是一套可以对视频、音频进行非线性编辑的软件，能迅速实现视频、音频材料的编辑合成，制作成

流式视频文件。该软件具有一步到位的网页输出功能，可以对数字设备进行良好的支持，不需要特别的设置就可以配合大多数的数字摄像机输入 DV 的模块类型文件等功能，为数字视频的制作提供了便捷的工具。

图 1-21

图 1-19

图 1-22

图 1-20

第二部分

图形图像基础知识

DESIGN

ART

计算机图形分矢量图形和位图图像两大类，图形、图像是计算机艺术设计中两个非常重要的概念，所有计算机绘图软件都以这两项技术原理为基础，其内容十分丰富。本部分对一些与设计师关系较为密切的内容进行探讨。

一、计算机图形概述

一般来说，图形通常指的是矢量图形，如 AI 格式、CDR 格式等。而图像指的则是位图，也叫栅格图、像素图或点阵图，如 BMP、TIFF、JPEG 等。计算机就是以矢量图或位图格式来显示图形和图像的。

（一）计算机图形的种类

1. 位图图像。位图是使用我们通常称为像素的小点来描述图像的，所以又叫点阵图。它采用普通数据记录的方式，将画面分割为像素单位，每一个像素点都有特定的位置和色彩值。

当我们在进行位图编辑时，其实是在重新定义图像中像素点的信息，而不是类似矢量图形只需要定义图形的线段和曲线。图像是在一定分辨率下由像素记录下来的，所以这些位图图像的品质是和图像的分辨率相关的。当图像放大后，图像的品质会有所下降，图像边缘出现锯齿现象。图2-1是原定的分辨率下没做任何改动的图像，但是放大之后可以看见图像的边缘出现了马赛克状的色块（图2-2）。

位图是图像常用的表示方法，适用于颜色、灰度或形状变化复杂的图像，如照片、绘画和数字化的视频图像。

2. 矢量图形。矢量图形是采用数学函数来描述线段以及线段内的填充内容，以线段和曲线的多少来计算图形的，同时图形也包含了色

图 2-1

图 2-2

彩和位置信息。矢量是适用于线型图的图形，它们只有简单的形状、灰度和颜色。图2-3是典型的矢量图形。

当我们进行矢量图形的编辑时，图形的形状和曲线等属性将被记录下来。这样对矢量图形的操作，如移动、改变尺寸、重新定义形状，或者改变图形的色彩，都不会改变矢量图形的品质，图形依旧精确美观。另外，矢量图形是"分辨率独立"的，当我们显示或输出图像时，图像的品质不受设备的分辨率的影响，可以随意放大缩小。如图2-4是原图形，图2-5则是局部放大后的图形，图像的品质没有受到影响。

图 2-3

图 2-4

图 2-5

（二）位图图像与矢量图形的比较

1. 位图图像的特点。

（1）位图几乎可以记录任何想象得到的图像，图像的各种颜色的像素相融合，能够表现出有深度的色调和柔和的质感，并且能反映在自然界中看到的所有景象，尤其能够最大限度地反映淡淡的光线效果。但位图图像文件较大。

（2）位图图像是通过调整像素的色调和排列顺序可以得到极富幻想力的效果，能进行细致的操作，从而轻松演绎多种特殊效果。

（3）位图图像互通性好、可观性好，可以在众多绘图软件上观看、编辑，有的格式（如TIFF、JPEG等格式）可以在几乎所有绘图软件上打开浏览。

（4）因为位图图像由像素组成，进行缩放或扭曲操作会损伤图像质量，不便于编辑、修改。放大、缩小、旋转都会使图像品

质下降。

2.矢量图形的特点。

(1)矢量图形的线和面十分整洁精湛，并且，每一个图形专门控制一种色调或倾斜度的组合，能够防止色彩被压碎的现象。而位图图像只要稍稍处理不慎就会引起色彩挤压，色调的修正也比较困难。

(2)矢量图形是根据线段的数学函数来表现图形的，所以放大、缩小、旋转操作均不会损伤图像的质量。缩放、旋转等操作，在矢量图形中只是对参数的修改（图2-6），但对位图而言，则要重新取样和计算整幅图像的像素。

(3)矢量图形占用的空间相对要比位图图像小一些，并且图形是以数字方式构成的。所以，即使是容量较小的图形也能获取高品质的打印效果。

原图　　旋转

缩小　　倾斜

图2-6

图2-7

图2-8

（三）矢量图形与位图图像的转换

矢量图形的互通性、可观性较差。因此，图形往往都需要最终转换为图像呈现出来。许多软件，如Illustrator、CorelDRAW、FreeHand等都具有绘制图形及编辑功能，转换图像的方法也大同小异，比如，CorelDRAW中是通过导出命令来实现转换为图像的。在导出时还可以选择图像的格式和分辨率。在一些3D软件中，转换方式基本上都是采用渲染的方式实现的。

由图像到图形的转换相对要少得多。这类转换是由特殊要求所决定的，FreeHand中可将位图自动转换为矢量图形，并可选择色阶。还有一类转换是将图像根据明暗变化情况转换为DXF格式的3D模型，例如，GIF/DXF软件，它能将GIF图像转换为DXF图形，

这类软件常常用于制作地理模型。

二、图像参数

图像的参数就是指图像的各个数据，它是每个图片自己的数据信息，用于量度位图图像内数据量多少的一个参数，通常表示成dpi（每英寸像素）。包含的数据越多，能表现的细节就越丰富。但更大的文件也需要耗用更多的计算机资源、更多的存储器、更大的硬盘空间等。图像分辨率较低时，就会显得相当粗糙，特别是把图像放大观看。所以在图片创建期间，我们必须根据图像的用途决定正确的分辨率，首先保证图像包含足够多的数据，能满足最终输出的需要，同时也要适量，尽量少占用计算机的资源。

分辨率，就是单位长度内所排列像素数量的多少。分辨率的单位一般是像素/英寸，通常用英文dpi表示。分辨率是衡量图像精度的重要参数，分辨率越高，图像就越清晰，质量也就越好，图2-7是分辨率300dpi的图像，图2-8是分辨率72dpi的图像，图2-7的图像质量相比图2-8要高得多，但是相应的图像文件大了许多，这会给图像处理带来一定的麻烦，处理高分辨率的图像时，对计算机的速度要求就更高。

电脑图像中的分辨率是用来衡量大小的。考虑到设备、保存和输出等因素，根据使用目的，电脑图像中的分辨率可以分为四种：位图分辨率、显示器分辨率、图像分辨率和输出分辨率。

位图分辨率就是根据bit的数量由像素所含的颜色信息确定分辨率。位图模式是1bit，Indexed模式是8bit，RGB、Lab模式是24bit。用户可以根据bit的数量判断分辨率的高低和图像是否符合使用目的。

图像分辨率表示一个图像所包含的信息和与像素数理相匹配的面积。像素数量相同，与颜色数量无关。所以，即使是影像模式不同的图像，只要其像素数量相同，所占面积也相同。从分辨率的概念上讲是分辨率相同。

显示器分辨率是指显示器每个单位长度内的像素点数，一般是72dpi。这个参数主要与硬件有关，是无法改变的，而图像分辨率是可以改变的。只有图像分辨率为72dpi时，显示器上显示尺寸与实际尺寸一致。当图像分辨率大于72dpi时，图像如果在显

示器上100%显示，则显示尺寸比实际尺寸要大，具体放大倍数可以这样换算：图像分辨率除以72dpi，所得数就是放大的倍数。

输出分辨率适用于平版印刷时输出胶片，通过设定 Halftone Screen 形成 dot 数量，一般以 LPI 为单位。输出分辨率用来设置 Halftone Screen 的稠密程度，决定每英尺形成的 dot 数量。另外，可以根据输出设备的性能任意设置输出分辨率，但设成无限高是没有意义的。因为输出分辨越高，它所要求的图像分辨率就越高，两者必须相符。

图像分辨率有些是与图像格式无关的。比如，TGA 格式，这种格式常用于视频技术，其分辨率固定为 72dpi，无法改变。其他图像格式的印刷品图像分辨率必须在 200dpi 以上，才能满足基本的质量要求，达到 300dpi 时，印刷质量将会更好。而对于工业造型来说，图像往往用作贴图，72dpi 的分辨率就可以了。

除了分辨率外，印刷行业在谈到印刷清晰度时，常常还会提到"线"的概念，那么这个"线"的概念又是怎么回事呢？实际上，这里的"线"就是我们通常所说的"挂网目数"，它的单位是线／英寸。例如，150dpi 是指每英寸150条网线。这是反映印刷设备精密程度的一个重要指标，目前高档的彩印设备可以达到200dpi。彩印工艺只能以网点的方式来再现原稿的图像，而每个网点区域内所覆盖油墨面积的多少可能是不同的。

三、图像颜色模式

我们在对图像进行颜色处理时，要进行颜色的混合。下面我们对常用的色彩模式做一简单介绍。

（一）RGB 颜色模式

RGB 颜色模式是最常用的一种颜色模式，在 RGB 颜色模式下处理图像方便，而且图像文件较小。它是加色混合创建其颜色的，使用红、绿、蓝三种颜色相互叠加，在显示屏上能显示1670万种颜色。红、绿、蓝（RGB）这三种颜色的分量的值相等时，结果是灰色，所有的值是255时，结果是白色，三个值都是0时，结果是黑色，把三种基色交互重叠，就产生了次混合色：青（Cyan）、洋红（Magenta）、黄（Yellow）。图2-9是RGB颜色模式的效果图。

（二）CMYK 颜色模式

CMYK 是彩色印刷使用的一种颜色模式，用青（Cyan）、品红（Magenta）、黄（Yellow）、黑（Black）四种基本色彩配制出各种不同颜色，它的混色原理是减色混合法，一般用于彩色印刷输出的分色处理，有四个通道。它和 RGB 模式都可转化为 TIF 格式。

该颜色模式的创建基础和 RGB 相反，它不是靠增加光线，而是靠减去光线。四种基本色的分量值都为0时产生白色，因为和监视器或者电视机不同的是，打印纸不能创建光源，它不会发射光线，只能吸收和反射光线。通过对上述四种颜色的组合，便可以产生可见光谱中的绝大部分颜色了。

（三）Lab 颜色模式

Lab 颜色是由 RGB 三基色转换而来的，它是由 RGB 模式转换为 HSB 模式和 CMYK 模式的桥梁，它能毫无偏差地在不同系统和平台之间进行转换，颜色模式从 RGB 转化为 CMYK 时，实际是先将 RGB 转化为 Lab，然后再将 Lab 转化为 CMYK。L 表示光亮度分量，范围是0～100，a 表示从绿到红的光谱变化，b 表示从蓝到黄的光谱变化，两者的范围是 +120～-120，这是一种具有"独立于设备"的颜色模式，即不论使用任何一种监视器或者打印，Lab 的颜色不变。Lab 模式的色域最大，RGB 模式其次，CMYK 最小。

（四）HSB 颜色模式

该模式是用色相、色浓度、亮度三个基本向量来表示一种颜色，是由 RGB 三基色转换为 Lab 模式，再在 Lab 模式的基础上考虑了人对颜色的心理感受这一因素而转换成的。因此这种颜色模式比较符合人的视觉感受，让人觉得更加直观一些。它可由底与底对接的两个圆锥体立体模型表示，其中轴向表示亮度，自上而下由白变黑；径向表示色饱和度，自内向外逐渐变高；而圆周方向，则表示色调的变化，形成色环。

图 2-9

（五）Grayxcale（灰度）模式

在灰度图像（图2-10）中，每一个像素以8位元素表示，这样就有256种灰度。在灰度图像中没有彩色，当把彩色图像转换成灰度图像时，系

统会出现警告信息,询问是否要舍弃图像中的彩色成分或是否合拼所有图层。

(六) Indexed color (索引) 模式

索引颜色图像是单通道图像(8 位 / 像素),使用包含 256 种颜色的颜色查找表,在这种模式下只能进行有限的编辑。通过限制颜色板,当把一个 24 位 RGB 图像转换成 256 色索引模式时,文件所占用的内存只有原来的 1/3。但是索引模式不包含连续的色调变化,同时索引图像中的边缘效应比较明显。若要进一步编辑,应该转化为 RGB 颜色模式。图 2-11 是索引色颜色模式下选择系统(Mac OS)颜色表的效果图。

(七) Bitmap (黑白) 模式

黑白图像是 1 位元的图像,即每个像素都由一个位元来表示,不是黑色就是白色,它所占用的内存最小,但所支持的功能也最受限制。图 2-12 为黑白颜色模式的图像。

(八) Duotone (双色) 模式

此颜色模式的图像由两种颜色组成,图 2-13 是由黑色和青色构成的图像。一般工业以 CMYK 四种油墨来印刷彩色出版物,但有时,像名片之类的印刷品,只需要两种油墨即可,此时的图像就适合采用双色模式;另一方面,当要印出灰度要求高的图像时,也可利用双色印刷,指定其中一种油墨为黑色,另一种为较淡的灰色,以此印出灰色。

四、图像文件格式

图像文件格式是指计算机准备存储图像时所建立文件的方式,通常用位图或矢量来表示,有些文件格式可以同时存储为位图及矢量图,但每种文件格式都有其优缺点,要看应用在哪些方面。数据文件的格式由应用程序决定,而不是由输入设备决定。图像格式总的来说包括有损压缩和无损压缩两种。本节主要介绍常用的图像格式。

(一) BMP 格式

BMP 是一种 Windows 或 DOS 标准的位图图像文件格式,支持 RGB、索引色、灰度和位图颜色模式,不支持 CMYK 色彩模式。它采用位映射存储格式,除了图像深度可选以外,不采用其他任何压缩,因此,BMP 文件所占用的空间很大。由于 BMP 文件格式是 Windows 环境中交换与图有关的数据的一种标准,因此在 Windows 环境中运行的图形图像软件都支持 BMP 图像格式。

BMP 图像文件由三部分组成:位图文件头数据结构,它包含 BMP 图像文件的类型、显示内容等信息;位图信息数据结构,它包含有 BMP 图像的宽、高、压缩方法;定义颜色等信息。BMP 格式除了用作 Windows 桌面以外,没有其他的用途。

(二) TIFF 格式

TIFF 的英文全名是 Tagged Image File Format(标记图像文件格式),是由 Aldus 和 Microsoft 公司为桌面出版系统研制开发的一种较为通用的图像文件格式。可以在许多绘图软件和计算机平台之间进行转换,几乎能在所有系统中互相转换,因此 TIFF 格式应用非常广泛。它支持 RGB、灰度、CMYK、Indexed Color 和位图颜色模式,该格式支持多种编码方法,其中包括 RGB 无损压缩、RLE 压缩及 JPEG 压缩等。TIFF 是现存图像文件格式中最复杂的一种,具有扩展性、方便性、可改性。

(三) PCX 格式

PCX 最早是 ZSOFT 公司的 Paintbrush 图形软件所支持的图像格式。后来,微软公司将其移植到 Windows 环境中,成为 Windows 系统中的一个子功能。随着 Windows 的流行、升级,又由于其强大的图像处理能力,PCX 同 GIF、TIFF、BMP 图像文件格式一起,被越来越多的图形软件工具所支持,也越来越得到人们的重视。该格式是最早支持彩色图像的一种文件格式,现在最高可以支持 256 种彩色,显示 256 色的彩色图像。PCX 支持 RGB、索引式、色、灰度和位图颜色模式。PCX 图像文件中的数据都是用 PCXREL 技术压缩后的图像数据。

(四) JPEG 格式

JPEG 格式用来保存位图图像,是 Joint Photo-

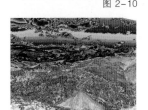

图 2-10

图 2-11

图 2-12

图 2-13

graphic Expetts Group（联合图像专家组）的缩写，是最常用的图像文件格式，是有损压缩格式。其特点是文件很小，但是能显示出很多颜色。它能够将图像压缩在很小的储存空间，图像中重复或不重要的资料会被丢失，因此容易造成图像数据的损伤，尤其是使用过高的压缩比例。JPEG对色彩的信息保留较好，适合应用于互联网，可减少图像的传输时间，可以支持24bit真彩色，最多能显示1600万种颜色，也普遍应用于需要连续色调的图像。该格式是目前网络上最流行的图像格式，支持RGB、灰度和CMYK颜色模式，是可以把文件压缩到最小的格式。

（五）EPS 格式

EPS 是 Encapsulated PostScript 的缩写，是跨平台的标准的压缩格式，是为在PostScript打印机上输出图像开发的格式，其最大优点在于可以在排版软件中以低分辨率预览，而在打印时以高分辨率输出。可以用来存储矢量图像和光栅图像，还可以将图像的白色像素设定为透明的效果，在位图模式下也可以支持透明。EPS格式采用PostScript语言进行描述，可以保存多色调曲线、Alpha通道、分色、剪辑路径、挂网信息和色调曲线等，支持所有颜色模式，因此EPS格式常用于印刷或打印输出。

（六）GIF 格式

GIF 格式是CompuServe公司开发的图像文件格式。GIF文件的数据，他使用LZW无损压缩方式，其压缩率一般在50%左右，它不属于任何应用程序。目前几乎所有相关软件都支持它，公共领域有大量的软件在使用GIF图像文件。GIF图像文件的数据是经过压缩的，而且是采用了可变长度等压缩算法。所以GIF最多支持256色的RGB图像。GIF格式的另一个特点是其在一个GIF文件中可以存多幅彩色图像，如果把存于一个文件中的多幅图像数据逐幅读出并显示到屏幕上，就可构成一种最简单的动画。

（七）TGA 格式

TGA 格式是由美国 Truevision 公司开发的图像文件格式，支持Alpha通道，并且早在DOS时代就已经开始使用，是一种互换性良好的文件格式，已被国际上的图形、图像工业所接受。TGA的结构比较简单，属于一种图形图像数据的通用格式，在多媒体领域有很大影响，是计算机生成图像向电视转换的一种首选格式。该格式最大的特点是可以做出不规则形状的图形、图像文件。一般图形、图像文件都为四方形，若需要有圆形、菱形甚至是镂空的图像文件时，TGA可就派上用场了！TGA格式支持压缩，使用不失真的压缩算法。

（八）FPX 格式

FPX 图像文件格式是由 Kodak、Microsoft、HP 及 Live-Picurelnc 联合研制，FPX是一个拥有多重分辨率的影像格式，即影像被储存成一系列高低不同的分辨率，这种格式的好处是当影像被放大时仍可维持影像的质素，另外当修饰FPX影像时，只需处理被修饰的部分，不会把整幅影像一并处理，从而减小处理器及记忆本的负担，使影像处理时间减少。

（九）PSD 格式

PSD 格式可以用来保存位图图像和矢量图形，其特点是在Photoshop中使用的所有要素都能在该格式文件中保存，还可以与Illustrator进行数据交换，这是Photoshop图像处理软件专用文件格式，文件扩展名是psd，可以支持图层、通道、蒙板和不同色彩模式的各种图像特征，是一种非压缩的原始文件保存格式。PSD文件有时容量较大，但由于可以保留所有原始信息，在图像处理中对于尚未制作完成的图像，选用PSD格式保存是最佳的选择。

（十）CDR 格式

CDR格式是CorelDRAW的专用图形文件格式。由于CorelDRAW是矢量图形绘制软件，所以CDR可以记录文件的属性、位置和分页等。但它在兼容度上比较差，所有CorelDraw应用程序中均能够使用。

（十一）PCD 格式

PCD 是 Kodak PhotoCD 的缩写，是 Kodak 开发的文件格式，其他软件系统只能对其进行读取。该格式使用YCC色彩模式定义图像中的色彩。YCC和CIE色彩空间包含比显示器和打印设备的RGB和CMYK多得多的色彩。PhotoCD图像大多具有非常高的质量。

（十二）DXF 格式

DXF 是 AutoCAD 中的图形文件格式，它以 ASCII 方式储存图形，在表现图形的大小方面十分精确，可被CorelDRAW 和3DS等大型软件调出编辑。

第三部分

CorelDRAW12
应用基础

一、CorelDRAW 概述

（一）CorelDRAW 介绍

CorelDRAW是加拿大Corel公司开发的绘图软件包，具有矢量描述、页面布局、位图处理与图文混排等强大功能。它提供了丰富的创造性展示、对象创建工具、创新的效果、高质量的输出等特性以及多方面而完整的平面绘图解决方案。操作方便、简单，功能强大，是PC平台输出的标准，广泛应用于广告设计、产品包装、插图设计、漫画创作、桌面出版等多种领域。自1989年推出CorelDRAW1.0以来，CorelDRAW就以价格便宜、功能众多而闻名。为了对抗其他公司的同类产品，Corel公司在CorelDRAW的每一次改版上都比其他公司积极，都会加入更多的功能，到CorelDRAW3.0后，Corel公司开始以主软件包含子软件的形式，将一些功能放在子软件之中。全新的CorelDRAW12，已经是一个全方位的绘图软件，集成了主软件CorelDRAW和多个能独立操作的子软件。为设计师提供了矢量动画、页面设计、网站制作、位图编辑和网页动画等多种功能。

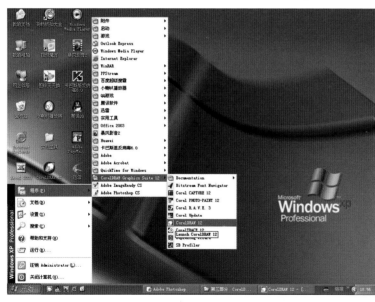

图 3-1

（二）CorelDRAW12 的安装、启动

CorelDRAW12的安装与其他软件一样，将安装盘放入CD-ROM驱动器，找到安装目录，双击Setup（安装）图标启动安装向导，按安装向导的提示一步步地执行，出现致谢界面时，CorelDRAW12安装完成。不提倡将其安装在原有的版本上，所以如果你的计算机内已经安装了CorelDRAW12以前的版本，建议在安装软件之前，先卸载原有的版本。

安装完成后，在Windows工作环境下的"开始／程序／CorelDRAW12"目录下，用鼠标左键单击ComlDRAW12的图标，就可以打开CorelDRAW12的程序（图3-1）。在启动CorelDRAW12后，屏幕上会出现一个欢迎视窗（图3-2），如果在以后的操作中，你不希望这个欢迎视窗再次出现，你可以通过取消欢迎视窗左下角的"启动时显示本欢迎画面"来实现。

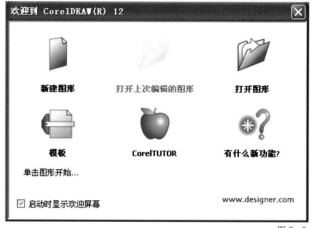

图 3-2

在欢迎视窗中有六个选项：

1．新建图形。建立一个新的空白绘图页面。

2．打开上次编辑的文件。在窗口的左下角显示上一次最后保存的文件名，单击之后会打开。

3．打开图形。单击后会弹出"打开绘图"对话框。

4．模板。打开CorelDRAW中内置或自制的模板供加工套用。

5．CorelTUTOR。CorelDRAW自带的教程可带领我们快速入门。

6．有什么新功能。关于CorelDRAW12新增功能的介绍。

（三）CorelDRAW12 的主界面

图3-3是CorelDRAW12的主界面，也就是绘图窗口，Corel-DRAW12中的所有绘图工作都是在这里完成的。熟悉绘图窗口，是熟练使用CorelDRAW12的开始。

1．标题栏。位于窗口的正上方，显示CorelDRAW的版本和

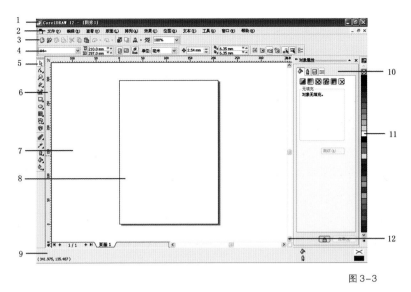

图3-3

快速的选择轮廓色和填充色。

12.视图导航器图标。通过左键单击位于窗口的右下角的视图导航图标，可以启动视图导航器，特别适合对象放大后的编辑。

二、CorelDRAW12 基本操作

（一）文件操作

文件操作是所有绘图软件中最基本的操作，CorelDRAW 也不例外，只有掌握了它才能熟练而快速地编辑、排版和绘图。

1.新建文件。新建文件的方法有三种：

（1）刚启动程序时，在"欢迎使用 CorelDRAW"的界面中单击"新建图形"图标，系统会自动生成一个 A4 页面的空白文件，即可在绘图区开始工作。

（2）单击标准栏中的"新建"按钮，即可建立一个新的空白文件。

（3）执行"文件 / 新建"命令或按快捷键"Ctrl+N"，同样可建立新的空白文件。

2.打开文件。执行菜单命令"文件 / 打开"或按快捷键"Ctrl+O"，在弹出的"打开绘图"对话框（图 3-4）中找到所需文件，然后单击"打开"，即可打开所选文件。单击标准栏中的"打开"按钮，同样也可以打开所需打开的文件。

该文件名。在标题栏的右边是最小化、最大化和关闭窗口按钮。

2.菜单栏。CorelDRAW12的主要功能都可以通过执行菜单栏中的命令选项来完成，CorelDRAW12的菜单栏中包括文件、编辑、查看、版面、排列、效果、位图、文本、工具、窗口、帮助 11 个菜单。

3.标准栏（常用工具栏）。将常用的菜单命令以按钮的形式体现出来，可以方便我们的使用。

4.属性栏。属性栏能提供在操作中选择的对象和使用的工具的相关属性，通过对属性栏中相关属性的设置，可以控制对象产生相应变化。在没有选取中任何对象时，系统会提供一些版面布局信息。

5.工具箱。系统默认时位于窗口左侧，在工具箱中放置的是经常使用的编辑工具，并将功能相近的工具以展开的方式归类组合在一起，从而使操作更加方便灵活。

6.标尺。用于图形的定位与测量大小，在 X、Y 方向都有。

7.工作区。页面外的空白区域，类似于剪贴板，可以在它与绘图页面之间自由地拖动对象。

8.绘图页面。绘图页面就是绘图窗口中可以打印的部分，这个区域是由一个有阴影效果的矩形所包围起来的。

9.状态栏。显示窗口当前操作状态。

10.泊坞窗。提供一种方便的操作和组织管理对象的方式。

11.调色板。系统默认时位于窗口的右边，利用调色板可以

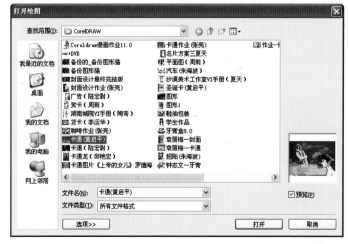

图3-4

3. 存储文件。绘制作品时，通常要进行存盘或备份，在第一次"保存"或"另存为"时，会弹出"保存绘图"对话框（图3-5），起好文件名，单击"保存"即可，如果是已经保存并已命名了的文件，则只须单击标准栏中的"保存"按钮或按快捷键"Ctrl+S"即可。

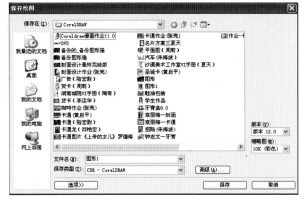

图3-5

件数据和输出的画质。

当以简单线框和线框模式显示时，所有的图像和文字都会以简单的线条呈现（图3-6），这样的显示模式有助于我们修改图形的结构。两者的区别在于，简单线框无法显示特效生成的物体，而线框模式则可以显示特效生成的框架。

增强模式是显示效果最好的模式（图3-7），但会造成显示速度和操作速度的下降，尤其是在我们绘制复杂图形时，电脑屏幕更新的速度会明显变慢。草稿模式和普通模式下的图像能呈现所绘制图形的线条和色彩，并能加快电脑视频的更新频率，它接近增强模式的显示效果。草稿模式和普通模式相比较不同的是，草稿模式下的渐变会以单色来显示（图3-8）。

2. 缩放工具与手形工具。缩放工具能在我们使用CorelDRAW绘制复杂图形时，为我们提供更为精确的局部显示。在绘制图形的局部和细节时，使用缩放工具可以用拖曳方式来局部放大要绘制的图像区域。

图3-6

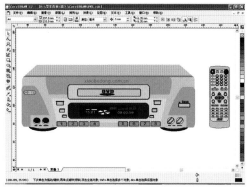

图3-7

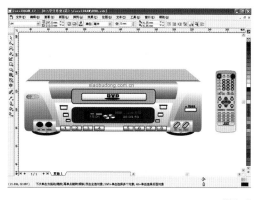

图3-8

（二）视图显示

CorelDRAW12为我们提供了强有力的矢量绘图和出色完成页面的版面布局设计功能，让我们能够轻易地完成复杂的图形、图像和精美画册的设计。精确的视图工具可以帮助我们精确地衡量物体的位置、变换显示比例以及移动页面等，让我们对画面有更好的掌控能力。

1. 显示模式。CorelDRAW12一共为我们提供了简单线框、线框、草稿、普通、增强五种显示模式，选择不同的显示模式，会呈现不同的显示效果，同时也会影响屏幕的刷新速度，但不会影响文

选定缩放工具后，系统默认的显示方式是放大形式，此时在画面中单击会以点击处为中心以不等的倍数放大对象；如果在单击时按住"Shift"键，缩放工具将更换到缩小形式，此时在画面中会以点击处为中心以不等的倍数缩小对象。

使用缩放工具将图形放大后，如图形超过显示屏幕、可使用手形工具拖曳图形，以方便观看与编辑修改。

3. 标尺、网格与辅助线。标尺、网格与辅助线是CorelDRAW的辅助设计工具，利用好它可以进行更加精确的度量和编辑。

标尺在默认状态下位于视窗的上方和左侧，坐标原点位于左

下方，默认单位是毫米，坐标原点和单位可以进行更改。

网格在默认状态下是不显示的，通过"查看／网格"菜单命令可以调出网格，并可进行网格大小、网格线颜色及对齐网格等编辑。

辅助线功能的使用首先要确认"查看／辅助线"菜单是否开启，如果开启了，我们可以从标尺上拖曳出来，也可从"查看／辅助线设置"进行精确刻度、角度的辅助线设置。

三、CorelDRAW12 菜单栏

（一）菜单栏

CorelDRAW12的菜单栏中包括文件、编辑、查看、版面、排列、效果、位图、文本、工具、窗口、帮助11个菜单。它集成了CorelDRAW12的所有命令和选项，几乎可以进行所有的操作，如绘制、编辑图形，输入、编辑文字，进行特殊效果处理，排版、制版等。

1. 文件菜单。文件菜单的主要功能是文件的管理、输出和导出。如文件的新建、打开、保存、导入、导出、发送到、打印、另存为网页格式等（图3-9）。

2. 编辑菜单。编辑菜单的主要功能是对图形、图像和文字等对象进行如粘贴、复制等基本编辑，或链接、插入因特网对象等复杂操作（图3-10）。

3. 查看菜单。查看菜单的主要功能管理视图。查看下拉菜单提供了不同视图质量和信息的命令，还包含了与版面管理相关的

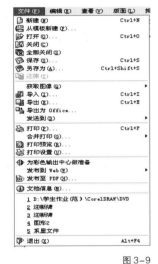

图3-9

图3-10

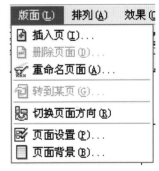

图3-11

图3-12

图3-13

标尺、网格和辅助线等和视图信息相关的命令。通过标尺、网格、辅助线的设置及对齐等辅助、对齐对象等功能可以准确制图（图3-11）。

4. 版面菜单。版面菜单的主要功能是对页面进行设置，包括添加页面、删除页面、页面重命名、切换页面方向、改变页面背景等（图3-12）。

5. 排列菜单。排列菜单的主要功能是管理、编辑多个图形对象。包括排序、分层、变换、群组、结合、拆分等命令，同时还提供了更为丰富的焊接、修剪、相交、简化等造形功能（图3-13）。

6. 效果菜单。效果菜单的主要功能是对图形对象的调和、立体化、透镜、封套、轮廓图等特殊效果进行添加、复制或清除（图3-14）。

7. 位图菜单。位图菜单的主要功能是对位图进行编辑、剪裁、重新取样等处理，以及进行与位图处理相关的滤镜等（图3-15）。

8. 文本菜单。文本菜单的主要功能是编辑文字，并进行特效处理（图3-16）。

9. 工具菜单。工具菜单的主要功能是对工作区环境进行管理，还包括对颜色与对象进行编辑和管理（图3-17）。

10. 窗口菜单。窗口菜单的主要

计算机艺术设计基础

功能是对绘图窗口进行管理,可以开启或关闭所需的工具栏、泊坞窗、调色板等(图3-18)。

11.帮助菜单。帮助菜单的主要功能给用户提供一些有关CorelDRAW的帮助及一些新增功能等。

图3-14 图3-15

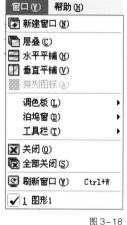

图3-16 图3-17 图3-18

(二)标准工具栏

CorelDRAW12的标准工具栏与Windows的工具栏相似,它把一些常用的命令换成直观的图标放在工具栏内,以便用户直接使用。下面介绍部分常用的按钮及快捷键。

1.“打印”按钮。单击它会弹出“打印”对话框,根据打印需要在对话框中进行设置,设置好后单击“常规”标签中的按钮进行预览,单击此对话框中的“打印”按钮,即可将文件打印出来

了。快捷键“Ctrl+P”。

2.“剪切”按钮。利用它可以将所选的对象进行剪切,存放到剪贴板中,以备后用。需要剪切下来的内容时,单击“粘贴”按钮即可将剪贴板中的内容粘贴到绘图窗口。快捷键“Ctrl+X”。

3.“复制”按钮。利用它可以将所选的对象进行复制并存放到剪贴板中,然后再通过粘贴,将复制的内容粘贴到绘图窗口。快捷键“Ctrl+C”。

4.“粘贴”按钮。单击“粘贴”按钮即可将剪贴板上的内容粘贴到绘图窗口。快捷键“Ctrl+V”。

5.“撤销”按钮。单击此按钮一次可以撤销一步操作,单击多次可以撤销多步操作。也可以单击“撤销”按钮右边的小黑三角“下拉”按钮,会弹出下拉列表,然后在列表中点选要撤销的命令,即可一次性达到目的。快捷键“Ctrl+Z”。

6.“重做”按钮。与撤销命令的操作一样,只是它需要在撤销过后才成为活动可用状态,而且它能恢复的步数与撤销的步数相同。快捷键“Ctrl+Shift+Z”。

7.“导入”按钮。单击它可以弹出“导入”对话框,在“查找范围”下拉列表中找到所需的图片文件或文本文件,然后点击对话框中的“导入”按钮,即可在程序窗口中单击或拖出一个矩形框来确定放置文件的地方。快捷键“Ctrl+I”。

8.“导出”按钮。单击它可以弹出“导出”对话框,在“存为样式”下拉列表中选择所需的文件格式,并给文件命名,设置好后单击“导出”按钮,即可将文件导出为所需的格式。快捷键“Ctrl+E”。

四、CorelDRAW12工具及其选项

CorelDRAW的工具箱提供了50多种工具(图3-19),运用这些工具可以绘制、编辑各种图形、文字。只有掌握了各种工具的使用方法,才能快速而准确地制作出精美的作品。下面主要介绍一些使用率较高的图形绘制和编辑工具。

(一)选取工具

选取工具是CorelDRAW使用最多的工具。选取工具的属性栏见

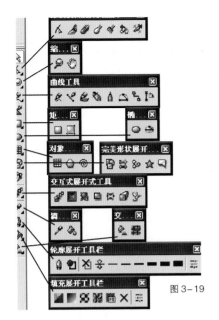

图3-19

图3-20。在CorelDRAW12中不管是选取、移动、变换还是复制对象，都必须先选取对象。单击工具箱上的挑选工具，然后在画面上要编辑的对象上按一下鼠标左键，该对象四周将会出现八个控制点（图3-21）。在选取了第一个对象后，通过"Shift"键，我们可以完成对物体的加选或减选。多个物体的选取，也可通过框选来完成。若要取消选取，在画面上空白处单击

图3-20

图3-21

图3-22

鼠标左键即可。全选快捷键"Ctrl+A"。

调整被选对象四周的控制点，可以完成移动、缩放等编辑，将鼠标放到四角的控制点上，可对选定对象做等比例缩放；鼠标放在四边的控制点上，则可对选定对象做不等比例缩放操作。

用选取工具在所选对象上快速双击鼠标左键，鼠标便会呈现

出有八个箭头控制点的选取状态（图3-22），此时便可对所选对象进行旋转和倾斜等操作。

在CorelDRAW12中，我们还可以使用选取工具来进行快速的复制。使用选取工具选取要复制的对象，按下鼠标左键不松开，移动到所需位置，再按下鼠标右键，就可完成对象的复制。

（二）形状工具

形状工具是CorelDRAW中最常用的工具之一，其主要功能是通过调节节点来编辑曲线形状。当使用形状工具选取一个节点时，该节点会变成实心黑点，此时可拖动或移动节点的控制手柄来改变它的形状、位置，在节点上双击可删除这个节点，或在线段其他地方双击再增加新的节点。下面介绍形状工具的属性栏（图3-23）上的一些常用按钮。

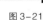

图3-23

1.连接节点。要连接两个节点，必须保证两个节点在同一个物体上。

2.分割曲线。将一条线段分割成两根线段，被分割的节点变成线段的端点。

3.曲线与直线的转换。通过这两个命令，可以轻松地将线段在曲线和直线之间转换。

4.尖突与平滑节点。选取一个曲线上的节点，可使节点变成尖突（调整其方向线可使节点变成尖角形状）或平滑节点（节点为平滑形状）。

5.对称节点。启动该功能，在节点上拉出的方向线为一直线而且左右方向线的长度相等。

6.反转曲线方向。此功能可以将整个线段起点与终点互相交换。

7.延长曲线使之闭合。将线段的两个端点连接起来，这样两个节点接合而形成一个封闭的区域。

8.自动封闭曲线。此功能与延长曲线使之闭合相似，但此功能不需要我们手动地去选取起点与终点的节点，电脑会自动检测并连接成封闭区域。

9.曲线平滑。先选取全部节点，然后拉动滑杆可以将造成图

形不平滑的节点减少，使得图形更加平滑。

（三）手绘工具

手绘工具的使用相对比较简单，在工具箱上选取手绘工具，然后移至要绘制线段的起点位置，单击鼠标左键后松手，移动鼠标到线段终点处再单击鼠标左键，放开后就是一根笔直的直线。如果在起点处单击后不松手，一直按住鼠标往终点处移动，绘出来的是一根跟随鼠标移动轨迹的曲线，这是模拟传统的画笔。图3-24是使用手绘工具绘制出来的图形。在使用手绘工具绘制自由曲线时，要注意节点的控制，因为节点的多少会影响一个线段所呈现的平滑度。

图3-24

（四）贝塞尔工具

贝塞尔工具是CorelDRAW中最常用的绘图工具，多用于绘制圆润、复杂、不规则的图形。

选取贝塞尔工具后，在画面上依次点下想要绘制线段的点，两点之间会自动连成一根直线。在点下第二点之后不要松开鼠标，顺势向外拖曳，就会拉出一个可调整曲线弧度的方向线。调整节点方向线的长度和位置，就可以产生不同的曲线变化。在绘出一段线段后，想要结束此线段，可以直接按下空格键，或直接在工具箱上将贝塞尔工具切换成其他工具。在拖出方向线的同时按住"C"键，可以单向调节方向线，使得曲线变成尖角，按住"S"键可以将最后一个节点变成平滑节点。图3-25是用贝塞尔工具绘制的图形。

图3-25

（五）矩形工具

矩形工具包括正方形和长方形，它是所有几何图形中应用最为广泛的。在工具箱中选取多边形工具后，用鼠标在工作视窗拖拉出一个矩形，在决定好大小后放开鼠标就可以了。将鼠标移到矩形四个角落上任一空心点上，往矩形的中心或上下方向拖拉，矩形的四个尖角都变成圆滑的圆角。在属性栏上矩形的四个圆角角度栏位中输入圆角的圆滑度，也可将矩形的四个尖角都变成圆

滑的圆角。用好矩形工具属性栏（图3-26）可以为使用几何图形工具绘制的几何图形提供很好的变化，得到意想不到的效果。

（六）椭圆工具

椭圆工具用来绘制椭圆、圆和弧线，在属性栏（图3-27）上调节角度还可以绘制出各种角度的扇形和不同长度的弧线。绘制过程中按住Ctrl键可绘制正圆。三点椭圆工具使用方法：选择椭圆工具，单击并拖动鼠标确定椭圆的一个方向的轴，继续拖动出另外一个轴，从而创建一个椭圆。

（七）文本工具

文本工具的主要功能是输入和编辑文本。CorelDRAW作为一个兼备绘图与排版功能的软件，它的文本处理功能非常强大。在CorelDRAW12中文本分为两种：美术字文本和段落文本。段落文本主要适用于大型文本，美术字文本适合在文档中添加说明或标题之类文字较少的情况下使用。在CorelDRAW12中，美术文本和段落文本可以自由转换，执行文本菜单下的转换命令即可。

1. 美术字文本。选取文本工具在绘图窗口单击并直接键入，即可创建美术字文本，美术字文本是CorelDRAW12中一个相当实用和强大的文本形式，可以通过文本工具属性栏或格式化文本对话框来编辑字体、字号、行距、字符距和字距，也可用形状工具调节文字基点，即文字的位置。另外还有很多特色功能，比如美术字拆分、转换成曲线、文本适配路径（图3-28）等。

2. 段落文本。选取文本工具在绘图窗口单击并按住鼠标左键不放进行拖拉，就会拉出一个方框，这个方框就是段落文本的

图3-26

图3-27

文本框，此时可以输入段落文本。可以通过格式化文本对话框进行字体、字号、字距、行距、段落距等常规操作，同时还可以进行段落、制表位、文本效果及分栏等段落文本特有的操作。另外段落文本也有很多特色功能，比如段落文本链接、文本适配框架（图3-29）等。

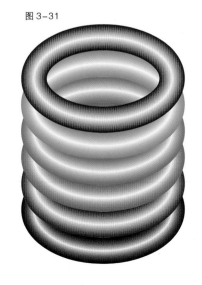

图3-28

图3-29

（八）交互式效果工具

CorelDRAW12提供多种特殊交互式效果工具（图3-30），主要用于为图形对象创建丰富的效果，用户可以对对象应用轮廓图、调和、透明、封套、立体化等特殊编辑。

1. 交互式调和工具。交互式调和是CorelDRAW12中的一项重要的功能，利用调和的效果可以创建一系列形状、颜色连续变化的对象。调和的过程中，会创建出一系列"渐进变化"的中间对象，这些中间对象展示了两个对象之间的形状和颜色的平滑过渡。图3-31是使用交互式调

图3-30

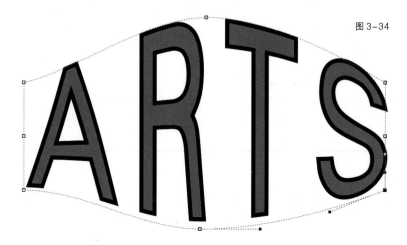

图3-31

2. 交互式轮廓图工具。交互式轮廓图工具可以应用于CorelDRAW12创建的任何对象，包括图形、曲线及文字。轮廓图是在对象的轮廓线内侧或者外侧增加距离相等的同心线，同心线的形状和对象的轮廓形状相同，只是大小不同。图3-32是使用交互式轮廓图工具绘制的图形。

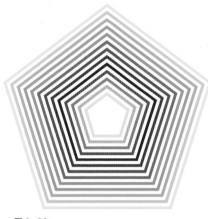

图3-32

3. 交互式自由变形工具。用户可以使用交互式自由变形工具为对象创建随意变形的效果。它共有三种变形方式：推拉变形、拉链变形和扭曲变形。图3-33是交互式自由变形工具绘制的图形。

4. 交互式封套工具。CorelDRAW12中的封套功能为改变对象的形状提供了一种简单有效的方法。拖动封套的节点和控制点可以改变封套的形状。图3-34是使用交互式封套工具绘制

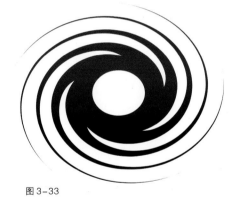

图3-33

图3-34

的图形。

5. 交互式立体化工具。使用立体化效果是CorelDRAW12提供

<div align="right">图 3-35</div>

的最具魅力的特殊效果之一，可使平面的对象具有立体效果。图3-35是使用交互式立体化工具绘制的图形。

6. 交互式阴影工具。交互式阴影工具几乎可以应用于所有的CorelDRAW12对象，但不能对链接群组使用阴影效果。使用该工

<div align="right">图 3-36</div>

具，不仅可以制作阴影，还可以进行一系列编辑操作。图3-36是使用交互式阴影工具绘制的图形。

7. 交互式透明工具。在CorelDRAW12中，可以为对象创建

透明效果。添加透明效果类似于填充，但实际上是在对象当前的填充效果上应用了一个灰度遮罩，对象的颜色可以透出来，灰度大的地方透出的颜色淡，灰度小的地方透出的颜色浓。黑色全透明，白色为不透明。CorelDRAW12中有以下的几种透明方式：均匀、渐变、底纹、位图图样。图3-37是使用交互式透明工具绘制的图形。

在CorelDRAW12中，除了使用七种交互式效果工具外，还可以使用效果菜单中有关命令制作部分交互式效果工具无法生成的特效。

1. 透镜。CorelDRAW12可以为对象添加透镜效果，透镜效果可以改变位于透镜下面的对象的视觉效果。透镜的作用类似照相机的滤光镜，它只改变对象的显示效果，而不改变对象本身。

透镜能应用于CorelDRAW12创建的任何封闭路径的对象，也可以应用于可延伸的直线、曲线和美术文字等，还适用于位图，不能应用于创建了立体化、轮廓图或调和效果的对象。用于群组对象时，只能应用于每一个对象，而不是整个群组。图3-38是使用透镜制作的图形。

2. 透视。透视是将对象的一侧或者两侧的长度缩短，以创建透视效果。添加透视效果的对象会产生距离和深度的效果，看起来好像沿一个或两个方向后退。

CorelDRAW12可以为对象添加单点透视效果和两点透视效果。图3-39是使用透视制作的图形。

3. 图框精确剪裁。在CorelDRAW12中，图框精确剪裁命令可以将一个对象（内置对象）或一组对象放置到另一个对象（容

<div align="right">图 3-37</div>

<div align="right">图 3-38</div>

图3-39

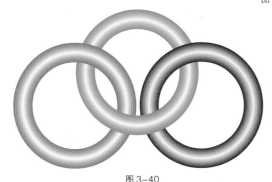

图3-40

器对象）当中，如果内置对象的尺寸太大超过容器对象时，CorelDRAW会自动进行剪裁。容器只能是封闭路径对象。图3-40是使用了图框精确剪裁制作的图形。

（九）轮廓工具

矢量图形填充分轮廓填充和内容填充两部分，在CorelDRAW12中对线段的编辑全部集中在工具箱中轮廓工具组中的子工具中（图3-41），用户可以用鼠标右箭来改变轮廓颜色或取消轮廓填充，在属性栏中设置轮廓宽度，还可以通过轮廓笔对话框（图3-42）来编辑轮廓的颜色、宽度、样式、转角、端

点及箭头等。

（十）填充工具

CorelDRAW12中填充色彩最快捷的方法是使用调色板，先选取对象，然后在调色板的某一颜色上按下鼠标左键可对物体进行填充，按下鼠标右键设置物体轮廓线的颜色。CorelDRAW12中工具箱中的填充工具包括了图案填充、渐变填充、底纹填充和PS填充（图3-43）。

1. 图案填充（图3-44）。包括双色、全色和位图三种填充样式。图3-45为图案填充效果。

2. 渐变填充。包括线型、射线、圆锥和方角四种填充样式，可调为双色或自定义多种颜色。图3-46为线型渐变填充效果，图3-47为圆锥渐变填充效果。

3. 底纹填充（图3-48）。包括了五个样本的图像集，用户可以进行纹理和颜色的编辑。

4. PS填充。用户可以选择由PostScript语言设计出来的特性纹理进行填充。

五、CorelDRAW12 文件输出

CorelDRAW12用户，尤其是初学者，在练习和应用当中会遇到许多问题。本节重点讲述CorelDRAW12文件的输出和打印以及印刷相关的知识。

图3-44

图3-41

图3-43

图3-42

图3-45

图3-46

图3-47

（一）文件输出

在电脑绘图时，经常要在不同的软件、平台之间进行文件共享或交换使用，但每一个软件都有自己的格式，通用性很差，在CorelDRAW12中绘制处理的图形在别的软件里可能无法识别，此时就要将CorelDRAW制作的文件输出。执行菜单命令"文件／导出"或按快捷键"Ctrl+I"打开"导出面板"（图3-49），也可通过属性栏上的导出按钮来完成文件的输出。CorelDRAW的输出文件格式主要有CDR、CDX、EPS、AI、TIEF、

JPEG、GIF、PDF、PSD、DWG、DXF和DWG等，这些文件格式已在本教材第二部分中详细介绍，这里就不再重复了。

（二）文件打印

CorelDRAW12中的打印设置包括常规选项设置，如纸张类型、大小、打印份量、打印质量等，还包括其他高级选项设置如拼接、打印版式，打印预览及有关印刷菲林输出选项等。

1. 打印纸张的设置。执行"文件／打印"命令，打开打

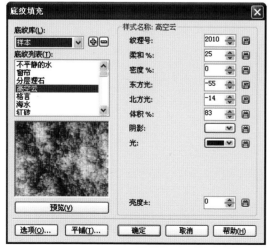

图3-48

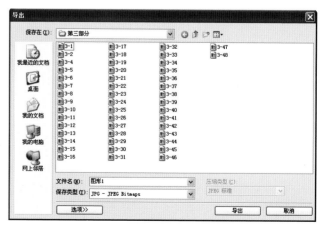

图3-49

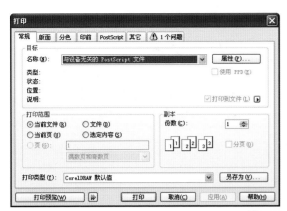

图 3-50

图 3-51

刷品质量要求的不同，文件分色的网线数、网角、套印等选项参数设置也有所不同，具体操作如下：选择"打印分离"复选框，激活页面的选项，打开高级设置对话框，即可改变默认的打印顺序、网线数（LPI）、网触及套印参数。

印刷常用网线数表：

报版——85 LPI

一般书版——100 LPI

科教书版——120 LPI

刊物杂志——133 LPI

一般图片——150 LPI

画册、商业图片——175 LPI

高档精美画册——200 LPI

印设置对话框（图3-50），单击对话框中的属性按钮，打开打印机属性话框（图3-51）。单击对话框上的纸张按钮，即可设置打印纸张。设置的参数包括纸张大小、纸张方向、进纸方式和纸张类型等。

2. 打印质量的设置。单击打印设置对话框中的图形按钮，打开图形设置对话框，即可设置打印的质量参数：分辨率、打印速度。

3. 打印对象在纸张的位置、大小、比例的设置。设置打印对象在纸张的位置、尺寸大小、缩放比例等选项的参数，可在打印设置对话框中单击版面选项按钮，打开版面选项设置对话框，即可设置。更直接的方法是单击打印设置对话框左下方的打印预览按钮，打开打印预览窗口（图3-52），单击窗口左边工具箱中的选取工具，在选项栏中可以精确调整打印位置、尺寸大小、缩放比例。也可以用鼠标直接拖动预览图改变其参数。

4. 打印拼接。有时会因图像太大、打印机幅面又较小，而无法打印出整张原大的作品，这时考虑采用打印拼接。将一个较大的图像拼接打印到多张纸上，再进行切裁、拼接，可得到一张原大的作品。

单击打印设置对话框中的版面选项按钮，打开版面选项设置对话框，选择"打印、拼接页面"复选框，可进行拼接打印，具体参数可设置如下：拼接页码增量框、拼接标记复选框、拼接交叠增量框。

5. 设置打印或输出菲林的网线、网角及套印参数。由于对印

图 3-52

六、综合实例

本节介绍动画片《泰山》电影广告的绘制过程。实例运用了CorelDRAW12的大部分工具和绘图技巧，包括线型、文字、图形的绘制、编辑、填充及特效处理。

具体制作步骤如下：

第一步，单击工具栏中的"新建"按钮或按快捷键"Ctrl+N"，创建一个新的绘图页面，将属性栏中的单位设定为mm，页面宽度设为285，页面高度设为210。按"Enter"键使设定生效。

第二步，选取工具箱中的"贝塞尔工具"，在页面内画出如图3-53的封闭曲线。用"形状工具"调节节点，直到满意为止。

第三步，选取工具箱中的"标准填充工具"，打开填充对话框，在色彩模式下拉列表中选择CMYK，设定C为5、M为45、Y为75的浅棕色，单击工具箱中的"轮廓工具"，在隐藏工具中单击"轮廓色按钮"，轮廓色设为C为50、M为75、Y为90深棕色，如图3-54所示。

第四步，选用"矩形工具"，在图3-54所示的图形上画出一个长84mm、高150mm的矩形，按快捷键"Ctrl+Q"，把矩形转换为曲线，用"形状工具"调节节点，使用相交生成曲线如图3-55所示。填充任意颜色，单击工具箱的"阴影工具"，在页面拖动即可生成阴影，将阴影色设为C 15、M 65、Y 85，

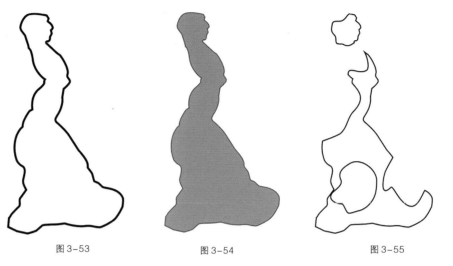

图3-53 图3-54 图3-55

图3-56 图3-57 图3-58

设定不透明值为85，设羽化值为3，执行菜单命令"排列/分离阴影"，把阴影分离出来，如图3-56所示。选取分离出来的阴影，执行菜单命令"效果/图框精确剪裁/置于容器内"，鼠标此时变成黑色大箭头，单击图形3-54，将阴影置入图形3-54中，即可生成图3-57所示的图形。

第五步，用"贝塞尔工具"在图形3-57上勾画出表现肌肉结构的线条（图3-58）。

第六步，使用上述同样的方法绘制人物的右手、头部和腿部，排列好上下顺序，便画出了主体人物，如图3-59所示。

第七步，选择"自然笔"工具，单击属性栏上的"预置按钮"，在自然笔触下拉列表中选取笔触样式，设笔触宽度为6，在页面画出八条封闭的带状图形，将八条封闭的带状曲线填充为植物纹理，填充后效果如图3-60所示。

第八步，用绘制主体人物的方法，画出远处的小人物，按快捷键"Ctrl+G"群组。如图3-61所示。

第九步，在页面画一个长为285mm、宽为210mm的矩形，进行射线渐变填充，起点色设为C 100、M 90、Y 40，终点色设为C 60、M 15、Y 15。在渐变矩形

图 3-59

图 3-60

图 3-62

上用自然笔画出如图 3-62 所示的背景图形。选取渐变填充矩形，原地复制一个，按 Shift+PageUP 放置到前面，单击工具箱中的"交互式透明工具"，在属性栏上透明类型下拉列表中选用射线透明，全部选取群组。背景绘制完成，效果如图 3-63 所示。

第十步，把背景移至页面，与页面对齐，按 Shift+PageUP 放置到最后（图 3-64）。

第十一步，选择"文本工具"，在绘图区输入大写英文字母"TARZAN"，选择字体"Dutch801 xBd Bt"，字号为"36"。单选字母"T"，在字体大小列表中输入数值48。输入汉字"泰山"，字体设为黑体，并与英文"TARZAN"水平居中对齐，群组。填充

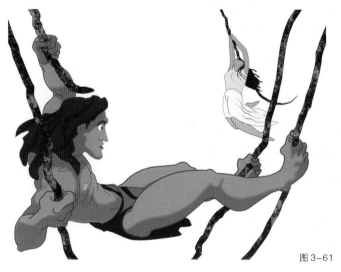

图 3-61

图 3-63

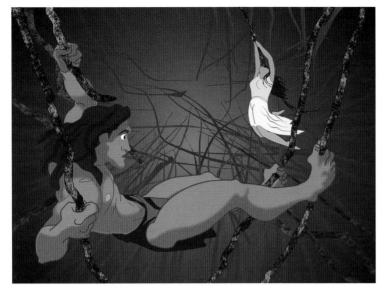

图 3-64

图 3-65

图 3-66

颜色设为 C 20、K 20 的浅蓝色如图 3-65 所示，移动至页面左上方。

第十二步，输入文字"PICIURES PRESENTS"设定字体为"Bookman old style"，字号为 24。按快捷键"Ctrl+T"，打开格式化文本对话框，设定为单细上划线，在上划线上方输入文字"WALT DISNEP"，并转为曲线，用形状工具调节节点。填充颜色为 C 30、K 25 的浅蓝色（图 3-66）。

第十三步，移动标志到画面右下角，整个广告绘制完成，最后的效果如图 3-67 所示。

图 3-67

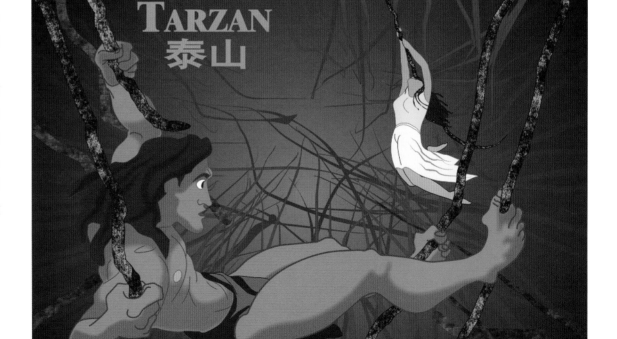

第四部分

Photoshop8.0 应用基础

一、Photoshop 概述

（一）Photoshop 介绍

Adobe Photoshop 是由 Adobe 公司推出的图像处理和编辑软件，在图像处理和平面设计领域使用最为广泛。Adobe 公司成立于1982年，总部设在美国加州，在图像处理和电脑绘图领域一直处于领先地位，1990 年公司推出 Photoshop，1996 年推出 Photoshop4.0，1998 年推出 Photoshop5.0，2000 年推出 Photoshop6.0，在 6.0 版本中附带了网络图像处理软件 ImagaeReady3.0，2002 年推出 Photoshop7.0，加强了稳定性，操作也更简便。

Photoshop主要用于图像处理，可以通过扫描、数码相机将图片输入计算机，也可直接在Photoshop中绘制图形、图像，并进行后期艺术处理。它除了具有强大的图像绘制、编辑功能，还在广告设计、书籍装帧、包装设计等平面设计领域，网页设计领域，多媒体制作及动画、效果图等后期处理中广泛使用。

（二）Photoshop8.0 配置要求、安装及启动

Photoshop 软件在 PC 机和 Mac 机（苹果机）上使用时，需要不同的系统。这里介绍在 PC 机上使用 Photoshop8.0 的配置要求：

1. 主机。Intel Pentium 级处理器，建议 P3 以上。

2. 软件运行环境：Windows98、Windows2000、Windows NT、Windows Me 及 Windows XP。

3. 内存。至少 32MB，最好 64MB 以上，建议 256MB 或 512MB。

4. 硬盘。至少 1GB，安装后至少 250 兆可用的磁盘空间，建议 40GB。

5. 显卡。支持 16 位增强色或真彩色，建议 32MB 以上专业级显卡。

6. 显示器。带 256 色或更高级视频卡的彩色显示器，具备 600 × 800 或更高的分辨率。

Photoshop8.0 的安装和一般的软件安装基本相同，将安装盘放入 CD-ROM 驱动器，找到安装目录，双击 Setup（安装）图标启动安装向导，指定好安装路径，按安装向导的提示一步步地执行，直至安装完成。安装完成后，在 Windows 工作环境下的"开始 / 程序"目录下，用鼠标左键单击 Photoshop8.0 的图标，就可以打开 Photoshop8.0 的程序了（图 4 - 1）。

Photoshop的卸载方法：打开控制面板中的"添加或删除程序"对话窗口，选中 Photoshop8.0 程序，单击"更改 / 删除"按钮，便可卸除 Photoshop8.0 了。

图 4 - 1

图 4 - 2

4工具箱　5图像窗口　1标题栏　2菜单栏　3工具选项栏　8标尺　7滚动条　6状态栏　9浮动面板

二、Photoshop 8.0 基本操作

（一）操作环境

图4-2是Photoshop8.0的工作界面。Photoshop8.0中的所有绘图、编图工作都是在这里完成的。界面窗口中包含标题栏、菜单栏、工具选项栏、工具箱、控制面板、状态栏和绘图窗口等多个组成部分。

1.标题栏。位于窗口的最上部，显示Photoshop程序的名称。右端的三个按钮分别是"最小化"、"还原"、"关闭"。

2.菜单栏。位于标题栏的下方，在菜单栏中共有文件、编辑、图像、图层、选择、滤镜、视图、窗口和帮助九个菜单，每个菜单都有下拉菜单命令，Photoshop的大部分功能都可以在菜单中得以使用。

3.工具选项栏。位于菜单栏下面，当用户选中某种工具后，选项栏就会显示成相应工具的所有属性，可以在其中更改相应的选项和参数，所有工具的参数都在这里设置，使用率非常高。

4.工具箱。Photoshop8.0的工具箱总计有20多组，合计其他弹出式工具共有工具50多个，它位于Photoshop主界面的左侧，选其中任意工具单击便可执行该工具的功能。

5.图像窗口。是图像文件显示的区域，也是Photoshop绘制、处理和编辑的工作区。窗口上方是图像窗口的名称栏，它显示文件名称、文件格式、显示比例和色彩模式，在图像窗口中，可以实现所有的编辑功能。

6.状态栏。位于Photoshop8.0主界面的下方，单击并按下状态栏右侧的三角形按钮，会弹出六种图像和操作信息（文件大小、文件描述、暂存磁盘容量、操作效率、操作时间和使用工具）。

7.滚动条。在图像窗口的右下方，单击滚动条上的箭头或拖拉滚动条的控制钮，可以卷动绘图页面，方便观看画面和编辑图像。

8.标尺。窗口中有水平和垂直两把标尺，方便用户在制作时协助度量，并可以制作辅助线，能帮助制作精确的作品。

9.浮动控制面板。控制面板浮动在窗口中，软件默认在窗口的右侧，用户可以移放到窗口的任何位置，也可以隐藏起来，每个控制面板都可以从面板组中剥离出来重新进行组合。控制面板能够控制各种工具的参数设定。

（二）文件操作

启动进入Photoshop8.0桌面后，没有任何图像显示，用户必须新建一个文件或打开一个图像才能进行编辑操作。

1.新建文件。启动进入Photoshop8.0桌面后，执行菜单命令"文件／新建"或按快捷键"Ctrl+N"，弹出"新建"的对话框（图4-3），在对话框中用户可以设置文件名称、图像大小、分辨率、色彩模式、背景及通道位数等，单击"好"按钮便可新建文件窗口。

2.打开文件。执行菜单命令"文件／打开"或按快捷键"Ctrl+O"，

图 4-4

图 4-5

图 4-3

在弹出的"打开绘图"对话框（图4-4）中找到所须文件，然后单击"打开"或双击要打开的图像文件，即可打开所选文件。用鼠标在界面的空白处双击也可通过"打开"对话框打开文件。在"文件"菜单中还有一个"打开为"命令，可将文件以指定格式打开。

3.存储文件。作品绘制完成后要进行存盘，新文件在第一次被存储时，执行菜单命令"文件／存储"，会弹出"存储为"对话框（图4-5）。指定存储文件的路径、文件名及文件类型，然后单击"保存"按钮，便可将当前所编辑的图像文件存储到指定的磁盘上。如果打开原有图形文件进行编辑，在修改后想以不同的文件格式、文件名或在不同的位置进行存储，可使用执行菜单命令"文件／存储为"。

（三）窗口操作

在Photoshop工作区内，可以打开多个图像窗口并进行排列，还可调整窗口大小、位置和显示模式。

1.窗口大小。选择窗口右上角的按钮，可以对窗口进行大小的切换，为最小化，为最大化，还可以恢复到还原状态。

2.窗口显示模式。Photoshop8.0和其他低版本一样有三种不同的显示模式：普通模式（图4-6）、全屏显示模式（4-7）和黑屏模式（图4-8），点击"显示模式"按钮或按快捷键"F"进行三种模式的相互切换，按Tab可以隐藏工具箱和浮动控制面板，只显示图像窗口和菜单栏，这样更方便观察图像。

3.排列窗口。在编辑图像时，为了更快捷、方便，有时同时打开了多个图像窗口，为了操作方便，这时必须进行窗口排列。执行菜单命令"窗口／排列"，共有六种排列方式：层叠、拼贴（图4-9）、排列图标、匹配位置、匹配缩放和匹配缩放位置。

4.图像显示。在制作、编辑图像的过程中，经常会放大或缩小图像比例，以便更好地操作。局部绘制是需要进行放大操作，整体编辑时要缩小页面。可以点击"视图"菜单的下拉命令来进行图像显示的缩放，也可以用工具箱中"放大镜"来调节图像比例，按住"Alt"放大工具就变为缩小工具，还可以使用快捷键来控制图像显示大小。放大"Ctrl++"，缩小"Ctrl+-"，满画布显示"Ctrl+0"、实际像数"Ctrl+Shift+0"、通道显示"Ctrl+1或2或3或4"（根据颜色模式不同快捷键有所不同）。当然也可以用导航控制面板（图4-10）来调节图

形显示比例。

5.标尺、网格与参考线。标尺、网格和参考线是Photoshop 8.0的辅助设计工具，利用好它可以进行更加精确制作。标尺在默认状态下位于视窗的上方和左侧，单位为cm，但可以更改。网格在默认状态下是不显示的，通过"视图／显示/网格"菜单命令可以调

图4-6

图4-7

出网格。参考线可以从标尺上拖出，也可从"视图／新参考线"设置精确刻度的参考线。

（四）颜色管理

色彩是绘图和设计的重要指标，在Photoshop中必须进行系统的管理，主要通过前景色、背景色、拾色器、颜色控制面板、色标控制面板来调配和管理。

1.前景色和背景色。位于工具箱下方的色彩选取框中，前景色用于显示和选取当前绘图所使用的颜色，可以通过颜色拾取器来选择颜色。背景色用于显示和选取图像的底色，也可通过拾色器来选择颜色。默认的前景色和背景色分别是黑色和白色。

2.拾色器。在前景色或背景色按钮上单击，都可打开拾色器对话框（图4-11），在左边的色域图中选择颜色，也可以在右边的方形栏内输入数值，印刷出版多使用后种方式选择颜色。

3.颜色控制面板（图4-12）。在面板菜单中可以选择不同的色彩模式，然后在文本框中键入数值或拖动色彩滑竿都可以调出理想的颜色。

4.色标控制面板。该面板的色彩都是预先设置好的，可以直接调出使用，可用于快速选取前景色和背景色，也可以增加或删除颜色，建立自己喜欢的色盘。

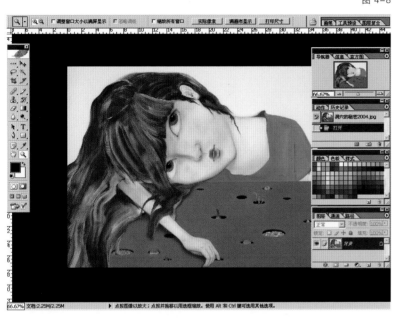

图 4-8

图 4-9

图 4-10

图 4-12

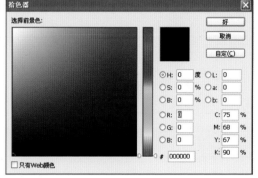

图 4-11

三、Photoshop8.0 常用工具及其选项

无论任何应用软件，都必须熟练掌握该软件工具的操作方法，Photoshop8.0也不例外，了解工具的属性、掌握操作方法是创造出高质量的作品的前提。Photoshop8.0总共有50多种工具，全部集中在工具箱（图4-13），分别用来生成选区、绘图、修图、选择颜色和标注文本等。用鼠标单击工具箱中工具图标即可使用该工具了。在工具箱的图标中，右下角带有小三角形的图标表示其带有多个相关的隐藏工具。将鼠标指向相关图标并按住鼠标左键不放，便可弹出隐藏工具；或将鼠标指向相应图标并单击鼠标右键，隐藏工具就会弹出，

图4-13

再用鼠标选取相应的隐藏工具即可。本部分将对Photoshop8.0的一些常用工具的操作运用以及选项参数的设置做简要介绍。

（一）选框工具

选框工具包括矩形选框工具、椭圆选框工具、单行选框工具和单列选框工具构成。先选中选框在图像窗口要选取的地方拖拉出大小合适的虚线，便生成了想要的选区。各种选框的使用方法基本相同，但建立的选区几何形状不一样。

（二）套索工具

套索工具包括套索工具、多边形套索工具和磁性套索工具。

1.套索工具。按住鼠标左键自由地在图像窗口拖拉，当回到起点时，光标下方出现一个小圆圈，表示选区已封闭，也可在最后一点处双击鼠标左键，起点和终点自动封闭。再单击鼠标即可在图像中生成随意形状的选区。套索工具很难生成规则、圆润的选区。

2.多边形套索工具。选择此工具，将鼠标移到图像中单击，然后再单击另一落点来确定一条直线。此工具多用于做多边形选择区。

3.磁性套索工具。一种可以自动识别边沿的套索工具。选择该工具，将鼠标移到图像上单击，然后沿物体边缘移动鼠标，无需按住鼠标，当回到起点时，再单击鼠标即生成了一个选区。磁性套索工具多用于反差较大或轮廓清晰的图像。

（三）魔棒工具

可以用来选择颜色相同或相近的整片的颜色区域。它的属性选项包括"容差"、"消除锯齿"、"连续的"和"用于所有图层"。

（四）移动工具

用以对图层进行选择、移动、变换、对齐和分布等操作。移动工具选项栏包括自动选择图层、显示定界框、对齐、分布等选项。

（五）画笔工具

Photoshop8.0中的"画笔工具"不仅可以使用各种笔刷，还可以使用自由定义的图像。画笔工具栏选项包括：画笔的大小和形状、笔刷效果样式、颜色效果、画笔颜色。

（六）渐变工具

渐变工具可以创造线性渐变、角度渐变、对称渐变、径向渐变和菱形渐变五种渐变效果。先选择好渐变方式和渐变色彩，用鼠标在选区内单击拖动，再到另一点单击，这样就做好了一个渐变。渐变工具的工具栏选项中的参数包括：渐变颜色、渐变样式、模式、不透明度、反向、仿色和透明区域。图4-14是渐变工具绘制的效果。

（七）仿制图章工具

仿制图章具备复制图像的功能。使用时，先按住Alt键，再单击鼠标左键取样，然后到需要复制的地方拖拉或点击鼠标，即可绘制出意想不到的效果（图4-15）。

（八）图案图章工具

使用此工具，首先要定义图案，然后将图案复制到图像窗口当中。图案图章工具的工具栏选项比仿制图章工具多图案和印象派效果两个选项。

图4-14

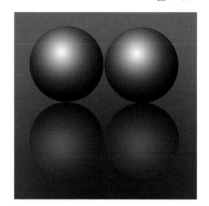

图4-15

图 4-16

图 4-17

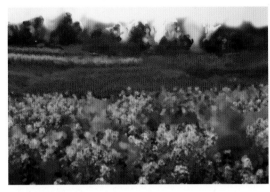

图 4-18

图 4-19

（九）历史记录画笔工具和历史记录艺术画笔

历史记录画笔工具和历史记录艺术画笔都属于恢复工具。历史记录画笔工具以画笔方式对图像进行恢复。历史记录艺术画笔通过设置选项栏中不同的参数和不同的画笔样式，从而得到不同风格的笔触和效果，利用其作用于图像，可以使图像看起来像不同风格的绘画作品。如图 4-16 为原图，图 4-17 为历史记录画笔制作，图 4-18 为历史记录艺术画笔制作。

（十）橡皮擦工具

Photoshop8.0 中的橡皮擦工具包括以下三种：

1. 橡皮擦工具。当作用在背景层时相当于使用背景颜色的画笔；当作用于图层时擦除后变为透明。

2. 背景色橡皮擦工具。一种可以擦除指定颜色的擦除工具。

3. 魔术橡皮擦工具。魔术橡皮擦工具的工作原理与魔棒工具相似，只需选中该项后在图像上想擦除的颜色范围内单

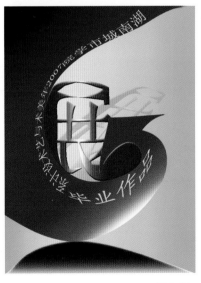

图 4-20

击，它会自动擦除掉颜色相近的区域。

（十一）路径工具

路径工具可以用来建立图形的轮廓，绘制矢量形状，也可以建立形状不规则的选区，非常方便、快捷、准确。路径工具包括路径绘制工具、路径选择工具和形状工具。通常结合路径面板一起使用。图 4-19 为路径工具绘制。

1. 钢笔工具。勾画节点绘制路径，按住"Ctrl"键自动变为"路径选择工具"，移动节点位置和调节节点，按住"Alt"键自动变为"转换节点"工具，便可改变节点属性，单向调节方向线。

2. 转换节点工具。可以转换节点类型，使路径在直线和曲线之间互相转换。

3. 路径选择工具。用来选择一个或几个路径并对其进行整体移动、组合、排列、分布和变换。

4. 直接选择工具。用来移动路径中的一个或者多个节点和线段，也可以调整方向线和方向点。调整节点时不会改变节点的性质。

（十二）文字工具

在 Photoshop8.0 中，文字和在其他矢量软件中一样都是矢量文字。Photoshop8.0 中的文字工具共包含四个工具：横排文字工具、直排文字工具、横排文字蒙版工具、直排文字蒙版工具。使用文字工具可以直接输入文字或文字选框，主要用于输入、编辑、

排版文字。

文字工具的参数设置包括"字体"、"字号"、"对齐方式"、"颜

色"、"创建变形文本"等。图4-20为使用文字工具创建的变形文字。

四、Photoshop8.0常用控制面板

控制面板能够控制各种工具的参数设定，完成选择颜色、图像编辑、移动图像、显示图像、显示信息等操作。用户只要使用鼠标点按不同的标签便可调出与其对应的控制面板。但控制面板很少独立使用，一般情况下是结合工具箱的工具或菜单命令一起操作，各种绘图、修图的工具和菜单命令离开这些控制面板也不便操作，同时各控制面板之间也会经常相互穿插使用。下面对Photoshop8.0用控制面板做一些介绍。其中重点介绍图层、通道和路径面板。

（一）图层控制面板

图层为计算机在图像方面开创了广阔的空间，图层之间的相互关系就像一叠透明的纸，每一张上都印有不同的图样，叠加在一起便组成了新的图样，我们对其中某一张进行编辑，而不会影响其他层面的图像，这使我们编辑、修改、处理变得更加方便。绝不仅仅如此，Photoshop还可以通过图层之间的关系获得一些非常独特的效果。图层控制面板（图4-21）是进行图层编辑操作时必不可少的工具，它显示图像的图层信息，用户从中可以调节图层叠放顺序、图层不透明度以及图层混合模式等参数。利用图层控制面板还可以进行创建新图层、删除图层、合并图层等操作，几乎所有的图层操作都可通过它来实现。

1.图层基本操作。

（1）新建图层。新建图层的方法有多种。执行菜单命令"图层／新建"，即可创建一个新的图层；单击图层面板右上角的黑色三角形，在下拉菜单中选择"新图层"，也可建立新图层；单击图层面板下方的"新建"按钮，同样可以创建新图层；通过对其他图层的中的图像进行剪切、拷贝也可建立新的图层。

（2）复制图层。在图层面板中选中要复制的图层，执行菜单命令"图层／复制图层"；单击图层面板右上角的黑色三角形，在下拉菜单中选择"复制图层"，或直接

拖动图层面板下方的"新建"按钮，均可复制一个与所选图层一样的图层。

（3）删除图层。执行菜单命令"图层／删除"；单击图层面板右上角的黑色三角形，在下拉菜单中选择"删除图层"，或直接拖动图层面板下方的"删除图层"按钮，均可将所选图层删除。

（4）锁定图层。图层设定好后，为防止破坏，可以将图层锁定。

（5）链接图层。先选中一个图层为前层，单击要链接图层前面的方块，即可将所选图层链接在一起，可以将所有链接图层的多项编辑功能一次性操作。

（6）合并图层。合并图层包括向下合并、合并可见图层、合并链接图层及拼合图层。

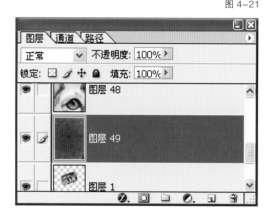

图4-21

2.图层模式。当两个图层重叠时，软件默认为正常模式，Photoshop8.0提供了多种不同的混合模式（图4-22），适当的混合模式可以得到意想不到的效果。图4-23是颜色加深图层混合模式的效果，图4-24是差植图层混合模式的

图4-22　　　　　图4-23　　　　　图4-24

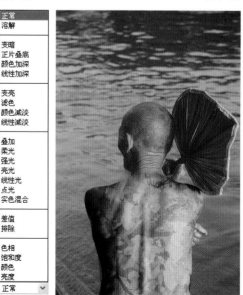

图 4-25

图 4-26

图 4-27

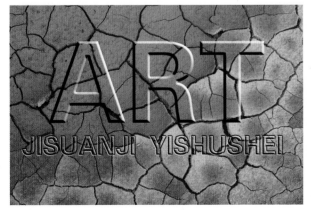

图 4-28

图 4-29

效果。

3. 图层样式。在 Photoshop8.0 中，图层效果功能大大提高，用户可以通过执行菜单命令"图层 / 图层样式"，也可单击图层面板下方的"图层样式"按钮，打开图层样式对话框（图4-25），此时可选择一种图层效果进行操作。

在 Photoshop8.0 中，图层效果包括：投影、内阴影、外发光、内发光、斜面和浮雕、光泽、颜色叠加、渐变叠加、图案叠加和描边。可调节的参数有：混合模式、不透明度、角度、距离、扩展、大小等高线和杂色。图 4-26 是投影效果，图 4-27 是外发光效果，图 4-28 是浮雕效果。

4. 图层蒙版。图层蒙版是用来控制图层中部分区域被显示和隐藏，通过更改图层蒙版，可以对图层的显示范围做编辑，而不影响图层的像素。然后可以通过应用蒙版或去掉蒙版来保留或放弃使用蒙版。图4-29是制作了图层蒙版的效果。

5. 调整图层。调整图层可以用来调整图像的色彩，操作跟图像菜单下的调整命令的方法一样。主要包括：色阶、曲线、色彩平衡、亮度 / 对比度、色相 / 饱和度、可选颜色、通道混合器、渐变映射、反向、阈值、色调分离和变化调整。

6. 图层种类。Photoshop 中的图层包括背景、普通图层、文字图层、矢量图层、蒙版图层和效果图层。也可将多个图层组合在一起形成图层组，可以看作是复合图层，方便组织和管理。

（二）通道控制面板

通道的主要功能是保存图像的颜色信息。使用通道控制面板（图 4-30）可以创建和管理通道，并监视编辑效果。该控

制面板包含了复合通道、单色通道、Alpha通道和专色通道。

1. 通道种类。

（1）复合通道。对于不同模式的图像，其通道的数量是不一样的。一个RGB模式的图像有RGB、R、G、B四个通道；一个CMYK模式的图像有CMYK、C、M、Y、K五个通道。所有的单色通道组合起来，就形成了一个复合通道。如RGB通道、CMYK通道、Lab通道等。复合通道包含了图像中的所有颜色信息。

（2）单色通道。如果将图像中每个像素点的某一种颜色值都提取出来，就可得到一幅灰度图像，这个灰度图像就是一个单色通道。比如将一个RGB模式的图像每个像素点的G值都提取出来，得到的一幅灰度图像就是G通道（图4-31），它存储了这个图像中所有绿色的信息值。复合通道和单色通道统称为"颜色通道"。

（3）专色通道。Photoshop中还有一种通道是"专色通道"。这种通道其实也是颜色通道的一种，不过它使用的不是RGB或者CMYK颜色，而是用户指定的一种特殊的"专色"，比如金色、银色等，主要用于印刷。

（4）Alpha通道。除了颜色通道之外，Photoshop中还有"Alpha通道"。在通道控制面板的菜单中选择"新通道"选项或者点击通道控制面板中的"创建新通道"图标，就可以生成Alpha通道。使用Alpha通道可以生成复杂和不规则选区，用户可以将选区存储为Alpha通道，然后编辑Alpha通道的图像，编辑完成后，再将Alpha通道的图像转化为选区。也可通过通道计算来计算非常

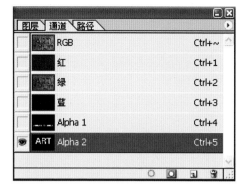

图 4-30

图 4-31

图 4-32

图 4-33

复杂的选区（图4-32）。

2. 通道基本操作。通过通道控制面板，可以完成建立新通道，删除、复制、合并以及拆分通道等基本操作：

（1）创建新通道。单击"创建新通道"按钮即可创建立一个新通道——Alpha通道。在Photoshop8.0中允许最多有20多个通道。

（2）通道快捷键。通道名称右侧的"Ctrl+～"、"Ctrl+1"等字样为通道快捷键，按下这些快捷键可快速、准确选中所指定的通道。

（3）将通道作为选区载入。单击此按钮可将当前作用通道中的内容转换为选取范围，也可以将某一通道拖曳至该按钮上来载入选取范围。

（4）将选区存储为通道。单击此按钮可以将当前图像中的选区转变成一个蒙板保存到一个新增的Alpha通道中。该功能与"选择 / 存储选区"命令的功能相同。

（5）删除当前通道。单击"删除当前通道"按钮可以删除当前作用通道，或者用鼠标拖曳通道到该按钮下也可以删除。

3. 通道其他操作。Photoshop8.0的通道除了上述基本操作以外，还可以使用其他操作制作一些特殊效果。

（1）通道运算。在通道控制面板建立两个Alpha通道，如Alpha1和Alpha2通道，后执行"图像/计算"命令，在"源1"和"源2"中分别选择不同的Alpha通道，选择合适的混合模式，便可计算出新的通道，图4-33是通道计算窗口。

（2）单色通道颜色调整。运用工具或菜单命令对单个单色通道进行编辑，这样可以得到

意想不到的效果。

（三）路径控制面板

路径控制面板（图4-34）用于记录存储钢笔等工具创建的矢量路径。在此面板中，可以完成从路径到选区和由选区到路径的转化，可以对路径进行填充和描边等操作。执行"窗口／路径"命令，打开路径面板，面板底部是一些操作路径的快捷按钮，单击右上角的黑色三角可以弹出路径面板菜单。

要选择一个路径，单击路径面板中的路径名即可选中该路径，此时路径显示为蓝色。一次只能选择一个路径，要取消选择一个路径，在路径面板的空白区域单击即可。

图4-34

图4-35

路径面板由路径名称、路径缩览图、工作路径、创建新路径、删除当前路径、从选区生成工作路径、将路径选区转换成、用前景色填充路径和路径面板菜单组成。

路径控制面板中保存的工作路径可以随时调出并进行编辑，可以建立形状不规则和复杂的选区，非常方便、快捷、准确。（图4-35）主要使用路径工具和路径控制面板制作的图像。

（四）其他控制面板

1.段落控制面板。段落控制面板主要用于文字和段落文本进行管理（图4-36），其中"字符"面板主要用于编辑文本，"段落"面板主要用于编辑段落文本。段落控制面板的具体设置方法与在文本处理软件Word中设置字符和段落的方法相似。Photosho8.0的文本处理能力大大增强，方便了用户的设计和制作。

2.动作控制面板。

图4-36

图4-37

图4-39

图4-38

Photoshop8.0的动作控制面板提供了批处理的功能（图4-37）。在操作图像的过程中可以将每一步执行的命令都记录在动作面板中，在以后的操作中，只需单击播放按钮。就可以对其他文件或文件夹中的所有图像执行相同的操作。

3．历史记录控制面板（图4-38）。历史记录控制面板专门用来记录用户对图像所做的修改，同时还可撤销已进行的多次操作，使图像恢复到图像处理过程中的任何一个阶段（历史记录的默认值是20）。

4．导航器控制面板。导航器控制面板提供缩小的当前被编辑的图像外貌。移动其下面的三角滑块或可以进行图像的放大和缩小。在面板的左下角数字区输入百分比也可以进行图像缩放操作。

5．信息控制面板（图4-39）。若当前面板为信息控制面板，当鼠标在被编辑的图像上移动时，会显示当前光标所在位置不同模式下的有关信息。

五、Photoshop8.0常用菜单命令

熟悉和运用好 Photoshop8.0 菜单命令是学好 Photoshop 的重要环节。本章对 Photoshop8.0 的主要菜单命令和选项参数设定做简要介绍，重点介绍 Photoshop8.0 中图像色彩的调整和滤镜效果处理。

（一）色彩调整

色彩、色调调整主要是对图像的明暗度、对比度、饱和度及色相的调整，设计人员只有控制好了图形、图像的色彩和色调，才能制作出高品质的作品。Photoshop 中图像色彩、色调的调整可以

图 4-40 　　　　　　　　　　图 4-41

在通道和图层中操作，但主要还是通过图像菜单来实现。图像菜单（图 4-40）主要用于图像模式、图像色彩、色调、图像大小等选项的调整和设置。

1.色阶。色阶命令通过拖动色阶对话框（图 4-41）中的滑块来调整图像中的高光值、暗调值、亮度、对比度及色彩平衡，同时还可以在直方图中查看结果。自动色阶调整命令，可自动将每个颜色通道中的最亮和最暗像素定义为白色和黑色，然后按比例重新分布中间像素值。

2.曲线。此命令可以调整图像的整个色调范围，它将图像的色调范围分成了四部分，并且可以微调 0-255 色调值之间的任何一种亮度级别，比起色阶命令调节更为精确。图 4-42 中左图为原图，右图为曲线制作效果。

3.色彩平衡。此命令可以简单快捷地调整图像阴影区、中间色调区和高光区的各色彩成分，并混合各色彩达到平衡。

4.亮度／对比度。此命令能一次性对整个图像做亮度和对比

度的调整。它不考虑原图像中不同色调区的亮度／对比度差异。

5.色相／饱和度。此命令能单独调整图像中一种颜色成分的色相、饱和度和亮度。

6.通道混合器。此命令靠混合当前颜色通道来改变一个颜色通道的色彩。

7.阈值。此命令可以将一张灰度图像或彩色图像转变为高对比度的黑白图像。指定亮度值作为阈值，图像中所有亮度值比它小的像素都将变成黑色，所有亮度值比它大的像素都将变成白色。

8.色调分离。此命令可以为图像的每个颜色通道定制亮度

图 4-42

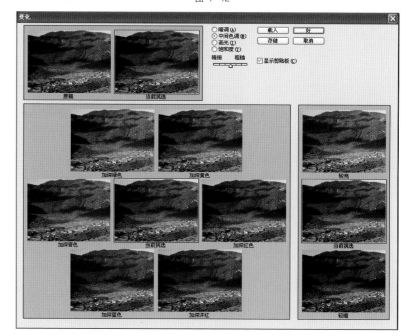

图 4-43

级别,然后将像素亮度级别映射为定制的与它最接近的亮度级别。

9. 变化。此命令可以让用户在调整图像或选区的色彩平衡、对比度和饱和度的同时,看到图像或选区调整前和调整后的缩略图(图4-43),使调整更为简单清楚。

(二)特效滤镜

滤镜在Photoshop中主要用来制作图像的特殊艺术效果。滤镜通常要同通道、图层等配合使用。Photoshop8.0提供了大量内置滤镜,用户还可以安装外挂滤镜,外挂滤镜能给用户提供更为丰富的滤镜效果。图4-44是Photoshop8.0的滤镜菜单。下面主要介绍Photoshop8.0中常用的滤镜。

1. 抽出。抽出滤镜的功能是将前景对象从它的背景中分离出来。尤其是分离边缘复杂的图像,其效果显得更为突出。

2. 液化。液化滤镜的功能是制作扭曲、旋转、膨胀、萎缩、移位和镜像变形效果。

3. 像素化(图4-45)。像素化滤镜的功能是将单元格中相近的像素结成块清晰地定义一个区域,以生成各种不同效果的图案。

4. 扭曲(图4-46)。扭曲滤镜的功能是对图像进行变形,创建平面及三维变形效果。

滤镜(T)	视图(V)	窗口(W)	帮助(H)
光照效果			Ctrl+F
抽出(X)...			Alt+Ctrl+X
滤镜库(G)...			
液化(L)...			Shift+Ctrl+X
图案生成器(P)...			Alt+Shift+Ctrl+X
像素化			▶
扭曲			▶
杂色			▶
模糊			▶
渲染			▶
画笔描边			▶
素描			▶
纹理			▶
艺术效果			▶
视频			▶
锐化			▶
风格化			▶
其它			▶
Digimarc			▶

图4-44

彩块化
彩色半调...
晶格化...
点状化...
碎片
铜版雕刻...
马赛克...

图4-45

中间值...
去斑
添加杂色...
蒙尘与划痕...

图4-47

动感模糊...
平均
径向模糊...
模糊
特殊模糊...
进一步模糊
镜头模糊...
高斯模糊...

图4-48

切变...
扩散亮光...
挤压...
旋转扭曲...
极坐标...
水波...
波浪...
波纹...
海洋波纹...
玻璃...
球面化...
置换...

图4-46

云彩
光照效果...
分层云彩
纤维...
镜头光晕...

图4-49

(1)切变。按照自定义的扭曲路径来扭曲图像,产生扭曲的效果。它只能进行水平方向的扭曲,而不能进行垂直方向的扭曲。

(2)挤压。让整个图像或选取范围产生向内挤压或向外扩张的效果。数量默认值为50。数量为正值时,向内挤压;数量为负值时,向外扩张。

(3)旋转扭曲。以图像或者选区为旋转中心,在中心处比边缘处产生更强烈的旋转效果。指定角度会产生旋转扭曲图案。

(4)极坐标。根据选中的选项,将选区从平面坐标转换到极坐标,或将选区从极坐标转换到平面坐标。

(5)水波。产生在水面上荡起阵阵涟漪的效果。

(6)波浪。与波纹滤镜相似,使图像产生随机波浪的变形效果,但有更大的控制范围。

(7)置换。使用名为"置换图"的图像的形状来确定如何扭曲选区。例如,使用抛物线形的置换图创建的图像看上去像是印在一块两角固定悬垂的布上。

5. 杂色(图4-47)。用于添加和移去杂色,常用来处理照片。

(1)去斑。消除图像中的细小斑点,图像会变得模糊。

(2)添加杂色。将随机像素应用于图像,模拟在高速胶片上拍照的效果。

(3)蒙尘与划痕。用于去除大而明显的杂点,处理扫描图像中的杂色及折痕。

6. 模糊(图4-48)。模糊滤镜主要功能是柔化选区或图像,它通过平衡图像中的线条和清晰的像素,使图像变得柔和。

(1)动感模糊。产生沿一方向运动的模糊效果,模仿拍摄运动状态物体的照片。

(2)径向模糊。模拟移动或旋转的相机所产生的模糊,产生一种柔化的模糊。

(3)模糊。直接对图像进行模糊处理。

(4)高斯模糊。利用高斯曲线分布模式,有选择地模糊图像。

7. 渲染(图4-49)。渲染滤镜可以在图像中创建云彩图案、折射图案和模拟光线反射。

(1)云彩。利用前景色与背景色之间的随机值,生成柔和的云彩图案。

（2）光照效果。通过光源、光色选择、光照类型、强度、聚焦等达到3D绘画效果。

（3）分层云彩。使用前景色和背景色间变化的随机产生值生成云彩图案。

8．画笔描边（图4-50）。画笔描边滤镜使用不同的画笔和油墨笔触为图像增加颗粒、纹理、杂色或边沿细节，以得到绘画式图像。

（1）喷溅。使图像生成笔墨喷溅的效果。

（2）喷色描边。使图像生成带有角度的喷色线条效果。

（3）强化的边缘。设置高的边缘亮度控制值时，强化效果类似白色粉笔。设置低的边缘亮度控制值时，强化效果类似黑色油墨。

（4）成角的线条。使图像生成成角的线条。

（5）油墨概况。在图像的边界部分产生用油墨勾画轮廓的效果。

（6）深色线条。用短的、绷紧的线条绘制图像的暗区，用长的白色线条绘制图像中的亮区。

（7）烟灰墨。所生成的图像是用蘸满黑色油墨的湿画笔画出的国画风格的绘画图像。

（8）阴影线。模拟铅笔添加阴影线纹理。

9．素描（图4-51）。素描滤镜可以将纹理添加到图像上，适合用于精美的艺术品和手绘外观。大多数素描滤镜在处理图像时使用前景色和背景色。

（1）便条纸。模拟手工制纸制成的图像。

（2）半调图案。在保持连续的色调范围的同时，模拟半调网屏的效果。

（3）图章。最好用于双色图像。使图像显得好像是用橡皮或木制图章盖印的。

（4）基底凸现。使图像呈浅浮雕的雕刻状和突出光照下变化各异的表面。

（5）塑料效果。按3D塑料效果塑造图像，然后使用前景色与背景色为结果图像着色。暗区凸起，亮区凹陷。

（6）影印。模拟影印图像的效果。

（7）撕边。使图像呈粗糙、撕破的纸片状。

（8）水彩画纸。像画在潮湿的纤维纸上的涂抹，使颜色流动并混合，有水彩画的效果。

（9）炭笔。使图像的明暗部分产生使用炭笔绘画的效果。

（10）炭精笔。用前景色和背景色在图像上模拟粉笔涂抹的效果。

（11）粉笔和炭笔。炭笔用前景色绘制，粉笔用背景色绘制。

（12）绘图笔。使用精细的、线状的油墨描边以获取原图像中的细节，多用于对扫描图像进行描边。

（13）网状。模拟胶片乳胶的可控收缩和扭曲来创建图像，使之在暗调区域呈结块状，在高光区呈轻微颗粒化。

（14）铬黄。将图像处理成好像是擦亮的铬黄表面。

10．纹理（图4-52）。

（1）拼缀图。将图像分解为主色填充的正方形。此滤镜可随机减小或增大拼贴的深度，以模拟高光和暗调。

（2）染色玻璃。将图像重新绘制为用前景色勾勒的单色的邻近单元格。

（3）纹理化。将纹理应用于图像。

（4）颗粒。在图像中随机加入不规则的颗粒。

（5）马赛克拼贴。使图像看起来像是由碎片或块拼贴组成，并且在拼贴之间增加缝隙。

（6）龟裂缝。循着图像等高线生成精细的网状裂缝。

11．艺术效果（图4-53）。艺术效果滤镜可以用于电脑绘画和特殊美术效果。

（1）塑料包装。将图像处理成看似有塑料覆盖在上面的效果。

（2）壁画。使用短而圆的、粗略轻涂的小块颜料，以一种粗糙的风格绘制图像。

（3）干画笔。使用干画笔技术绘画图像的边缘。

（4）底纹效果。根据纹理的类型和色值，使图像产生一种纹理喷绘的效果。

（5）彩色铅笔。使用彩色铅笔在纯色背景上绘制图像。

（6）木刻。将图像描绘成好像是由从彩纸上剪下的边缘粗糙的剪纸片组成的。

（7）水彩。以水彩的风格绘制图像，简化图像细节，使用蘸了水和颜料的画笔绘制。

（8）海报边缘。根据设置的海报化选项减少图像中的颜色数量，并查找图像的边缘，在边缘上绘制黑色线条。

（9）海绵。使图像看上去好像是用海绵绘制的。

（10）涂抹棒。使用短的对角线描边涂抹图像的暗区以柔化图像。

（11）粗糙蜡笔。使图像看上去好像是用彩色粉笔在带纹理的背景上描过边。在亮色区域，粉笔看上去很厚，几乎看不见纹理；在深色区域，粉笔似乎被擦去了，使纹理显露出来。

（12）绘画涂抹。类似画笔涂抹创建的绘画效果。

（13）胶片颗粒。在图像的暗色调和中间色调应用均匀的图案。将更平滑、饱和度更高的图案添加到图像的亮区。

（14）调色刀。减少图像中的细节以生成描绘得很淡的画布效果。

（15）霓虹灯光。将图像处理成霓虹灯光照射的效果。

12．视频。视频滤镜菜单包括"NTSC 颜色"和"逐行"两滤镜。

13．锐化（图4-54）。锐化滤镜通过增加相邻像素的对比来聚焦模糊的图像，使图像变得清晰。

（1）USM 锐化。在处理过程中使用模糊蒙板，以在图像的边缘部分产生锐化效果。

（2）锐化。聚焦选区，提高图像清晰度。

（3）锐化边缘。查找图像中颜色发生显著变化的区域，然后将其锐化。

14．风格化（图4-55）。风格化滤镜通过置换像素并且查找和增加图像的对比，产生一定的艺术效果。

（1）凸出。使选区或图层生成3D纹理效果。

（2）扩散。使像素按规定的方式随机移动，形成一种看似

透过磨砂玻璃的分离模糊效果。

（3）拼贴。将图像分成多块瓷砖状，产生一种拼贴效果。

（4）查找边缘。查找颜色像素对比度强烈的边界，将高反差区域变亮，低反差区域变暗，其他区域则介于两者之间。

（5）浮雕效果。将图像转换为灰色，并用原填充色勾画边缘，使图像显得突出或下陷。

（6）照亮边缘。找出颜色的边缘，并向其添加类似霓虹灯的光亮。

（7）等高线。查找并勾勒主要亮度区域的转换，以获得与等高线图中的线条类似的效果。

（8）风。通过在图像中增加一些小的水平线生成起风的效果。

15．其他滤镜。见图4-56。

16．水印。在已经完成的作品上加上水印内容，以保障作者的著作权，读取图像的数字水印内容。

（三）Photoshop8.0中的其他菜单

1．文件菜单：文件菜单的主要功能是文件的新建、打开、存储、恢复、输入、导出、打印等操作，子菜单见图4-57。

2．编辑菜单（图4-58）。Photoshop 与其他应用程序一样提供了还原、剪切、复制和粘贴等编辑类操作命令。

3．图层菜单（图4-59）。图层的编辑是所有Photoshop 使用者最为频繁的工作。通过建立多个图层，然后在每个图层中分别编辑图像，从而产生丰富多彩的效果。

4．选择菜单（图4-60）。选择菜单中提供了各种控制和变换选区的命令，通过对选择菜单的学习可以更好更迅速地创建和变换选区。

5．视图菜单（图4-61）。视图菜单的主要功能是调整工作环境、管理视图，并不对图像进行操作处理。通过视图菜单命令来调换不同的视图，可以使用户工作起来更方便。

USM 锐化…
进一步锐化
锐化
锐化边缘

图 4-54

凸出…
扩散…
拼贴…
曝光过度
查找边缘
浮雕效果…
照亮边缘…
等高线…
风…

图 4-55

位移…
最大值…
最小值…
自定…
高反差保留…

图 4-56

新建(N)... Ctrl+N
打开(O)... Ctrl+O
浏览(B)... Shift+Ctrl+O
打开为(A)... Alt+Ctrl+O
最近打开文件(T) ▶
在 ImageReady 中编辑(D) Shift+Ctrl+M
关闭(C) Ctrl+W
关闭全部 Alt+Ctrl+W
存储(S) Ctrl+S
存储为(V)... Shift+Ctrl+S
存储版本
存储为 Web 所用格式(W)... Alt+Shift+Ctrl+S
恢复(R) F12
置入(L)...
联机服务(I)...
导入(M) ▶
导出(E) ▶
自动(U) ▶
脚本(K) ▶
文件简介(F)... Alt+Ctrl+I
版本
页面设置(G)... Shift+Ctrl+P
打印预览(V)... Alt+Ctrl+P
打印(P)... Ctrl+P
打印一份(Y) Alt+Shift+Ctrl+P
跳转到(T) ▶
退出(X) Ctrl+Q

图 4-57

图 4-59

编辑(E) 图像(I) 图层(L) 选择(S) 窗...
还原载入选区 Ctrl+Z
向前(W) Shift+Ctrl+Z
返回(K) Alt+Ctrl+Z
消褪(D)... Shift+Ctrl+F
剪切(T) Ctrl+X
拷贝(C) Ctrl+C
合并拷贝(Y) Shift+Ctrl+C
粘贴(P) Ctrl+V
粘贴入(I) Shift+Ctrl+V
清除(E)
拼写检查(H)...
查找和替换文本(X)...
填充(L)... Shift+F5
描边(S)...
自由变换(F) Ctrl+T
变换(A) ▶
定义画笔预设(B)...
定义图案(Q)...
定义自定形状(J)...
清理(R) ▶
颜色设置(G)... Shift+Ctrl+K
键盘快捷键 Alt+Shift+Ctrl+K
预设管理器(M)...
预置(N) ▶

图 4-58

图层(L) 选择(S) 滤镜(T) 视图(V) 窗口
新建(W) ▶
复制图层(D)...
删除(L) ▶
图层属性...
图层样式(Y) ▶
新填充图层(P) ▶
新调整图层(J) ▶
更改图层内容(H) ▶
图层内容选项(O)...
文字(T) ▶
栅格化(Z) ▶
新建基于图层的切片(S)
移去图层蒙版(K) ▶
停用图层蒙版(B)
添加矢量蒙版(X) ▶
启用矢量蒙版(B)
从链接图层创建剪贴蒙版(G) Ctrl+G
释放剪贴蒙版(R) Shift+Ctrl+G
排列(A) ▶
对齐链接图层(I) ▶
分布链接图层(N) ▶
锁定所有链接图层(K)...
合并链接图层(E) Ctrl+E
合并可见图层(V) Shift+Ctrl+E
拼合图层(F)
修边(M) ▶

图 4-60

选择(S) 滤镜(T) 视图(V) 窗口
全选(A) Ctrl+A
取消选择 Ctrl+D
重新选择(E) Shift+Ctrl+D
反选(I) Shift+Ctrl+I
色彩范围(C)...
羽化(F)... Alt+Ctrl+D
修改(M) ▶
扩大选取(G)
选取相似(R)
变换选区(T)
载入选区(O)...
存储选区(V)...

图 4-61

视图(V) 窗口(W) 帮助(H)
校样设置(U) ▶
校样颜色(L) Ctrl+Y
色域警告(W) Shift+Ctrl+Y
像素长宽比校正(P)
放大(I) Ctrl++
缩小(O) Ctrl+-
满画布显示(F) Ctrl+0
实际像素(A) Alt+Ctrl+0
打印尺寸(Z)
屏幕模式(M) ▶
✓ 显示额外内容(X) Ctrl+H
显示(H) ▶
标尺(R) Ctrl+R
✓ 对齐(G)
对齐到(T) ▶
锁定参考线(G) Alt+Ctrl+;
清除参考线(D)
新参考线(E)...
锁定切片(K)
清除切片(C)

图 4-62

窗口(W) 帮助(H)
排列(A) ▶
工作区(K) ▶
导航器
动作 Alt+F9
段落
✓ 工具
工具预设
画笔 F5
历史记录
路径
色板
通道
✓ 图层 F7
图层复合
文件浏览器
信息 F8
✓ 选项
颜色 F6
样式
直方图
字符
✓ 状态栏
✓ 1 DSCF0339.JPG

6.窗口菜单(图4-62)。Photoshop8.0将工作区域中正在编辑的文件以及各个面板、状态栏等都看做是窗口,窗口菜单可以控制这些窗口的显示或者隐藏,以及它们的排列方式。

7.帮助菜单。帮助菜单是任何软件都必备的菜单,从中可以调出大量本软件的信息。

六、综合实例

本节详细地介绍手机绘制的方法和步骤,目的是加深对Photoshop8.0的菜单、工具、图层、通道、滤镜、路径和文本的理解及相互之间的结合使用。具体制作步骤如下:

第一步,单击工具栏中的"新建"按钮或按快捷键"Ctrl+N",打开新建对话框,将单位改为10cm,宽度设为10cm,高度设为10cm,分辨率为72,RGB颜色模式,8位通道(图4-63)。

第二步,选取"渐变填充工具",在工具选项栏中选择"线性渐变"模式,双击工具选项栏中的"可编辑渐变",打开"渐变编辑器",选择"实底渐变类型",将起点颜色设为蓝色,中间颜色设为白色,

图 4-63

终点颜色设为蓝色。按住"Shift"进行垂直方向渐变填充,效果如图4-64所示。

第三步,新建图层1,选择"钢笔工具"画出倒角矩形,按住"Ctrl"键调节节点位置,按住"Alt"键改变节点属性,调节倒角的弧度,直到满意。到路径面板中点击"将路径作为选区

载入"生成选区，将选区内填成黑色（图4-65）。

第四步，新建图层2，调出图层1倒角矩形的选区，执行菜单命令"选择／修改／收缩"，打开"收缩选区"对话框，设收缩量为"30"，填充任意色。再次调出图层1倒角矩形的选区，同时按住"Ctrl"键和"Alt"键，用鼠标点击图层2，减选生成新选区，执行菜单命令"选择／羽化"，在"羽化选区"对话框中，将羽化半径设为"5"。新建图，填充灰色（图4-66），删除原图层2，将新图层名称改为图层2。

第五步，按住"Ctrl"键，用鼠标点击图层1调出倒角矩形的选区，执行菜单命令"选择／修改／收缩"缩小选区，收缩量设为"28"。执行菜单命令"选择／羽化"，羽化半径设为"3"。新建图层3，执行菜单命令"编辑／描边"，打开"描边"对话框，将颜色设为白色，描边宽度"8"，选择居内描边（图4-67）。

第六步，调出图层1倒角矩形的选区，进行收缩，按住"Alt"键用选框工具减选生成新选区。新建图层4，选择"线性渐变"工具，起点颜色设为黑色，终点颜色设为灰色，在

图4-64　　　　　　图4-65　　　　　　图4-66

图4-67　　　图4-68　　　图4-69　　　图4-70

图4-71　　　　　图4-72　　　　　图4-73

图4-74

图4-75

新选区内进行垂直线性渐变填充（图4-68）。

第七步，新建图层5，使用选框工具在手机的上方生成宽为22mm，高为26mm的矩形选区，描宽度为7的黑边，矩形内进行45度的灰色——白色——灰色的渐变填充，在正下方再绘制一个高为2mm的渐变矩形（图4-69）。

第八步，新建图层6，调出图层5的矩形选区，打开并复制螺旋形图像，执行菜单命令"编辑／粘贴入"，将螺旋形图像粘贴到矩形选区内，调整合适位置（图4-70）。

第九步，选择"横排文本工具"，在图层5矩形的下端输入数字"7610"，自动生成新的文本图层，选择"华文云彩"字体，行描字号设为"20"点，颜色设为红色（图4-71）。

第十步，新建图层8，选择"椭圆选框工具"，按住"Shift"键绘制正圆选区，通过减选生成选区，填充浅灰色，用相同的方法绘制红色的图像，移至数字"7610"上方（图4-72）。

第十一步，新建图层9，输入文字"NOKIA"和数字

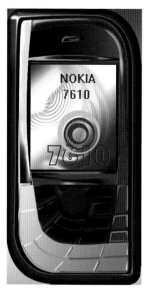

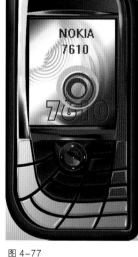

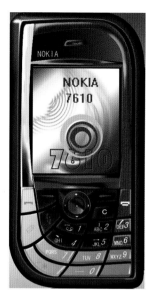

图层面板"创建新的图层"按钮,执行菜单命令"编辑/变换/垂直翻滚",将新复制翻滚的图层移至合适的位置,点亮背景图层(图4-81)。

图4-76 图4-77 上 图4-78 下 图4-80 图4-79

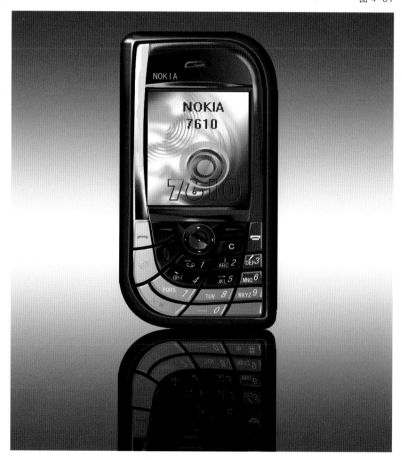

图4-81

"7610",选择"等线体"字体,字号设为"12"点,颜色设为红色,与图层8的文字"NOKIA"居中对齐(图4-73)。

第十二步,用路径工具绘制如(图4-74)的路径,在路径面板中点击"将路径作为选区载入"生成选区,进行灰白渐变填充,在左下角绘制白色的亮光(图4-75)。

第十三步,用上述同样的方法绘制出手机的面板和按键的基本形,如(图4-76)所示。然后再绘制出面板和按键上的细节(图4-77)。

第十四步,选择横排文本工具,在手机显示屏左上方输入文字"NOKIA",填充灰白色,设字体为"等线体",字号为"6点",移至合适位置(图4-78)。

第十五步,输入手机按键上0-9的数字和26个英文字母,绘制按键上的"接听"、"返回"、"删除"、"标点符号"等符号,根据实物填充不同颜色(图4-79)。

第十六步,调出显示屏的选区,将前景色设为浅灰色,选取用"画笔工具",在工具选项栏中的"画笔预设选取器"中选择"柔角画笔",在选区内绘制出手机显示屏的反光,执行菜单命令"滤镜/模糊/高斯模糊",将"半径"值设为"2"(图4-80)。

第十七步,鼠标左键点击图层面板背景图层左端的"指示图层可示性"按钮,关闭背景图层,点击图层面板右上角的黑色小三角,在下拉菜单中选择"合并可见图层",将合并的新图层拖至

第五部分

AutoCAD 2007
室内装潢设计基础

DESIGN

ART

一、AutoCAD 概述

（一）AutoCAD 的基本功能

AutoCAD 具有绘制与编辑图形、标注图形尺寸、渲染三维图形、输出与打印图形等功能。

（二）AutoCAD 2007 的界面组成

中文版 AutoCAD 2007 为用户提供了"AutoCAD 经典"和"三维建模"两种工作空间模式。该界面主要由菜单栏、工具栏、绘图窗口、文本窗口与命令行、状态栏等元素组成（图5-1）。

图5-1

（三）设置绘图环境

通常情况下，为了提高绘图效率，用户需要在绘制图形前先对系统参数、绘图环境作必要的设置。

1. 设置参数选项。选择"工具／选项"命令，可打开"选项"对话框。在该对话框中包含"文件"、"显示"、"打开和保存"、"打印和发布"、"系统"、"用户系统配置"、"草图"、"三维建模"、"选择"和"配置"10 个选项卡（图5-2）。

2. 设置图形单位。在中文版 AutoCAD 2007 中，用户可以选择"格式／单位"命令，在打开的"图形单位"对话框中设置绘图时使用的长度单位、角度单位以及单位的显示格式和精度等参数。

3. 设置绘图图限。在中文版 AutoCAD 2007 中，使用 LIMITS 命令可以在模型空间中设置一个想象的矩形绘图区域，也称为图限。它确定的区域是可见栅格指示的区域，也是选择"视图／缩放／全部"命令时决定显示多大图形的一个参数。

图5-2

二、绘制简单二维图形对象

（一）绘制点对象

1. 绘制单点和多点。在 AutoCAD 2007 中，选择"绘图／点／单点"命令，可以在绘图窗口中一次指定一个点；选择"绘图／点／多点"命令，可以在绘图窗口中一次指定多个点，直到按Esc键结束。

2. 定数等分对象。

执行菜单命令："绘图／点／定数等分"。

命令行：divide（或别名 div）。

可以在指定的对象上绘制等分点或者在等分点处插入块。

3. 定距等分对象。

执行菜单命令："绘图／点／定距等分"。

命令行：measure（或别名 me）。

可以在指定的对象上按指定的长度绘制点或者插入块。

4. 绘制直线。选择"绘图／直线"命令，或在"绘图"工具栏中单击"直线"按钮，可以绘制直线。

（二）绘制矩形和正多边形

1. 绘制矩形。

菜单："绘图／矩形"。

命令行：rectangle（或别名 rec）、rectang。

绘制矩形时，命令行显示如下提示信息：

指定第一个角点或［倒角（C）/标高（E）/圆角（F）/厚度（T）/宽度（W）］

2. 绘制正多边形。

菜单："绘图 / 正多边形"。

命令行：polygon（或别名pol）。

可以绘制边数为3～1024的正多边形。

3. 绘制圆、圆弧、椭圆。在AutoCAD 2007中，圆、圆弧、椭圆和椭圆弧都属于曲线对象，其绘制方法相对线性对象要复杂一些，但方法也比较多。

（1）绘制圆。选择"绘图 / 圆"命令，或单击"绘图"工具栏中的"圆"按钮即可绘制圆。在AutoCAD 2007中，可以使用六种方法绘制圆（图5-3）。

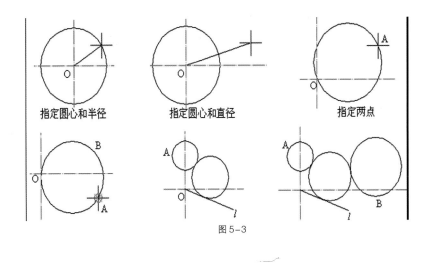

指定圆心和半径　　指定圆心和直径　　指定两点

图5-3

（2）绘制圆弧。

菜单："绘图 / 圆弧"。

命令行：arc（或别名a）。

在AutoCAD 2007中，圆弧的绘制方法有11种。

（3）绘制椭圆。

菜单："绘图 / 椭圆"。

命令行：ellipse（或别名el）。

三、选择与编辑二维图形对象

（一）选择对象

在命令行输入"SELECT"命令，按"Enter"键并且在命令行的"选择对象"提示下输入"？"，根据提示信息，输入其中的大写字母即可以指定对象选择模式。

1. 过滤选择。在命令行提示下输入"FILTER"命令，打开"对象选择过滤器"对话框（图5-4）。可以以对象的类型（如直线、圆及圆弧等）、图层、颜色、线型或线宽等特性作为条件，过滤选择符合设定条件的对象。

图5-4

2. 快速选择。在AutoCAD中，当需要选择具有某些共同特性的对象时，可利用"快速选择"对话框，根据对象的图层、线型、颜色、图案填充等特性和类型，创建选择集。选择"工具 / 快速选择"命令，可打开"快速选择"对话框。

（二）编辑对象的方法

在AutoCAD中，用户可以使用夹点对图形进行简单编辑，或综合使用"修改"菜单和"修改"工具栏中的多种编辑命令对图形进行较为复杂的编辑。

1. "修改"菜单。"修改"菜单用于编辑图形，创建复杂的图形对象。"编辑"菜单中包含了AutoCAD2007的大部分编辑命令，通过选择该菜单中的命令或子命令，可以完成对图形的所有编辑操作。

2."修改"工具栏。"修改"工具栏的每个工具按钮都与"修改"菜单中相应的绘图命令相对应,单击即可执行相应的修改操作。

3.夹点。选择对象时,在对象上将显示出若干个小方框,这些小方框用来标记被选中对象的夹点,夹点就是对象上的控制点。

在 AutoCAD 2007 中,夹点是一种集成的编辑模式,提供了一种方便快捷的编辑操作途径。例如,使用夹点可以对对象进行拉伸、移动、旋转、缩放及镜像等操作。

(1)拉伸对象。在不执行任何命令的情况下选择对象,显示其夹点,然后单击其中一个夹点作为拉伸的基点。

(2)移动对象。移动对象仅仅是位置上的平移,对象的方向和大小并不会改变。要精确地移动对象,可使用捕捉模式、坐标、夹点和对象捕捉模式。在夹点编辑模式下确定基点后,在命令行提示下输入MO进入移动模式。

(3)旋转对象。在夹点编辑模式下,确定基点后,在命令行提示下输入RO进入旋转模式。

(4)缩放对象。在夹点编辑模式下确定基点后,在命令行提示下输入SC进入缩放模式。

(5)镜像对象。与"镜像"命令的功能类似,镜像操作后将删除原对象。在夹点编辑模式下确定基点后,在命令行提示下输入MI进入镜像模式。

(三)删除、复制、镜像、偏移和阵列对象

在 AutoCAD 2007 中,可以用"删除"命令删除选中的对象,还可以使用"复制"、"阵列"、"偏移"、"镜像"命令复制对象,创建与原对象相同或相似的图形。

1.删除对象。

菜单:"修改 / 删除"。

快捷菜单:选定对象后单击右键,弹出快捷菜单,选择"删除"。

命令行:erase(或别名 e)。

2.复制对象。

菜单:"修改 / 复制"。

快捷菜单:选定对象后单击右键,弹出快捷菜单,选择"复制"。

命令行:copy(或别名 c o、c p)。

执行该命令时,首先需要选择对象,然后指定位移的基点和位移矢量(相对于基点的方向和大小)。

3.镜像对象。选择"修改 / 镜像"命令,或在"修改"工具栏中单击"镜像"按钮,可以将对象以镜像线对称复制。

执行该命令时,需要选择要镜像的对象,然后依次指定镜像线上的两个端点,命令行将显示"删除源对象吗?是(Y)/否(N)"提示信息。如果直接按Enter键,则镜像复制对象,并保留原来的对象;如果输入Y,则在镜像复制对象的同时删除原对象。

4.偏移对象。选择"修改 / 偏移"命令,或在"修改"工具栏中单击"偏移"按钮,可以对指定的直线、圆弧、圆等对象作同心偏移复制。在实际应用中,常利用"偏移"命令的特性创建平行线或等距离分布图形。执行"偏移"命令时,其命令行显示如下提示:

[指定偏移距离或通过(T)/删除(E)/图层(L)]<通过>

5.阵列对象。选择"修改 / 阵列"命令,或在"修改"工具栏中单击"阵列"按钮,都可以打开"阵列"对话框,可以在该对话框中设置以矩形阵列或者环形阵列方式多重复制对象(图5-5、图5-6)。

6.移动、旋转对象。在 AutoCAD 2007 中,不仅可以使用夹点来移动、旋转对象,还可以通过"修改"菜单中的相关命令来实现。

(1)移动对象。

菜单:"修改 / 移动"。

图5-5

快捷菜单：选定对象后单击右键，弹出快捷菜单，选择"Move（移动）"。

命令行：move（或别名m）。

移动对象是指对象的重定位。可以在指定方向上按指定距离移动对象，对象的位置发生了改变，但方向和大小不改变。

（2）旋转对象。

菜单："修改 / 旋转"。

快捷菜单：选定对象后单击右键，弹出快捷菜单，选择"旋转"。

命令行：rotate（或别名ro）。

执行该命令后，从命令行显示的"UCS当前的正角方向：ANGDIR=逆时针 ANGBASE=0"提示信息中，可以了解到当前的正角度方向（如逆时针方向），零角度方向与X轴正方向的夹角（如0°）。

7.修改对象的形状和大小。在AutoCAD 2007中，可以使用"修剪"和"延伸"命令缩短或拉长对象，以与其他对象的边相连接。也可以使用"缩放"、"拉伸"和"拉长"命令，在一个方向上调整对象的大小，或按比例增大或缩小对象。

（1）修剪对象。选择"修改 / 修剪"命令，或在"修改"工具栏中单击"修剪"按钮，可以以某一对象为剪切边修剪其他对象。执行该命令，并选择了作为剪切边的对象后（可以是多个对象），按"Enter"键将显示如下提示信息：

栏选(F) / 窗交(C) / 投影(P) / 边(E) / 删除(R) / 放弃(U)

（2）延伸对象。选择"修改 / 延伸"命令，或在"修改"工具栏中单击"延伸"按钮，可以延长指定的对象与另一对象或外观相交。

延伸命令的使用方法和修剪命令的使用方法相似，不同之处在于：使用延伸命令时，如果在按下Shift键的同时选择对象，则执行修剪命令；使用修剪命令时，如果在按下Shift键的同时选择对象，则执行延伸命令。

（3）缩放对象。

图5-6

菜单："修改 / 比例"。

快捷菜单：选定对象后单击右键，弹出快捷菜单，选择"比例"。

命令行：scale（或别名sc）。

先选择对象，然后指定基点，命令行将显示"指定比例因子或 ［复制(C) / 参照(R)］<1.0000>："提示信息。如果直接指定缩放的比例因子，对象将根据该比例因子相对于基点缩放，当比例因子大于0而小于1时缩小对象，当比例因子大于1时放大对象；如果选择"参照(R)"选项，对象将按参照的方式缩放，需要依次输入参照长度的值和新的长度值，AutoCAD根据参照长度与新长度的值自动计算比例因子（比例因子＝新长度值 / 参照长度值），然后进行缩放。

（4）拉伸对象。

菜单："修改 / 拉伸"。

命令行：stretch（或别名s）。

执行该命令时，可以使用"交叉窗口"方式或者"交叉多边形"方式选择对象，然后依次指定位移基点和位移矢量，将会移动全部位于选择窗口之内的对象，而拉伸（或压缩）与选择窗口边界相交的对象。

（5）拉长对象。

菜单："修改 / 拉长"。

命令行：lengthen（或别名len）。

执行该命令时，命令行显示如下提示：

选择对象或 ［增量(DE) / 百分数(P) / 全部(T) / 动态(DY)］

8.倒角、圆角和打断。在AutoCAD2007中，可以使用"倒角"、"圆角"命令修改对象，使其以平角或圆角相接，使用"打断"命令在对象上创建间距。

（1）倒角对象。

菜单："修改 / 倒角"。

命令行：chamfer（或别名cha）。

执行该命令时，命令行显示如下提示信息：

选择第一条直线或［放弃(U)/多段线(P)/距离(D)/角度(A)/修剪(T)/方]

（2）圆角对象。

菜单："修改 / 圆角"。

命令行：fillet（或别名 f）。

执行该命令时，命令行显示如下提示信息：

选择第一个对象或［放弃(U)/多段线(P)/半径(R)/修剪(T)/多个(M)]

修圆角的方法与修倒角的方法相似，在命令行提示中，选择"半径(R)"选项，即可设置圆角的半径大小。

（3）打断对象。

菜单："修改 / 打断"。

命令行：break（或别名 br）。

在 AutoCAD 2007 中，使用"打断"命令可部分删除对象或把对象分解成两部分，还可以使用"打断于点"命令将对象在一点处断开成两个对象。

（4）合并对象。如果需要连接某一连续图形上的两个部分，或者将某段圆弧闭合为整圆，可以选择"修改/合并"命令或在命令行输入"JOIN"命令，也可以单击"修改"工具栏上的"合并"按钮。执行该命令并选择需要合并的对象后，命令行将显示如下提示信息：

选择圆弧，以合并到源或进行［闭合(L)]

（5）分解对象。

菜单："修改 / 分解"。

命令行：explode（或别名 ex）。

对于矩形、块等由多个对象编组成的组合对象，如果需要对单个成员进行编辑，就需要先将它分解。选择"修改/分解"命令，或在"修改"工具栏中单击"分解"按钮，选择需要分解的对象后按"Enter"键，即可分解图形并结束该命令。

9.编辑对象特性。对象特性包含一般特性和几何特性，一般特性包括对象的颜色、线型、图层及线宽等，几何特性包括对象的尺寸和位置。可以直接在"特性"选项板中设置和修改对象的特性。

（1）打开"特性"选项板：选择"修改 / 特性"命令，或选择"工具 / 选项板 / 特性"命令，也可以在"标准"工具栏中单击"特性"按钮，打开"特性"选项板。

（2）"特性"选项板的功能："特性"选项板中显示了当前选择集中对象的所有特性和特性值，当选中多个对象时，将显示它们的共有特性。可以通过它浏览、修改对象的特性，也可以通过它浏览、修改满足应用程序接口标准的第三方应用程序对象。

四、使用绘图辅助工具

AutoCAD 的绘图辅助工具很多，它们可以帮助用户快速有效地绘制图形，控制图形的显示。例如，所有图形对象都具有图层、颜色、线型和线宽 4 个基本属性，因此，可以使用不同的图层、不同的颜色、不同的线型和线宽绘制不同的对象元素，以方便地控制对象的显示和编辑，提高绘制复杂图形的效率和准确性。如果要灵活地显示图形的整体效果或局部细节，就需要使用"视图"菜单和工具栏、视口、鸟瞰窗口等方法来观察图形。

（一）规划图层

在 AutoCAD 中，图形中通常包含多个图层，它们就像一张张透明的图纸重叠在一起。在建筑等工程制图中，图形中主要包括基准线、轮廓线、虚线、剖面线、尺寸标注以及文字说明等元素。如果用图层来管理，不仅能使图形的各种信息清晰有序，便于观察，而且也会给图形的编辑、修改和输出带来方便。

1. 打开"图层特性管理器"对话框（图 5-7）。

菜单："格式 / 图层"。

命令行：layer（或别名 la、ddlmodes）。

2. 创建新图层。在"图层特性管理器"对话框中单击"新建图层"按钮，可以创建一个名称为"图层 1"的新图层。默认情况下，新建图层与当前图层的状态、颜色、线性、线宽等设置相同。

当创建了图层后，图层的名称将显示在图层列表框中，如果要更改图层名称，可单击该图层名，然后输入一个新的图层名并按"Enter"

键即可。

3. 设置图层颜色。新建图层后，要改变图层的颜色，可在"图层特性管理器"对话框中单击图层的"颜色"列对应的图标，打开"选择颜色"对话框（图5-8），从中选定需要的颜色后单击"确定"。

4. 使用与管理线型。要改变线型，可在图层列表中单击"线型"列的Continuous，打开"选择线型"对话框（图5-9）。默认情况下，在"选择线型"对话框的"已加载的线型"列表框中只有Continuous一种线型。如果要使用其他线型，必须将其添加到"已加载的线型"列表框中。可单击"加载"按钮打开"加载或重载线型"对话框（图5-10），从当前线型库中选择需要加载的线型。"选择线型"对话框就会出现你需要的线型（图5-11）。

五、精确绘制图形

用AutoCAD设计和绘制图形时，有的图形必须按给定的尺寸绘图。这时可以通过常用的指定点的坐标法来绘制图形，还可以使用系统提供的"捕捉"、"对象捕捉"、"对象追踪"等功

图5-9

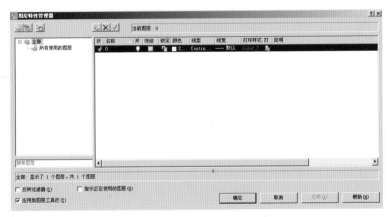

图5-7

图5-10

图5-11

图5-8

能，在不输入坐标的情况下快速、精确地绘制图形。

（一）使用捕捉和栅格定位点

"捕捉"用于设定鼠标光标移动的间距。"栅格"是一些标定位置的小点，起坐标纸的作用，可以提供直观的距离和位置参照。在AutoCAD中，使用"捕捉"和"栅格"功能，可以提高绘图效率。

（二）使用正交模式

使用"ORTHO"命令，可以打开正交模式，用于控制是否以正交方式绘图。在正交模式下，可以方便地绘出与当前X轴或Y轴平行的线段。在AutoCAD程序窗口的状态栏中单击"正交"按钮，或按F8键，可以打开或关闭正交方式。

（三）使用对象捕捉功能

下面分别介绍各种捕捉类型（参见图5-12、图5-13）。

1. 使用自动追踪。在AutoCAD中，自动追踪可按指定角度绘制对象，或者绘制与其他对象有特定关系的对象。自动追踪功能分极轴追踪和对象捕捉追踪两种。可在"草图设置"对话框的"极轴追踪"或"对象捕捉"选项卡中对极轴追踪和对象捕捉追踪分别

进行设置。

2. 使用临时追踪点和捕捉自功能。在"对象捕捉"工具栏中，还有两个非常有用的对象捕捉工具，即"临时追踪点"和"捕捉自"工具。

（四）使用动态输入

在AutoCAD 2007中，使用动态输入功能可以在指针位置处显示"标注输入"和"动态提示"等信息，从而极大地方便了绘图。

1. 启用指针输入。在"草图设置"对话框的"动态输入"选项卡（图5-14）中，选中"启用指针输入"复选框，可以启用指针输入功能。然后在"指针输入"选项组中单击"设置"按钮，使用打开的"指针输入设置"对话框（图5-15）设置指针的格式和可见性。

2. 启用标注输入。在"草图设置"对话框的"动态输入"选项卡中，选中"可能时启用标注输入"复选框可以启用标注输入功能。在"标注输入"选项组中单击"设置"按钮，使用打开的"标注输入的设置"对话框（图5-16）可以设置标注的可见性。

3. 显示动态提示。在"草图设置"对话框的"动态输入"选项卡中，选中"动态提示"选项组中的"在十字光标附近显示命令提示和命令输入"复选框，可以在光标附近显示命令提示（图5-17）。

图5-12

图5-13

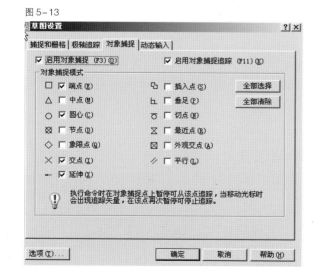

图5-14

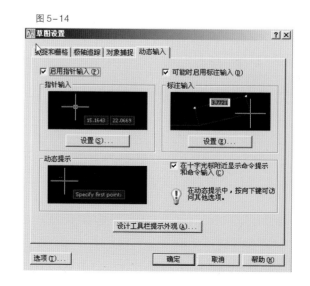

图 5-15

图 5-16

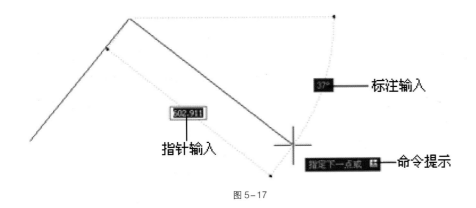

图 5-17

六、绘制与编辑复杂二维图形对象

使用"绘图"菜单中的命令除了可以绘制点、直线、圆、圆弧、多边形等简单二维图形对象，还可以绘制多线、多段线和样条曲线等复杂二维图形对象。

在 AutoCAD 中，面域和图案填充也属于二维图形对象。其中，面域是具有边界的平面区域，它是一个面对象，内部可以包含孔；图案填充是一种使用指定线条图案来充满指定区域的图形对象，常常用于表达剖切面和不同类型物体对象的外观纹理。

（一）绘制与编辑多线

1. 绘制多线。选择"绘图／多线"命令，即可绘制多线。

2. 使用多线样式对话框。选择"格式／多线样式"命令，打开"多线样式"对话框（图5-18）。可以根据需要创建多线样式，设置其线条数目和线的拐角方式。

3. 创建多线样式。在"创建新的多线样式"对话框（图5-19）中，单击"继续"按钮，将打开"新建多线样式"对话框，可以创建新多线样式的封口、填充、元素特性等内容。

4. 修改多线样式。在"多线样式"对话框中单击"修改"按钮，使用打开的"修改多线样式"对话框可以修改创建的多线样式。"修改多线样式"对话框与"创建新多线样式"对话框中的内容完全相同，用户可参照创建多线样式的方法对多线样式进行修改。

5. 编辑多线。选择"修改／对象／多线"命令，打开"多线编辑工具"对话框（图5-20），可以使用其中的 12 种编辑工具编辑多线。

（二）使用图案填充

要重复绘制某些图案以填充图形中的一个区域，从而表达该区域的特征，这种填充操作称为图案填充。

图 5-18

图 5-19

命令行：hatchedit（或别名 he）。

创建了图案填充后，如果需要修改填充图案或修改图案区域的边界，可选择"修改 / 对象 / 图案填充"命令，然后在绘图窗口中单击需要编辑的图案填充，这时将打开"图案填充编辑"对话框。

"图案填充编辑"对话框与"图案填充和渐变色"对话框的内容完全相同，只是定义填充边界和对孤岛操作的某些按钮不再可用。

3. 分解图案。图案是一种特殊的块，称为"匿名"块，无论形状多复杂，它都是一个单独的对象。可以使用"修改 / 分解"命令来分解一个已存在的关联图案。

图案被分解后，它将不再是一个单一对象，而是一组组成图案的线条。同时，分解后的图案也失去了与图形的关联性，因此，将无法使用"修改 / 对象 / 图案填充"命令来编辑。

七、创建文字

文字对象是 AutoCAD 图形中很重要的图形元素。在一个完整的图样中，通常都包含一些文字注释来标注图样中的一些非图形信息，例如，机械工程图形中的技术要求、装配说明以及工程制图中的材料说明、施工要求等。另外，在 AutoCAD 2007 中，使用表格功能可以创建不同类型的表格，还可以在其他软件中复制表格，以简化制图操作。

（一）创建文字样式

菜单："格式 / 文字样式"。

命令行：style（或别名 st）。

选择"格式 / 文字样式"命令，打开"文字样式"对话框（图5-22）。利用该对话框可以修改或创建文字样式，并设置文字的当前样式。

1. 设置样式名。"文字样式"对话框的"样式名"选项组中显示了文字样式的名称、创建新的文字样式、为已有的文字样式重

图 5-20

图 5-21

1. 设置图案填充。

菜单："绘图 / 图案填充"。

命令行：bhatch（或别名 bh、h）。

打开"图案填充和渐变色"对话框的"图案填充"选项卡（图5-21），可以设置图案填充时的类型和图案、角度和比例等特性。

2. 编辑图案填充。

菜单："工具 / 对象 / 图案填充"。

快捷菜单：选择图案填充对象并单击右键选择"Hatch Edit（图案填充编辑）"。

图 5-22

控 制 符	功 能
%%O	打开或关闭文字上划线
%%U	打开或关闭文字下划线
%%D	标注度(°)符号
%%P	标注正负公差(±)符号
%%C	标注直径(φ)符号

图 5-23

命名或删除文字样式。

2.设置字体。"文字样式"对话框的"字体"选项组用于设置文字样式使用的字体和字高等属性。

3.创建与编辑单行文字。在 AutoCAD 2007 中,使用"文字"工具栏可以创建和编辑文字。对于单行文字来说,每一行都是一个文字对象,因此可以用来创建文字内容比较简短的文字对象(如标签),并且可以进行单独编辑。

(1)创建单行文字。选择"绘图 / 文字 / 单行文字"命令,或在"文字"工具栏中单击"单行文字"按钮,可以创建单行文字对象。执行该命令时,命令行显示如下提示信息:

当前文字样式:Standard　　当前文字高度:2.5000

指定文字的起点或 [对正(J)/样式(S)]:

(2)使用文字控制符。AutoCAD 的控制符由两个百分号(%%)及在后面紧接一个字符构成,常用的控制符如图5-23所示。

4.编辑单行文字。

菜单:"修改 / 对象 / 文字 / 编辑"。

命令行:ddedit(或别名 ed)。

编辑单行文字包括编辑文字的内容、对正方式及缩放比例,可以选择"修改 / 对象 / 文字"子菜单中的命令进行设置。

5.创建与编辑多行文字。

(1)创建多行文字。选择"绘图 / 文字 / 多行文字"命令,或在"绘图"工具栏中单击"多行文字"按钮,然后在绘图窗口中指定一个用来放置多行文字的矩形区域,将打开"文字格式"工具栏和文字输入窗口(图5-24)。利用它们可以设置多行文字的样式、字体及大小等属性。

图 5-24

(2)编辑多行文字。

菜单:"修改 / 对象 / 文字 / 编辑"。

命令行:ddedit(或别名 ed)。

要编辑创建的多行文字,可选择"修改/对象/文字/编辑"命令,并单击创建的多行文字,打开多行文字编辑窗口,然后参照多行文字的设置方法,修改并编辑文字。

也可以在绘图窗口中双击输入的多行文字,或在输入的多行文字上右击,从弹出的快捷菜单中选择"重复编辑多行文字"命令或"编辑多行文字"命令,打开多行文字编辑窗口。

八、标注图形尺寸

(一)尺寸标注的类型

AutoCAD 2007 提供了十余种标注工具以标注图形对象,分别位于"标注"菜单(图5-25)或"标注"工具栏(图5-26)中。使用它们可以进行角度、直径、半径、线性、对齐、连续、圆

心及基线等标注。

（二）创建与设置标注样式

1. 新建标注样式。选择"格式／标注样式"命令，打开"标注样式管理器"对话框。单击"新建"按钮，在打开的"新建标注样式"对话框（图5-27）中创建新标注样式。

2. 设置文字格式。在"新建标注样式"对话框中，可以使用"文字"选项卡设置标注文字的外观、位置和对齐方式。

3. 设置调整格式。在"新建标注样式"对话框中，可以使用"调整"选项卡设置标注文字、尺寸线、尺寸箭头的位置。

图5-25

图5-26

4. 设置主单位格式。在"新标注样式"对话框中，可以使用"主单位"选项卡设置主单位的格式与精度等属性。

5. 设置单位换算格式。在"新建标注样式"对话框中，可以使用"换算单位"选项卡设置换算单位的格式。

（三）标注编辑命令

1. 编辑标注。

菜单："标注／倾斜"。

命令行：dimedit（或别名ded、dimed）。

在"标注"工具栏中，单击"编辑标注"按钮，即可编辑已有标注的标注文字内容和放置位置，此时命令行提示如下：

输入标注编辑类型［默认(H)／新建(N)／旋转(R)／倾斜(O)］〈默认〉：

2. 编辑标注文字的位置。

菜单："标注／对齐文字"。

命令行：dimtedit（或别名dimted）。

选择"标注／对齐文字"命令，或在"标注"工具栏中单击"编辑标注文字"按钮，都可以修改文字的位置。选择需要修改的对象后，命令行提示如下：

指定标注文字的新位置或［左(L)／右(R)／中心(C)／默认(H)／角度(A)］：

3. 替代标注。

菜单：选择"标注／替代"。

命令行：dimoverride。

选择"标注／替代"命令，可以临时修改标注的系统变量设置，并按该设置修改标注。该操作只对指定的对象作修改，并且修改后不影响原系统的变量设置。执行该命令时，命令行提示如下：

输入要替代的标注变量名或［清除替代(C)］：

4. 更新标注。选择"标注／更新"命令，或在"标注"工具栏中单击"标注更新"按钮，都可以更新标注，使其采用当前的标注样式，此时命令行提示如下：

输入标注样式选项［保存(S)／恢复(R)／状态(ST)／变量(V)／应用(A)／?］〈恢复〉：

图5-27

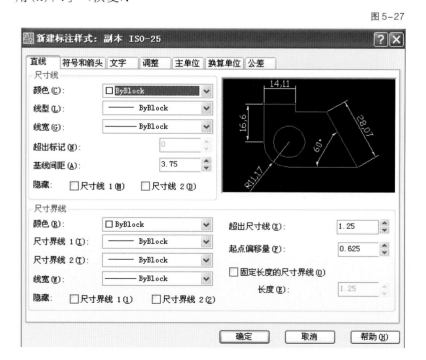

九、块和块属性

（一）创建与编辑块

块是一个或多个对象组成的对象集合，常用于绘制复杂、重复的图形。一旦一组对象组合成块，就可以根据作图需要将这组对象插入到图中任意指定位置，而且还可以按不同的比例和旋转角度插入。在AutoCAD中，使用块可以提高绘图速度、节省存储空间、便于修改图形。

1.创建块。

菜单："绘图 / 块 / 创建"。

命令行：block（或别名b）。

选择"绘图 / 块 / 创建"命令，打开"块定义"对话框（图5-28），可以将已绘制的对象创建为块。

2.插入块。

菜单："插入 / 块"。

命令行：insert（或别名i）、inserturl

选择"插入 / 块"命令，打开"插入"对话框。用户可以利用它在图形中插入块或其他图形，并且在插入块的同时还可以改变所插入块或图形的比例与旋转角度。

3.存储块。在AutoCAD 2007中，使用"wblock"命令可以将块以文件的形式写入磁盘。执行"wblock"命令将打开"写块"对话框。

（二）编辑与管理块属性

1.创建并使用带有属性的块。选择"绘图 / 块 / 定义属性"，可以使用打开的"属性定义"对话框（图5-29）创建块属性。

2.在图形中插入带属性定义的块。在创建带有附加属性的块时，需要同时选择块属性作为块的成员对象带有属性的块创建完成后，就可以使用"插入"对话框，在文档中插入该块。

3.修改属性定义。选择"修改 / 对象 / 文字 / 编辑"命令或双击块属性，打开"编辑属性定义"对话框。使用"标记"、"提示"和"默认"文本框可以编辑块中定义的标记、提示及默认值属性。

4.编辑块属性。选择"修改 / 对象 / 属性 / 单个"命令，

或在"修改Ⅱ"工具栏中单击"编辑属性"按钮，都可以编辑块对象的属性。在绘图窗口中选择需要编辑的块对象后，系统将打开"增强属性编辑器"对话框。

5.块属性管理器。选择"修改 / 对象 / 属性 / 块属性管理器"命令，或在"修改Ⅱ"工具栏中单击"块属性管理器"按钮，都可打开"块属性管理器"对话框，可在其中管理块的属性。

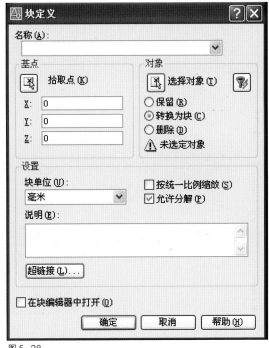

图5-28

图5-29

十、AutoCAD 设计中心

（一）进入 AutoCAD 设计中心

菜单："工具／AutoCAD 设计中心"。

命令行：adcenter（或别名 adc）。

AutoCAD 设计中心（AutoCAD DesignCenter，简称 ADC）（图 5-30）为用户提供了一个直观且高效的工具，它与 Windows 资源管理器类似。

（二）AutoCAD 设计中心的功能

在 AutoCAD 2007 中，使用 AutoCAD 设计中心可以完成如下工作：

1. 创建对频繁访问的图形、文件夹和 Web 站点的快捷方式。

2. 根据不同的查询条件在本地计算机和网络上查找图形文件，找

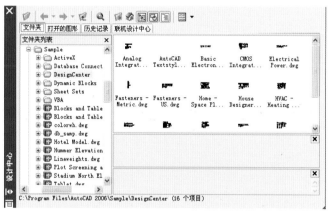

图 5-30

到后可以将它们直接加载到绘图区或设计中心。

3. 浏览不同的图形文件，包括当前打开的图形和 Web 站点上的图形库。

4. 查看块、图层和其他图形文件的定义并将这些图形定义插入到当前图形文件中。

5. 通过控制显示方式来控制设计中心选项板的显示效果，还可以在选项板中显示与图形文件相关的描述信息和预览图像。

6. 使用 AutoCAD 设计中心，可以方便地在当前图形中插入块，引用光栅图像及外部参照，在图形之间复制块、复制图层、线型、文字样式、标注样式以及用户定义的内容等。

十一、输出、打印与发布图形

AutoCAD 2007 提供了图形输入与输出接口。不仅可以将其他应用程序中处理好的数据传送给 AutoCAD，以显示其图形，还可以将在 AutoCAD 中绘制好的图形打印出来，或者把它们的信息传送给其他应用程序。

此外，为适应互联网络的快速发展，使用户能够快速有效地共享设计信息，AutoCAD 2007 强化了其 Internet 功能，使其与互联网相关的操作更加方便、高效，可以创建 Web 格式的文件（DWF），以及发布 AutoCAD 图形文件到 Web 页。

（一）图形的输出

AutoCAD 2007 除了可以打开和保存 DWG 格式的图形文件外，还可以导入或导出其他格式的图形。

1. 输出图形。选择"文件／输出"命令，打开"输出数据"对话框。可以在"保存于"下拉列表框中设置文件输出的路径，在"文件"文本框中输入文件名称，在"文件类型"下拉列表框中选择文件的输出类型，如"图元文件"、ACIS、"平版印刷"、"封装 PS"、DXX 提取、位图、3DStudio 及块等。

2. 创建和管理布局。在 AutoCAD 2007 中，可以创建多种布局，每个布局都代表一张单独的打印输出图纸。创建新布局后就可以在布局中创建浮动视口。视口中的各个视图可以使用不同的打印比例，并能够控制视口中图层的可见性。

（1）在模型空间与图形空间之间切换。模型空间是完成绘图和设计工作的工作空间。使用在模型空间中建立的模型可以完成二维或三维物体的造型，并且可以根据需求用多个二维或三维视图来表示物体，同时配有必要的尺寸标注和注释等来完成所需要的全部绘图工作。在模型空间中，用户可以创建多个不重叠的（平铺）视口以展示图形的不同视图。

（2）使用布局向导创建布局。选择"工具／向导／创建布局"命令，打开"创建布局"向导，可以指定打印设备、确定相应的图纸尺寸和图形的打印方向、选择布局中使用的标题栏或确定视图设置。

（3）管理布局。右击"布局"标签，使用弹出的快捷菜单中的命令，可以删除、新建、重命名、移动或复制布局。

（4）布局的页面设置。选择"文件／页面设置管理器"命令，打开"页面设置管理器"对话框。单击"新建"按钮，打开"新建页面设置"对话框，可以在其中创建新的布局。

（二）打印图形

创建完图形之后，通常要打印到图纸上，也可以生成一份电子图纸，以便从互联网上进行访问。打印的图形可以包含图形的单一视图，或者更为复杂的视图排列。根据不同的需要，可以打印一个或多个视口，并设置选项以决定打印的内容和图像在图纸上的布置。

1. 打印预览。在打印输出图形之前可以预览输出结果，以检查设置是否正确。例如，图形是否都在有效输出区域内等。选择"文件／打印预览"命令，或在"标准"工具栏中单击"打印预览"按钮，可以预览输出结果。

2. 输出图形。在AutoCAD 2007中，可以使用"打印"对话框打印图形。当在绘图窗口中选择一个布局选项卡后，选择"文件／打印"命令打开"打印"对话框。

十二、综合实例

住宅室内平面图的绘制。

（一）系统设置

1. 单位设置：单击菜单栏"格式／单位"，打开"图形单位"对话框进行设置（图5-31）。

2. 图形界限设置：单击菜单栏"格式／图形界限"，设置图形大小。

3. 坐标系设置：单击菜单栏"工具／命名UCS"，打开"UCS"对话框，将世界坐标系设为当前（图5-32）。

（二）轴线绘制

1. 建立轴线图层。打开"图层特性管理器"，设置轴线图层（图5-33）。

2. 单击菜单栏"格式／线形"，打开"线形管理器"对话框，单击"显示细节"，把全局比例因子设为30。

3. 在状态栏上单击"对象捕捉"按钮，设置捕捉模式。

4. 在"正交模式"下使用"直线"和"偏移"命令，根据数据，绘制轴线（图5-34）。

5. 对轴线进行修剪，有门窗的地方剪断。

（三）绘制墙体

1. 设置墙体图层。

图 5-31

图 5-32

图 5-33

图 5-34

2．设置多线。单击菜单栏"格式 / 多线样式"，进行设置（图5-35）。

3．单击菜单栏"绘图 / 多线"，进行设置（图5-36）。

4．在正交模式下绘制多线。

5．在绘制好的多线上双击，可以对多线进行修改（图5-37），最后结果如图5-38所示。

（四）绘制窗线和阳台线

方法同绘制墙线相似（图5-39）。

1．建立"家具"图层，并置为当前图层。

2．进入菜单栏"工具 / 设计中心"，布置家具家电（图5-40）。

图 5-35

图 5-36

```
当前设置：对正 = 上，比例 = 20.00，样式 = STANDARD
指定起点或 [对正(J)/比例(S)/样式(ST)]：  s
输入多线比例 <20.00>：  240
当前设置：对正 = 上，比例 = 240.00，样式 = STANDARD

指定起点或 [对正(J)/比例(S)/样式(ST)]：
```

图 5-37

图 5-38

图 5-39

（五）地面材料绘制

1. 建立"地面材料"图层，并置为当前图层。

2. 点击"直线"命令，把平面图中不同地面材料分隔处用直线分出来。

3. 单击菜单栏"绘图／图案填充"，进行填充（图 5-41）。

图 5-40

图 5-41

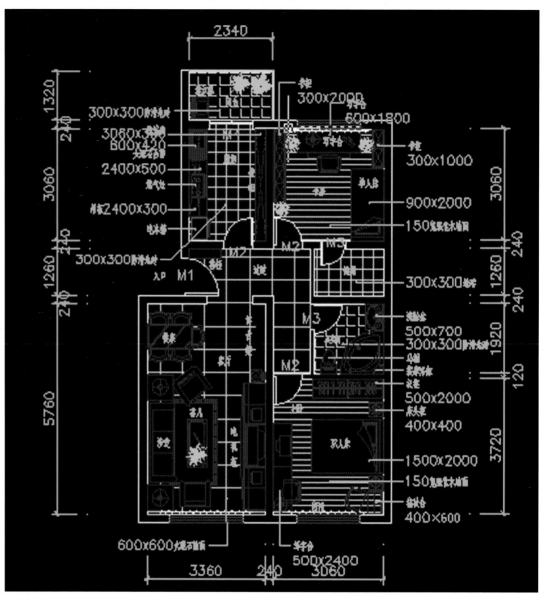

图 5-42

（六）文字、符号标注和尺寸标注

1. 分别建立文字、符号、尺寸图层，并分别置为当前图层。

2. 分别设置文字、尺寸样式，标注后如图 5-42 所示。

第六部分

3DS MAX8
室内外效果图制作基础

DESIGN

ART

一、3DS MAX8 的界面

3DS MAX8 的工作界面由几个部分组成，分别为菜单栏、工具栏、命令面板、动画控制区、视图控制区、状态栏和提示行等（图6-1），每个部分都有自己的特点。

2."编辑"用于对对象的拷贝、删除、选定、临时保存等功能。

3."工具"包括常用的各种制作工具。

4."组"将多个物体组为一个组，或分解一个组为多个物体。

5."视图"对视图进行操作，但对对象不起作用。

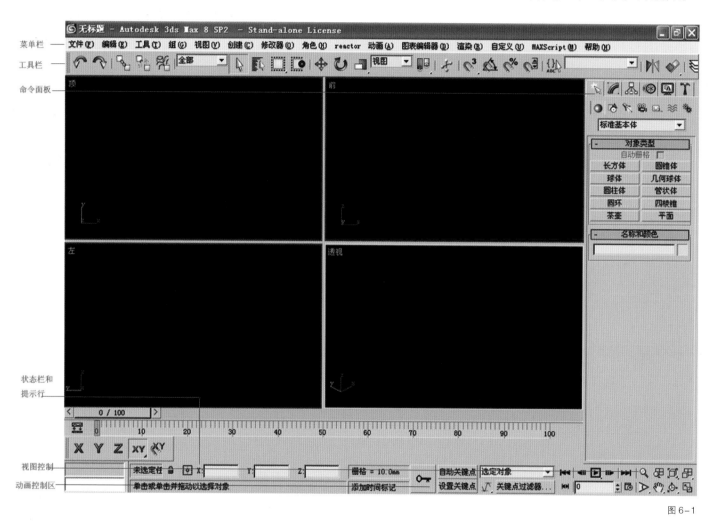

图6-1

（一）菜单栏

菜单位于屏幕最上方，提供了命令选择。主菜单上共有15个菜单项，其作用如下：

1."文件"用于对文件的打开、存储、打印、输入和输出不同格式的其他三维存档格式，以及动画的摘要信息、参数变量等命令的应用。

6."渲染"通过某种算法，体现场景的灯光、材质和贴图等效果。

7."自定义"方便用户按照自己的爱好设置操作界面。

其他几项菜单在制作效果图时很少用到，这里就不介绍了。

（二）工具栏

工具栏包含很多按钮，艺术设计中常用的工具按钮见图6-2，

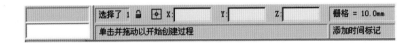

图 6-2

其作用如下:

左边的按钮为撤销上次操作，右边按钮为恢复上次操作，很常用。

选择对象组按钮。第一个图标是选择过滤器。第二个单击选择物体，选择矩形区域，它下面有个小三角形，用鼠标按住它后，还有椭圆和自由边选择框两种。第三个图标是按名称选择。第四个图标选择矩形区域，它下面有个小三角形，用鼠标按住它后，还有其他选择框。

第一个按钮是选择并移动物体；第二个是选择并旋转物体；第三个是选择并缩放物体，它下面还有两个缩放工具，一个是正比例缩放，一个是非比例缩放，按定小三角一秒就可以看到这两个缩放的图标。

X Y Z 使用物体轴心点作为变换中心，它也还有两个选择，一个是使用选择轴心，一个是使用选用转换坐标轴心。按定它后可以见到其他两个轴心变换图标。按下 X 就是说物体只能在 X 轴移动或变换，按下 Y 就是只能在 Y 轴进行操作，按下 Z 就是只能在 Z 轴操作。

XY 选择它之后物体可以在 XY 轴进行移动和操作，它下面也还有几个选择。

第一个图标按钮是对当前选择的物体进行镜像操作，第二个是对齐当前的对象。

图 6-3 也是较常用的工具，图中第一个图标按钮是材质编辑器，点击它后就会弹出一个材质编辑窗，从而对物体的材质进行贴图处

图 6-3

理。第二个是渲染场景，点击它后弹出一个渲染窗，在那儿可进行动画的输出等设置。第三个是选择渲染的条件。第四个是快速渲染，

做好了动画之后想看下后果，就按它看一下。

（三）命令面板

作为 3DS MAX 的核心部分，命令面板包括了场景中建模和编辑物体的常用工具及命令。命令面板上共有六个图标按钮，在做建筑效果图主要用其中的两个：

第一个是"创建"，用于创建基本的物体。

第二个是"修改"，它是用于修改和编辑被选择的物体。

（四）视图控制区

用户界面的右下角包含视图的导航控制按钮（图 6-4）。使用这个区域的按钮可以调整各种缩放选项，控制视图中的对象显示。

图 6-4

图 6-5

（五）状态栏和提示行

状态栏和提示行（图 6-5）有许多用于帮助用户创建和处理对象的参数显示区。

（六）动画控制区

动画控制区用于动画的设置和播放。

二、常用建模命令和编辑操作

3DS MAX 中的各种模型是构成效果图的基本元素。常用的建模命令包括三维图形和二维图形的创建，三维图形和二维图形的创建方法大致相同。三维图形只能创建简单的几何模型，复杂的几何模型只能通过编辑二维图形

图 6-6

来创建。

（一）三维图形的创建

单击"创建"命令面板的"几何体"按钮，在展开的下拉列表中显示了3DS MAX提供的11种模型，其中包括标准基本体、扩展基本体、复合对象等。

1. 标准基本体。3DS MAX的系统中提供了10种标准基本体（图6-6）。本节主要以长方体、球体为例，对标准基本体的创建方法进行讲解，其他基本体的创建方法与此相似。

（1）创建长方体。长方体是3DS MAX中最常用的几何物体之一。创建也十分简单，用户应熟练

图6-7

图6-8

掌握，以方便后面的学习。

①长方体的创建方法。单击"文件"菜单，选择"重置"命令选项，重新设置系统（图6-7）。在命令面板中选择"创建"，单击"几何体"按钮，在按钮下方的下拉菜单中选择"标准基本体"（图6-8），单击"对象类型"卷展栏中的"长方体"按钮；把鼠标放在"顶视图"中（图6-9），可以看到鼠标光标变成了十字光标，按下鼠标左键，并拖动鼠标画一个矩形代表盒子的底面，松开左键并向下或向上拖动鼠标，在其他视图中发生的变化代表盒子的高度，在适当的位置单击鼠标左键确认。这样，一个盒子就制作好了。

图6-10

图6-9

图6-11

图6-12

②长方体的属性参数。创建好一个长方体或正方体后，查看命令面板下方的卷展栏。"名称和颜色"卷展栏，用于改变物体的名称和颜色（图6-10）。用户可以在命令框中输入新的名称，按回车键确定，这样长方体的名称就更改了，用户还可以单击命令框右边的颜色框，这样可以打开"物体颜色"对话框（图6-11），通过选择不同的颜色可以改变长方体的颜色。

在"名称和颜色"卷展栏下方的是参数卷展栏（图6-12），用于改变物体的各项参数，长方体的参数包括"长度"、"宽度"、"高度"参数，用于精确设定物体的大小；"长度分段"、"宽度分段"、"高度分段"参数，用于设定物体表面的光滑度，数值越大则物体表面光滑度越高。

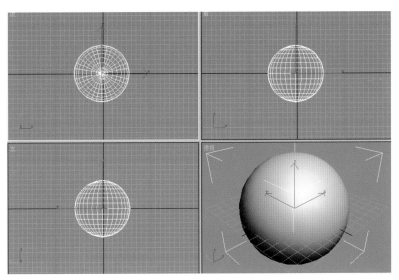

图 6-13

片从"参数用于设定切割起始角的角度;"切片到"参数,用于设定切割中止的角度;"轴心在底部"参数,用于设定球体的中心是否与水平面重合;"生成贴图坐标"参数,用于生成贴图坐标,以便在该物体上进行贴图的加工。如果把"半球"参数值设定为 0.5,球体造型如图 6-15 所示。

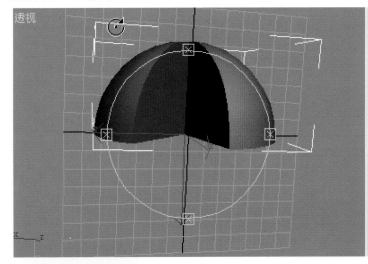

图 6-16

(2)球体的创建。

①创建球体的方法。单击"文件"菜单,选择"重置"命令选项,重新设置系统;接着在命令面板"创建"选项卡中,单击"球体"按钮,在"顶"视图中按下鼠标左键确定球体的球心,然后拖动鼠标,分别在"顶"视图、"左"视图和"前"视图可以看到拖出的白色圆面,而在"透视"图中可以看到一个拖出的球体,达到适当的大小松开鼠标即可(图 6-13)。

②球体的属性参数。球体参数卷展栏(图 6-14)中包括"半径"参数,用于精确设定球体的大小;"分段"参数,用于设定球体的段数;"平滑"参数用于设定是否使用光滑表面;"半球"参数,可以使球体变成半球,还可以调整球的大小;"切除"和"挤压"参数,用于球体的构造;"切片启用"选项,用于确定是否使用切割;"切

如果激活"切片启用"选项,并把"切片从"参数值设定为 90、把"切片到"参数值设定为 180,球体的造型如图 6-16 所示。

2.扩展基本体。扩展基本体也是常用的三维图形,包括切角长方体、切角圆柱体等,它们的创建方法同标准基本体相似(图 6-17)。

(二)基础平面造型

1.简单二维图形的创建。创建二维图形的方法同创建三维图形的方法类似,可以通过命令面板来创建。单击屏幕右侧"创建"命令面板的"模型"按钮,打开二维图形的创建命令面板。可以看到系统提供的 11 种二维图形(图 6-18)。本节主要以线为例,对二维图

图 6-14

图 6-15

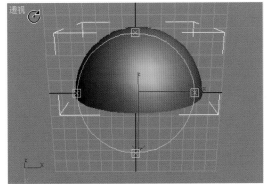

图 6-17 图 6-18

形的创建进行讲解。

单击"文件"菜单，选择"重置"命令选项，重新设置系统；接着在命令面板"创建"选项卡中，单击"模型"按钮，打开二维图形的创建命令面板，然后单击"线"命令按钮。在"前"视图中单击鼠标确定一个起点，然后松开鼠标，在视窗中拖动鼠标画出一条直线，达到一定长度时单击鼠标确定终点，单击鼠标右键这样一条直线就创建好了（图6-19）。

线的属性参数线的设置不是通过参数卷展栏，而主要通过"创建方法"（图6-20）进行设置。

在"创建方法"卷展栏中，"初始类型"选项组用来设置在单击方式下经由节点的曲线形式；"拖动类型"选项组用于设置在单击并拖动方式下经由节点的曲线形式。"角点"选项，用于使经由该节点的曲线以该点为顶点组成一条折线；"平滑"选项，用于使经由该节点的曲线以该点为顶点组成一条光滑的幂函数曲线；"Bezier"选项，用于经该节点的曲线以该点为顶点组成一条Bezier曲线。

如果要创建曲线，需要在"创建方法"卷展栏中设置"初始类型"为"平滑"，设置"拖动类型"为"平滑"或"Bezier"，在"前"视图中单击鼠标确定一个起点，然后松开鼠标，在视窗中拖动鼠标画出一条曲线，达到一定长度时单击鼠标确定终点，单击鼠标右键这样一条曲线就创建好了（图6-21）。

2．编辑二维图形。上一节介绍了如何创建二维图形，这一节我们将讨论如何在3DS MAX中编辑二维

图6-19

图6-21

创建方法
初始类型
○角点
○平滑

拖动类型
○角点
○平滑
● Bezier

图形。

（1）访问二维图形的次对象。对于所有二维图形来讲，有两种方法访问次对象，第一种方法是将它转换成可编辑样条线，可以在场景中选择的二维图形上单击鼠标右键，然后从弹出的菜单中选取"转换为可编辑样条线"（图6-22），或者在编辑修改器堆栈显示区域的对象名上单击鼠标右键，然后从弹出的对话框中选取"可编辑样条线"；第二种方法是应用"修改器"菜单中的"编辑样条线"命令。

这两种方法在用法上是有所不同的。如果将二维图形转换成可编辑样条线，就可以直接在次对象层次设置动画，但是同时将丢失创建参数。如果给二维图形应用样条线编辑修改器，则可以保留对象的创建参数，但是不能直接在次对象层次设置动画。

（2）编辑二维图形的次对象。下面以编辑样条线为例来介绍如何在次对象层次编辑样条线。

编辑样条线编辑修改器有三个卷展栏，即选择卷展栏、几何体卷展栏和软选择卷展栏。

图6-22

①选择卷展栏。可以在这个卷展栏中设定编辑层次。一旦设定了编辑层次，就可以用3DS MAX的标准选择工具在场景中选择该层次的对象。

选择卷展栏中的"区域选择"选项，用来增强选择功能。选择这个复选框后，离选择节点的距离小于该区域指定的数值的节点都将被选择。这样，就可以通过

单击的方法一次选择多个节点。也可以在这里命名次对象的选择集，系统将根据节点、线段和样条线的创建次序对它们进行编号。

②几何体卷展栏。几何体卷展栏包含许多次对象工具，这些工具与选择的次对象层次密切相关。

（a）样条线次对象层次的常用工具。

"附加"。给当前编辑的图形增加一个或者多个图形。这些被增加的二维图形也可以由多条样条线组成。

"分离"。从二维图形中分离出线段或者样条线。

"布尔运算"。对样条线进行交、并和差运算。"交"是根据两条样条线的相交区域创建一条样条线。"并"是将两个样条线结合在一起形成一条样条线，该样条线包容两个原始样条线的公共部分。"差"是将从一个样条线中删除与另外一个样条线相交的部分。

"外围线"。给选择的样条线创建一条外围线，相当于增加一个厚度。

（b）线段次对象层次的编辑。线段次对象允许通过增加节点来细化线段，也可以改变线段的可见性或者分离线段。

（c）顶点次对象支持如下操作：

切换节点类型；

调整Bezier节点手柄；

循环节点的选择；

插入节点；

合并节点；

在两个线段之间倒一个圆角；

在两个线段之间倒一个尖角。

③"软选择"卷展栏。卷展栏的工具主要用于次对象层次的变换。"软选择"定义一个影响区域，在这个区域的次对象都被软选择。变换应用软选择的次对象时，其影响方式与一般的选择不同。

（三）将二维对象转换成三维对象

通过前面对二维图形的介绍，用户已经对二维图形的创建方法和属性参数有了一定的了解，下面继续介绍关于二维图形的一些扩展知识，这将有利于用户对3DS MAX建模的理解并创建出更理想的作品。

有很多编辑修改器可以将二维对象转换成三维对象。在本节我们将介绍"拉伸"、"车削"、"倒角"、"倒角剖面"和"放样"编辑修改器。

1."拉伸"。沿着二维对象的局部坐标系的Z轴给它增加一个厚度。还可以沿着拉伸方向给它指定段数。如果二维图形是封闭的，可以指定拉伸的对象是否有顶面和底面。

"拉伸"输出的对象类型可以是面片、网格或者NURBS，默认的类型是网格。

2."车削"。使用"车削"编辑修改器将使二维图形绕指定的轴旋转，它常用来建立诸如高脚杯、盘子和花瓶等模型。旋转的角度可以是0°-360°的任何数值。

下面我们就举例来说明如何使用"车削"编辑修改器：

（1）绘制二维截面图形。在工具栏中选择"图形"按钮，选择"样条线"，单击"线"按钮，绘出柱子的二维截面造型(图6-23)。

图6-23

图6-24

图6-25

（2）进入"修改"命令面板，选择"车削"修改器，弹出"车削"命令卷展栏（图6-24）。设角度为360°，选择"翻转法线"，并在"对齐"中选择"最小"，即可完成柱子造型(图6-25)。

3."倒角"。"倒角"编辑修改器与"拉伸"类似，但是比"拉伸"的功能要强一些。它除了能够沿着对象的局部坐标系的Z轴拉伸对象外，还可以分三个层次调整截面的大小，创建诸如倒角字一类的效果。

4."倒角剖面"。"倒角剖面"编辑修改器的作用类似于"倒角"编辑修改器,但是它的功能更强大些,它用一个称之为侧面的二维图形定义截面大因此变化更为丰富。

5."放样"。用一个或者多个二维图形沿着路径扫描就可以创建放样对象,定义横截面的图形被放置在路径的指定位置。可以通过插值得到截面图形之间小的区域。

（四）三维几何物体的编辑

三维几何物体一般是通过编辑修改器进行修改的。编辑修改器是用来修改场景中几何体的工具（图6-26、图6-27）。3DS MAX自带了许多编辑修改器，每个编辑修改器都有自己的参数集合和功能。一个编辑修改器可以应用给场景中一个或者多个对象，同一对象也可以被应用多个编辑修改器。

1."弯曲"编辑修改器。"弯曲"修改工具用来对对象进行弯曲处理，用户可以调节弯曲的角度和方向，以及弯曲所依据的坐标轴向，还可以将弯曲修改限制在一定的区域之内。

下面以"由一个平面弯曲成一个球"为例来说明如何灵活使用"弯曲"编辑修改器建立模型或者制作动画，其制作步骤如下：

（1）启动3DS MAX，或者在菜单栏选取"文件"/"重置"以复位3DS MAX。

（2）进入"创建"面板，单击"平面"按钮。在透视视图中创建一个长和宽都

图6-26

图6-27

为140、长度和宽度方向分段数都为25的平面（图6-28）。

（3）到"修改"面板，进入"弯曲"编辑修改器，沿X轴将平面弯曲360°（图6-29）。

（4）再给平面增加一个"弯曲"编辑修改器，沿Y轴将平面弯曲180°（图6-30）。

（5）在堆栈中单击最上层"弯曲"左边的"+"号，打开次对象层级，选择"中心"，然后在顶视图中沿着X轴向左移动"中心"，直到平面看起来与球类似为止（图6-31）。

2."锥化"编辑修改器。"锥化"修改工具通过缩放对象的两端而产生锥形轮廓来修改造型，同时还可以加入光滑的曲线轮廓。它允许用户控制导边的倾斜度、曲线轮廓的曲度，还可以限制局部的导边效果。

3."自由变形"编辑修改器。该编辑修改器（图6-32）用于变形几何体。它由

图6-28

图6-29

图6-30

图6-31

一组被称为格子的控制点组成，通过移动控制点，其下面的几何体也跟着变形。

"自由变形"编辑修改器有三个次对象层次：

图6-32

（1）"控制点"。单独或者成组变换控制点。当控制点变换的时候，其下面的几何体也跟着变化。

（2）"晶格"。独立于几何体变换格子，以便改变编辑修改器对几何体的影响。

（3）"设置体积"。变换格子控制点，以便更好地适配几何体。做这些调整的时候，对象不变形。

"自由变形"的参数卷展栏包含三个主要区域：

（1）显示区域。控制是否在视图中显示格子，还可以按没有变形的样子显示格子。

（2）变形区域。可以指定编辑修改器是否影响格子外面的几何体。

（3）控制点区域。可以将所有控制点设置回它的原始位置，并使格子自动适应几何体。

4."编辑网格"编辑修改器。"编辑网格"编辑修改器主要用来将标准几何体、Bezier面片或者NURBS曲面转换成可以编辑的网格对象。增加"编辑网格"编辑修改器后就在堆栈的显示区域增加了层，模型仍然保持它的原始属性，并且可以通过在堆栈显示区域选择合适的层来处理对象。

（1）次对象层次。一个对象被应用了"编辑网格"编辑修改器，就可以使用下面次对象层次：

①"节点"。节点是空间上的点，它是对象的最基本层次。当移动或者编辑节点的时候，它们的面也受影响。

②"边"。边是一条可见或者不可见的线，它连接两个节点，形成面的边，两个面可以共用一个边。处理边的方法与处理节点类似，在网格编辑中经常使用。

③"面"。面是由三个节点形成的三角形。在没有面的情况下，节点可以单独存在，但在没有节点的情况下，面不能单独存在。在渲染的结果中，我们只能看到面，而不能看到节点和边。面是多边形

和元素的最小单位，可以被指定"光滑组"，以便与相临的面光滑。

④"多边形"。在可见的线框边界内的面形成了多边形，多边形是面编辑的便捷方法。

图6-33

⑤"元素"。元素是网格对象中一组连续的表面，例如茶壶就是由四个不同元素组成的几何体。

（2）常用的次对象编辑选项。

①次对象的"忽略背面"选项。在次对象层次选择的时候，经常会选取在几何体另外一面的次对象。在3DS MAX的"选择"卷展栏中选择"忽略背面"复选框（图6-33），背离激活视图的所有次对象将不会被选择。

图6-34

②面的"挤出"和"倒角"选项。通常使用"编辑几何体"卷展栏下面的"挤出"和"倒角"（图6-34）来处理表面。可以通过输入数值或者在视口中交互拖曳来创建拉伸或者倒角的效果。

"挤出"。增加几何体复杂程度的最基本方法是增加更多的面。"挤出"就是增加面的一种方法，图6-35就给出了面挤出前后的效果。

图6-35

图6-36

"倒角"。"倒角"首先将面拉伸到需要的高度，然后再缩小或者放大拉伸后的面，图6-36给出了倒角后的效果。

三、材质编辑

如果说3DS MAX的建模只要付出时间就可掌握,那么对于材质贴图来说则必须要真下功夫才行。因为3DS MAX的材质编辑器不仅功能强大,而且它的界面命令和层出不穷的卷展栏也让人望而却步。不过别担心,只要耐心细致地学习,一旦能够熟练运用材质编辑器,就会发现原来很多真实的材质做起来并不难。另外,一定要树立材质树的概念,因为好的材质都是具有材质树特点的多层材质,即材质中有材质、贴图中套贴图。材质树的概念在材质贴图制作中是体现深度的关键所在,也是学习材质编辑器必须要理解的概念。

进入材质编辑器有以下三种方法:

一是从主工具栏单击"材质编辑"按钮。

二是在菜单栏上选取"渲染"/"材质编辑"。

三是使用快捷键"M"。

材质编辑器(图6-37)分为两部分,上部分为固定不变的视窗区,绝大部分操作对材质没有影响;下半部分为参数区卷展栏,状态随操作和材质层级中的更改而改变。

(一)视窗区

默认视窗区显示了大尺寸的24个示例球,用作显示材质及贴图效果。在示例球上单击鼠标右键,弹出属性控制菜单,通过调整可显示更多示例球(图6-38)。

图6-37

图6-38

(二)水平工具行

水平工具行在示例窗的下方,包括了常用的工具按钮,非常重要。从左至右依次为:

1."获取材质"。单击该按钮将弹出"材质/贴图浏览器"(图6-39),在该浏览器中允许调出材质和贴图进行编辑修改。

2."放置到场景中"。将与热材质同名的材质放置到场景中。

3."赋予选择物体"。将材质赋予当前场景中所选物体。

4."清除材质"。单击该按钮后将把示例窗中的材质清除为默认的灰色状态。

5."制作材质拷贝"。单击该按钮会把当前的热材质备份一份。

6."整合材质"。单击该按钮可以将当前多重材质整合成一个材质记录。

7."储存材质"。单击该按钮可以设置储存材质。

8."材质效果通道"。按住该按钮可以弹出"材质效果"选择框(图6-40),通过选择,可以使材质产生特殊效果,如发光特效等。

图6-40

图6-39

9."贴图显示"。单击该按钮使材质的贴图在视图中显示。

10."显示最后结果"。单击该按钮后将显示材质的最终效果。

11."回到父层级"。单击该按钮,可以将编辑操作移到材质编辑的上层。

12."同层级切换"。单击该按钮可以将编辑操作移动到一个贴图或材质。

(三)基本参数区

基本参数分为两部分:第一个卷展栏提供明暗器基本参数,第二个卷展栏提供所选择的着色方式的基本参数。

1.明暗器基本参数。明暗器基本参数的下拉列表框(图6-41)中包含下列明暗器:

图6-41

(1)各向异性。该明暗器创建的表面有非圆形的高光,可用来模拟光亮的金属表面。

(2)Blinn。Blinn是一种带有圆形高光的明暗器,应用范围很广,是默认的明暗器。

(3)金属。金属明暗器常用来模仿金属表面。

(4)多层。多层明暗器包含两个各向异性的高光,二者彼此独立起作用,可以分别调整。使用Multi-Layer创建复杂的表面,例如缎纹、丝绸和光芒四射的油漆等。

(5)Oren-Nayer-Blinn。该明暗器具有Blinn风格的高光,但它看起来更柔和。通常用于模拟布、土坯和人的皮肤等效果。

(6)Phong。该明暗器是从3DS MAX的最早版本保留下来的,它的功能类似于Blinn。可用于模拟硬的或软的表面。

(7)Strauss。该明暗器用于快速创建金属或者非金属表面(例如光泽的油漆、光亮的金属和铬合金等)。

(8)半透明明暗器。该明暗器用于创建薄物体的材质(例如窗帘、投影屏幕等),来模拟光穿透的效果。

2.着色基本参数。在3DS MAX8中"Blinn基本参数"是被系统默认的着色方式。如果单击"明暗器基本参数"中的下拉列表框,选择其他着色方式,那么着色基本参数区的内容也随着改变。

(1)材质的颜色。不同的着色方式有着不同的颜色特性,其颜色由环境光、漫反射和高光反射三部分组成。

在生活中人们所说的颜色一般是指漫反射,它是物体本来的颜色;环境光一般由照明光色决定,在没有照明的情况下决定于漫反射;高光反射与漫反射接近,但表现为高亮显示。

物体的环境光、漫反射、高光反射是可以选择的,方法为单击它们旁边任意一个色块,在弹出的色彩选择对话框中选择颜色。

(2)自发光和不透明度选项组。自发光和不透明度选项组选项(图6-42),位于"着色基本参数区"参数的上方右侧。

图6-42 图6-43

图6-44

① "自发光"选项。在制作灯管、星光等荧光材质时选此项,可以指定颜色,也可以指定贴图。

②"不透明度"选项。它是控制灯管物体透明程度的工具,当值为100时为不透明荧光材质,值为0时则为完全透明的荧光材质。

(3)反射高光区。反射高光区包括高光级别、光泽度和柔化三个参数区及右侧的曲线显示柜(图6-43),其作用是用来调节材质质感。对于光滑的硬件材质,如硬塑料,高光级别、光泽度的值应较高,而柔化度要低;对于反射较柔和的材质,如细软塑料、橡胶、纸等,高光级别、光泽度的值应低一些。

(四)扩展参数区

扩展参数区(图6-44)对不同的场景对象,扩展参数区可分为高级透明度控制区、线框控制区和反射暗淡控制区。

1.高级透明度控制区。"衰减"为透明材质的两种不同衰减效果,"内"是由外向内衰减,"外"是由内向外衰减。图6-45显示了两种透明度的不同衰减效果。

高级透明度控制区有三种透明过滤方式，即"过滤"、"相减"、"相加"。图6-46所示是三种不同过滤方式的效果对比。

图6-45

"折射率"参数用来控制折射贴图和光线的折射率。

图6-46

2. 线框控制区。"线框"控制区必须与基本参数区的线框选项结合使用，可以做出不同的线框效果。"尺寸"参数，用来设置线框的大小。图6-47显示了"像素"和"单位"两种选择的不同效果。

3. 反射暗淡控制区。"反射暗淡"控制区位于扩展参数区的最下方。反射暗淡控

图6-47

制区主要针对使用反射贴图材质的对象。当物体使用反射贴图以后，全方位的反射计算导致其失去真实感。此时单击"应用"选项框旁的勾选框，打开反射暗淡，反射暗淡即可起作用。

（五）贴图区

"贴图区"卷展栏是材质制作的关键环节，3DS MAX在标准材质的贴图区提供了12种贴图方式（图6-48）。每一种方式都有它独特之处，能否塑造真实材质在很大程度上取决于贴图方

图6-48

图6-49

式与形形色色的贴图类型结合运用的成功与否。

1. 材质的类型。3DS MAX8的材质类型有混合材质、合成材质、双面材质、投影材质、多维/子对象材质、光线追踪材质等（图6-49）。

其中标准材质已经讲过。相对标准材质来说，其余的几种材质类型可统称为复合材质，即由若干材质通过一定方法组合而成的材质。复合材质包含两个或两个以上的子材质，子材质可以是标准材质也可以是复合材质。下面重点介绍标准材质以外的几种重要的材质类型。

（1）混合材质。混合材质的效果是将两种材质混合为一种材质。打开材质编辑器，单击"材质类型"按钮，出现"材质/贴图浏览器"，选择"混合"选项，弹出"混合基本参数"卷展栏（图6-50）。

混合材质基本参数卷展栏各部分按钮及参数的含义是：

①"材质1"。单击其右边按钮将弹出第一种材质的材质编辑器可设定该材质的贴图、参数等。

②"材质2"。单击其右边的按钮会弹出第二种材质的材质编辑器，可以调整第二种材质的各种选项。

③"遮罩"。单击其右边的按钮将弹出"材质/贴图浏览器"，可以选择1张贴图作为遮罩，对上面所设置的两种材质进行混合调整。

④"交互式"。用于在材质1和材质2中选择一种材质展现于

物体表面,主要在以实体着色方式进行交互渲染时运用。

⑤"混合量"。用于调整两个材质的混合百分比。当数值为0时只显示第一种材质,为100时只显示第二种材质。当"遮罩"选项被激活时,"混合量"为灰色的不可操作状态。

⑥"混合曲线"。此选项以曲线方式来调整两个材质混合的程度。 下面的曲线将随时显示调整的状况。

⑦"使用曲线"。是以曲线方式设置材质混合的开关。

⑧"转换区域"。通过更改"上部"和"下部"的数值达到控制混合曲线的目的。

(2)合成材质。合成材质的效果是将两个或两个以上的子材质叠加在一起。如果没有为子材质指定Alpha通道的话,则必须降低上层材质的输出值才能起到合成的目的。

单击材质编辑器的材质类型按钮,会弹出"合成基本参数"卷展栏(图6-51)。

合成基本参数区界面上各部分按钮及参数的含义是:

①"基础材质"。单击基础材质按钮,可以为合成材质指定一个基础材质,该材质可以是标准材质,也可以是复合材质。

②"材质1"-"材质9"。合成材质最多可合成九种子材质。单击每个子材质旁的钩选框,都会弹出"材质/贴图浏览器",可以为子材质选择材质类型。选择完毕后,材质编辑器的参数区卷展栏将从合成材质基本参数区卷展栏自动变为所选子材质的参数区卷展栏,编

辑完成后可单击水平工具行中"回到父层级"命令按钮返回。

(3)双面材质。双面材质在需要看到背面材质时使用。单击材质编辑器的材质类型按钮,弹出"材质/贴图"浏览器。单击"双面"材质选项,单击"OK"按钮退出,此时材质编辑器的参数区卷展栏变为如图6-52所示的双面材质基本参数区卷展栏。其各部分按钮及参数的含义为:

①"半透明"。该参数决定表面、背面材质显现的百分比。当数值为0时第二种材质不可见,当数值为100时第一种材质不可见。

②"正面材质"。单击"正面材质"旁边的材质类型选择按钮可以挑选正面材质的类型。

③"背面材质"。单击"背面材质"旁边的按钮可以决定双面材质的背面材质的类型。

(4)多维/子对象材质。"多维/子对象"材质的神奇之处在于能分别赋予对象的子对象以不同的材质。例如制作书本,其封面和封底有不同的装饰图案,而中间部分是书页,此时可以使用多维/子对象材质对两个部分分别设置材质。单击材质编辑器的材质类型按钮,弹出"材质/贴图浏览器",再单击"多维/子对象"材质选项,单击"OK"按钮退出。

多维/子对象材质的参数区卷展栏(图6-53)各部分按钮及参数的含义为:

"设置数量"按钮,用于设定对象子材质的数量,单击该按钮会弹出"设置材质数量"对话框(图6-54)。系统默认的数目为10个。

子材质数目设定后,单击下方参数区卷展栏间的按钮进入子材质的编辑层,对材质进行编辑。单击按钮右边的颜色框,能够改变子材质

图6-50

图6-51

图6-52

图6-53

的颜色，而最右边的小框决定是否使当前子材质发生作用。

2.贴图的类型。3DS MAX的贴图类型包括最常用的位图，共有35种之多（图6-55），每个贴图都有各自的特点。

下面介绍一下常用的几种贴图类型。

（1）位图。位图是最常用的一种贴图类型，支持多种格式，包括BMP、GIF、JPG、TIF、TGA等图像以及AVI、FLC、FLI、CEL等动画文件。

（2）细胞。随机产生细胞、鹅卵石状的贴图效果，经常结合"凹凸贴图"贴图方式使用（图6-56）。

（3）棋盘格。赋予对象两色方格交错的棋盘格图案（图6-57）。

使用摄像机，首先要单击"创建"命令面板上的"摄像机"按钮（图6-58），然后打开"对象类型"卷展栏，单击"目标"按钮，将弹出目标摄像机的参数区卷展栏（图6-59）。其中包括"镜头"尺寸、"视野"范围、"备用镜头"、用于环境设置的"近距范围"及"远距范围"等。

3DS MAX8中的镜头类型非常丰富，包括15mm-200mm的所有镜头种类（图6-60）。

标准镜头。标准镜头是指50mm左右的镜头。这种镜头最接近人眼所见的范围，是使用频率很高的镜头。该镜头能在不同长度处聚

四、摄像机的设置

在3DS MAX的默认视窗中，除了顶视窗、前视窗和左视窗外，还有一个是具有立体感的透视视图。实际上透视视图是场景中一架无法捕捉的摄像机，它只能通过视图工具来调节，它既不准确又难以控制。

摄像机类型分为"目标"式和"自由"式，两者的参数区卷展栏基本相似。一般来说目标摄像机容易控制，使用起来比较顺手，而自由摄像机没有目标控制点，只能依靠旋转工具对齐目标对象，较为繁琐。

图6-54

图6-55

图6-58

图6-56

图6-59

图6-57

图6-60

焦，提供给设计者很大的灵活性。在3DS MAX中如果摄像机使用标准镜头,完全可以肯定渲染过的图像同现实生活中用带有标准透镜的摄像机所拍摄的图像是十分接近的。使用一个50mm标准摄像机镜头只要单击"50mm"按钮即可（图6-61）。

广角镜头。同标准镜头相比，广角镜头照射的画面范围要广得多。广角镜头又称鱼眼式镜头，一般为15mm-20mm,在镜头距离物体相同的状态下能观察更多的场景。

长焦镜头。长焦镜头又称远摄镜头，是利用较长的镜头筒以及特殊透镜片组合而成的。一般指135mm-200mm的镜头，应用长焦镜头可以使摄像机摄取的画面更靠近物体。但照射的可见范围要小得多。

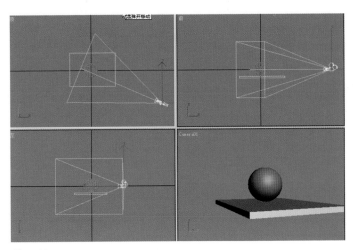

图6-61

五、灯光处理

（一）光源简述

光源是一种特殊的材质，它在视图中可以看到，而在渲染图中看不到。但是灯光直接影响场景中物体的光泽度、色彩度和饱和度，并且对物体赋予材质的表现效果也起着非常显著的衬托作用，因而灯光在场景的加工过程中起着很重要的作用。

（二）标准灯光的处理

除了默认光源外，打开光源的创建命令面板，用户还可以创建

目标聚光灯、自由聚光灯、泛光灯、自由平行光、目标平行光、天光、mr区域泛光灯、mr区域聚光灯。在这八种光源中，聚光灯与泛光灯是最常用的，它们相互配合能获得最佳的效果。泛光灯是具有穿透力的照明，也就是说在场景中泛光灯不受任何对象的阻挡，聚光灯则是带着灯罩的灯。

1. 默认光源。当场景中没有人为添加灯光时，系统会自动提供一盏默认的灯,用于对场景的照明。一旦在场景中添加任意灯光，默认的光源便关闭,场景将显示所建灯光的效果。当场景中所有的灯光都被删除时,默认的光源将自动恢复。用户在工作中可以用组合键（默认为Ctrl+L）来激活默认的灯光设置替换场景中的照明。

2. 泛光灯。泛光灯类似于裸露的灯泡，没有方向控制，均匀地向四周发散光线。它的主要作用是作为一个辅光，帮助照亮场景。其优点是比较容易建立和控制，缺点是不能建立太多，否则场景对象将会显得平淡而无层次。

创建泛光灯后，会显示"普通参数"卷展栏、"高级影响"卷展栏、"衰减参数"卷展栏、"阴影参数"卷展栏、"阴影贴图参数"卷展栏等（图6-62）。

| + 常规参数 |
| + 强度/颜色/衰减 |
| + 高级效果 |
| + 阴影参数 |
| + 阴影贴图参数 |
| + 大气和效果 |
| + mental ray 间接照明 |
| + mental ray 灯光明暗器 |

图6-62

3. 目标聚光灯。聚光灯相对泛光灯来说就像为灯泡加上了一个灯罩，并且多了投射目标的控制。聚光灯又分为目标聚光灯和自由聚光灯，与泛光灯不同，它们的方向可以控制，而且它们的照射形状可以调整为圆形或长方形。由于这种灯光有照射方向和照射范围，所以可以对物体进行选择性的照射。

进入"修改"命令面板，对灯光的参数可以进行设定。"目标聚光灯"修改面板中包括常规参数、聚光灯参数、强度/颜色/衰减参数、阴影参数、阴影贴图参数、大气和效果等卷展栏,这与泛光灯修改面板的卷展栏相似。对这些卷展栏中的参数分别进行调整，会出现不同的效果。

（1）"常规参数"卷展栏（图6-63）。其中，"灯光类型"选项区用于设定灯光的类型;单击"排除"按钮可以选择光源是否对场景中的某些物体进行照射，用于进行排除物体的设置。在这个卷展栏

中还可对灯光的一般参数如颜色、亮度、对比度进行调整。

（2）"聚光灯参数"卷展栏（图6-64）。聚光灯参数卷展栏主要是对灯光的内外光圈与照射范围进行调整。其中，"聚光区／光束"参数用于设定聚光区的覆盖范围；"衰减区／区域"参数用于设定落点的覆盖范围；"圆"和"矩形"单选框用于设定灯光外围的形状。

图6-63

图6-64

图6-65

图6-66

（3）"强度／颜色／衰减参数"卷展栏（图6-65）。该卷展栏包括"近距衰减"选项组、"远距衰减"选项组等，这两个选项组主要对灯光的衰减进行设置，以模拟真实灯光的效果。

在默认情况下，灯光的颜色都为白色，通过设置灯光的颜色可以使光源发出不同的颜色的光，从而组成色彩缤纷的场景。

（4）"阴影参数"卷展栏（图6-66）。在阴影参数卷展栏中可设置灯光的投影方式，确定是否使被照射物体投射阴影。

（5）"阴影贴图参数"卷展栏（图6-67）。

（6）"大气和效果"卷展栏（图6-68）。

4. 自由聚光灯。自由聚光灯与目标聚光灯相似，与目标聚光灯不同的是它没有目标对象。你可以移动和旋转自由聚光灯以使其指向任何方向。

5. 目标平行光。目标平行光与目标聚光灯相似，区别在于目标平行光是类似柱状的平行灯光。

6. 自由平行光。自由平行光与自由聚光灯相似，区别在于自由聚光灯只能够整体的调整，不能够对目标点进行单独调节。

7. 天光。该灯光能够模拟日照效果。

8. mr 区域泛光灯。该灯光是渲染器中带的泛光灯。

9. mr 区域聚光灯。该灯光是渲染器中的目标聚光灯。

图6-67

 图6-68

（三）光度学灯光的处理

光度学灯光是一种用于模拟真实灯光并可以精确地控制亮度的灯光类型。通过选择不同的灯光颜色并载入光域网文件，可以模拟出真实的照明效果。

在灯光类型下拉列表中选择光度学灯光选项，将展现光度学灯光的八种灯光类型：目标点光源、自由点光源、目标线光源、自由线光源、目标面光源、自由面光源、LES 阳光和 LES 天光。

目标线光源是光度学灯光系统中较常用的一种，下面以目标线光源为例介绍光度学灯光类型的灯光参数。

分布：该选项用于控制灯光的分布方式，在选项右边的下拉列表中，包含了漫反射区和 Web 两个选项。当选择 Web 选项时，在命令面板中会增加一项用于设置光域网文件的 Web 参数卷展栏。

其他选项与泛光灯、目标聚光灯相似。

六、渲染

（一）光能传递

3DS MAX 新增的高级照明求解系统，拥有 Lightscape 专业渲染系统所具有的功能，其中包括了两种照明求解运算方法：光线跟踪和光能传递。光线跟踪适用于室外空间光照的运算方式；光能传递适用于室内空间光照的运算方式。这两种方式都引入了全局照明技术，通过计算场景中的光线在物体间的反射和相互影响，来创造更为真实的照明场景。下面着重介绍一下光能传递。

光能传递是一个独立于渲染的处理过程，一旦光能传递方案被计算完成，其结果会保存在几何体内部。光能传递的渲染计算方法，是以热力学中的热能辐射传递公式为基础的，通过把场景中的物体表面分为一些小的三角面，然后计算从光源发出的光线在这些三角面上的分布情况，最后计算结果就储存在这些小三角面上。使用这种光能传递的计算方法，其目的就是将照明效果模拟真实化渲染。对场景中的几何体或光照进行了新的改变后，虽然对象还保持着原来的光能传递方案，但在渲染时会出现黑斑现象。因此，对几何体或光照进行改变后，需要重新对场景进行光能传递运算。

执行菜单中"渲染"命令（或快捷键"F10"），开启"渲染场景"对话框，选择光能传递选项，可以开启用于设置光能传递的对话框，在光能传递处理参数中，按下"开始"即可进行光能传递的运算。单击在光能传递处理参数中的"设置"按钮，可开启"环境和效果"对话框，可以对曝光控制进行设置。在效果图的制作中，通常选用"对数曝光控制"方式。当设置好所需的参数并完成光能传递运算后，按下"渲染场景"对话框中的"渲染"按钮，便可以对场景进行渲染了。

（二）渲染输出的设置

在渲染场景对话框中，包括了通用、渲染、渲染元素、光线跟踪和高级照明等五个选项，其中通用选项主要用于设置渲染图形帧数的范围、输出图形尺寸的大小和图形的保存方式。在通用选项对话框中，包括了"公用参数"、"电子邮件通知"、"脚本"和"指定渲染器"四个卷展栏，而"公用参数"是每次渲染之前都要进行设置的参数。

展开"公用参数"卷展栏，在"时间输出"选项组中，可以设置渲染图形帧数的范围；在编辑动画时，可以点选范围选项；对于制作静态效果图，只需要点选单帧选项。在"输出大小"选项组中，可以设置输出图形的大小。"渲染输出"选项组主要用于设置图形的保存方式。

七、综合实例

欲制作图 6-84 所示的效果，其制作步骤如下：

（一）墙01制作过程

1. 启动 3DS MAX。

2. 执行菜单栏中"自定义／单位设置"，设置单位为 mm。

3. 单击"创建／方体"，在正面视图中创建长度 2300、宽度 2000、高度 180、宽度分段数 13 的长方体（图 6-69）。

4. 选择"修改／弯曲"，设置参数如图 6-70 所示，命名为"墙01"，弯曲后的形态如图 6-71 所示。

5. 再创建一个方体，长 2008、宽 1550、高 660、宽的段数 13，调整到如图 6-71 所示的位置。

6. "修改／弯曲"，设置参数如图 6-72 所示，弯曲后的形态如图 6-73 所示。

7. 选择"墙01"，执行"创建布尔运算"。布尔运算后形态如图 6-74 所示。

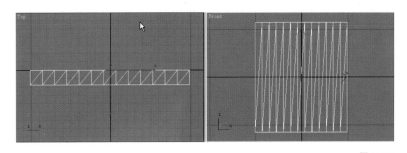

图6-69

（二）装饰墙制作过程

1. 在顶视图中，"创建／方体"，长 260、宽 260、高 300、宽段数 13，命名"装饰墙01"。

2. 选择"修改／弯曲"，如图 6-75 所示设置参数，修改后形态如图 6-76 所示。

3．选择"墙01"、"装饰墙01"，以"关联复制"的方式沿Y轴方向复制四个，形态如图6-77所示。

4．"创建／矩形"，在顶视图中创建长300、宽260的矩形，将其沿Y轴复制32个。

5．选择上面的矩形，"修改／编辑样条曲线"，单击"多重结合"，将上面的矩形结合在一起，命名为"石路"。

6．执行"拉伸"命令，设置拉伸数量为30。

7．选择所有的几何体，"修改／弯曲"，参数设置如图6-78所示，修改后形态如图6-79所示。

图6-70

图6-72

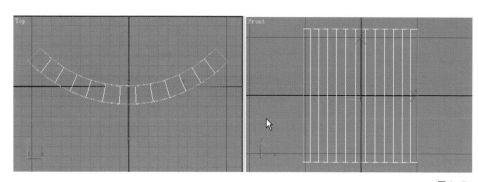

图6-71

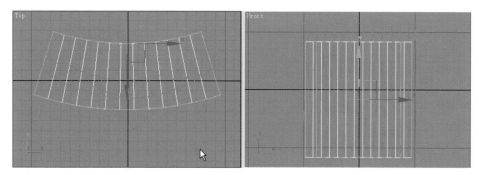

图6-73

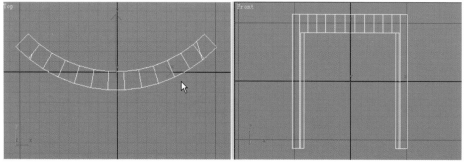

图6-74

（三）地面的制作

1．执行"创建／矩形"，创建长21720、宽14600的矩形。

2．执行"创建／弧"，在顶视图中，绘制半径为5040、上限和下限分别为136和224的弧形（图6-80）。

3．执行"修改／编辑样条线"，单击"线"，设置"轮廓"为-5000。单击"附加"，拾取上面的矩形命名为"地面01"，再拉伸40（图6-81）。

4．执行"创建／方体"，创建长21720、宽14600、高10的方体，命名为"水"。

（四）设置相机

1．执行"创建／目标相机"，设置镜头为23，视野为76，目标距离为7950。

2．激活透视图，敲击键盘上的"C"键，将透视图转化为相机视图（图6-82）。

（五）设置材质

1．单击"材质编辑器"，在"着色基本参数"卷展栏下单击"漫反射"，在"材质"／"贴图"中双击"位图"，选择一种石材，设置"平铺"为2。

2．选择"墙01"至"墙05"，将调好的材质赋予它们。

图6-75　　　　　　　　　　　　　图6-78

图6-76

图6-77

3.执行"修改／贴图定标器"，设置参数如图6-83所示。

4.其他材质的设置方法相似。

（六）设置灯光

1.执行"创建／灯光／光度计／太阳光"，设置阴影为"光线追踪阴影"，强度为1000。

2.执行"创建／灯光／光度计／天光"，设置强度为0.1。

（七）渲染结果

至此可得到如图6-84所示的效果。接下来，再到Photoshop中作处理，可制作出如图6-85所示的效果。

图6-79

图6-80

图6-81

图6-82

图6-83

参数

比例: 1746.0

U 向偏移: 0.0

V 向偏移: 0.0

☑ 包裹纹理

☐ 使用平滑组打包

通道: 1

上方向

◉ 世界坐标系 Z 轴

◯ 局部坐标系 Z 轴

图6-84

图6-85

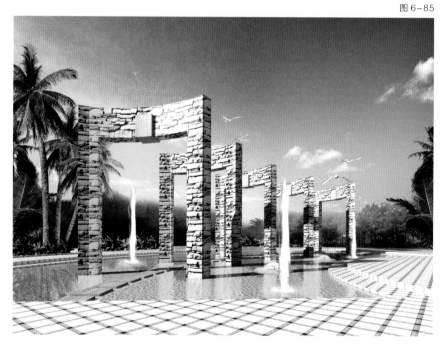

第七部分

Flash MX
动画设计基础

Flash MX 是 Macromedia 公司发布的一种交互式动画设计工具，它可以将音乐、音效、动画视频以及富有创意的画面融合在一起，制作出高品质的网页动态效果。Flash MX 能够创建矢量图形并将其制作为动画，可以导入和处理用其他应用程序创建的矢量图形和位图图形，支持视频、音频输入输出，支持多样的文件导入导出格式，主要特点是可以进行交互式动画设计。但在用 Flash 制作较为复杂的二维动画时，特别是某些必须一张张画的动作，比如转面动作，往往碰到需要逐帧渐变的复杂动作，造型要比较写实，还是要用传统方法中的拷贝台和纸笔。

一、Flash MX 的用户界面

(一) 场景和舞台

在当前编辑的动画窗口中，我们把编辑动画内容的整个区域叫做场景。用户可以在整个场景内进行图形的绘制和编辑工作，但是最终动画只显示场景中白色区域中的内容，我们把这个区域称为舞台。而舞台之后的灰色区域的内容是不显示的，这个区域我们把它叫做工作区（图7-1）。

（二）面板

广义地说，构成用户界面的浮动对象都是面板，包括工具、

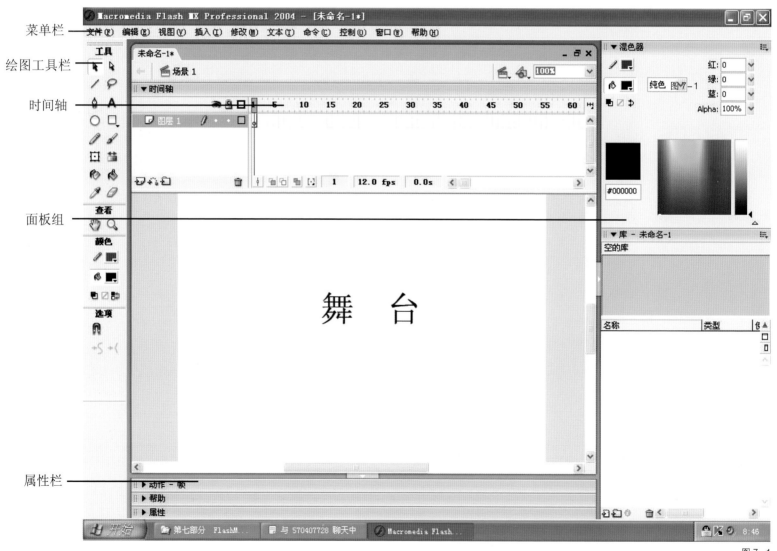

图 7-1

工具栏、时间线、场景。面板用于创建、观看、组织和修改对象。用户通过面板可以快速地获得对象的属性资料，并在此基础上进行相应的操作，同时获得需要的效果。在Flash MX中，我们通常使用面板对帧、颜色、文字、场景等对象进行编辑。比如我们需要填充颜色时，可在"混色器"中选取我们需要的颜色；需要查看对象位置信息时，可以通过"信息"面板查看等等。

图7-2

二、图像编辑工具

图像编辑是Flash重要的功能之一。了解了一些基本的绘图方法后，就可以从绘图工具栏里选择不同的工具以及它们的修饰功能来创建、选择、连接和分割图形。

在本章中，我们仅就Flash提供的图像处理工具进行一些简单的讲解（图7-2）。

（一）铅笔工具和线条工具

1. 铅笔工具。铅笔工具用于在场景中指定帧上绘制线和形状，它可以在绘图的过程中拉出直线或者平滑曲线，识别或纠正基本几何形状，还可以使用铅笔工具来修正和创建特殊形状。另外也可以手工修改线条和形状。

铅笔工具有三个绘图模式。选择伸直模式时，系统将会将独立的线条自动连接、接近直线的线条将自动拉伸、摇摆的曲线将实施直线式的处理。选择平滑选项时，将缩小Flash自动进行处理的范围。在平滑选项模式下，线条拉直和形状识别都被禁止。

图7-3

绘制曲线后，系统可以进行轻微的平滑处理，端点接近的线条彼此可以连接。选择墨水选项时，将关闭Flash自动处理功能，画的是什么样，就是什么样，不做任何平滑、拉直或连接处理。在

选择铅笔工具的同时，将弹出属性面板（图7-3）。

面板上的选项有笔触颜色、笔触宽度和自定义。点击笔触颜色选项会弹出Flash自带的Web颜色系统（图7-4）。

图7-4

图7-5

图7-6

2. 线条工具。使用Flash中的线条工具可以绘制从起点到终点的直线。选择工具箱中的线条工具，在工具栏下部的选项部分中将显示所选工具。线条工具的属性选项与铅笔工具的属性选项是完全一样的。

（二）椭圆工具和矩形工具

1. 椭圆工具。用椭圆工具可以绘制光滑的椭圆或正圆形。只需按住"Shift"键在舞台中拖画就可以实现绘制正圆形。选择工具箱中的椭圆工具，在属性面板中可设置选项参数。在填充色选项中，可以把它设置成填充或空的形式。

2. 矩形工具。选择工具箱中的矩形工具，在工具栏下部的选项部分将显示矩形工具选项。单击圆角矩形按钮，就会弹出"矩形设置"对话框（图7-5）。

在这里可以把矩形设置成为圆角的矩形（图7-6），同时在属性面板中也可设置矩形的选项参数。在填充色选择中，可以把它设置成填充空的形式。

（三）刷子工具

刷子工具能绘制出刷子般的笔触，就好像在涂色一样。它可以创建特殊效果，包括书法效果。用户可以使用刷子工具功能键选择刷子大小和形状。

与铅笔工具相比,刷子工具创建的是填充形状,轮廓线的宽度为0。填充可以是单色、渐变色填充,也可以用位图填充。而铅笔工具创建的只是单一的实线。另外,刷子工具允许用户以非常规方式着色,可以选择在原色的前面或后面绘图,也可以选择只在待定的填充区域中或者选择中绘图(图7-7)。

图7-7

在刷子模式选项中有:标准绘画、颜料填充、后面绘画、颜料选择、内部绘画五种模式。如果选择了锁定填充这个按钮,将不能再对图形进行填充颜色的修改,这样就可以防止错误操作而使填充色被改变。

(四)墨水瓶工具

墨水瓶工具主要用于改变现存直线的颜色、线形和宽度。这个工具通常与吸管工具连用。选择工具箱中的墨水瓶工具,在属性面板中就会出现墨水瓶工具的参数选项。这些参数选项与铅笔工具中的参数选项基本是一样的。

(五)颜料桶工具

颜料桶工具可以用颜色填充封闭的区域。此工具既可以填充空的区域也可以更改已涂色区域的颜色。填充的颜色可以是纯色也可以是渐变色,另外还可以用位图进行区域填充。颜料桶工具也可以对未封闭的区域及闭合形状轮廓的空隙进行填充。

选择工具箱中的颜料桶工具,在工具栏下部的选项部分中将显示"空隙大小"、"锁定填充"两个选项。在"空隙大小"选项中有不封闭空隙、封闭空隙、封闭中等空隙、封闭大空隙四种选择。如果选择了锁定填充这个按钮,将不能再对图形进行填充颜色的修改,这样可以防止错误操作而使填充色被改变。

(六)滴管工具

滴管工具用于从现有的钢笔线条、画笔描边或填充中取得(或者复制)颜色和风格信息。滴管工具没有任何参数。

用滴管工具单击直线或填充,可以获得它们的所有属性(包括颜色、渐变、风格和宽度)。

(七)钢笔工具

要绘制精确的路径,如直线或者平滑流畅的曲线,用户可以使用钢笔工具。

当使用钢笔工具绘制路径时,直接单击可以在直线段上创建点,单击并拖动可以在曲线段上创建点。绘制完成以后可以通过调整线条上的点来调整直线段或曲线段,可以将曲线转换为直线,也可以将直线转换为曲线。

用户可以指定钢笔工具指针外观的首选参数,以便于在画线段时进行预览,或者查看选定锚点的外观。选定线段和锚点的颜色与其在时间轴中所在的图层颜色一致。

1.设置钢笔工具首选参数。选择工具箱中的钢笔工具,然后执行菜单中的"编辑/首选参数"命令,接着单击"编辑"选项卡。在钢笔选项组中有"显示钢笔预览"、"显示实心点"和"显示精确光标"三个选项。

2.使用钢笔工具绘制直线路径。绘制方法:选择工具箱中的钢笔工具,在属性面板中选择笔触和填充属性,将指针定位在舞台上想要直线开始的地方,然后单击以定义第一个锚点,在用户想要直线的第一条线段结束的位置再次单击,按住"Shift"键单击可以将线条限制为倾斜45°的倍数,继续单击以创建其他直线段。

结束开放路径应双击最后一个点,单击工具栏中的钢笔工

图7-8

具,或按住"Ctrl"键,单击路径外的任何地方。封闭开放路径应将钢笔工具放置到第一个锚记点上。如果定位准确,就会在靠近钢笔尖的地方出现一个小圆圈,单击或拖动即可闭合路径(图7-8)。

3.使用钢笔工具绘制曲线路径。绘制方法:将钢笔工具放置在舞台上想要曲线开始的地方,然后按下鼠标按钮。此时出现第一个锚点,并且钢笔尖变为箭头。向想要绘制曲线段的方向拖动鼠标,随着拖动,将会出现曲线的切线手柄。释放鼠标按钮,切线手柄的长度和斜率决定了曲线段的形状。可以在以后移动切线手柄来调整

曲线。将指针放在用户想要结束曲线段的地方，按下鼠标按钮，然后朝反方向拖动来完成线段。

4.调整路径上的锚点。要将线条中的直线段转换为曲线段或由曲线段转换为直线段，可以将转角点转换为曲线点或者将曲线点转换为转角点。可以移动、添加或删除路径上的锚点。还可以使用部分选取工具来移动锚点从而调整直线段的长度或角度，或曲线段的斜率。也可以通过轻推选定的锚点来进行微调（图7-9）。

5.调整线段。移动曲线点上的切线手柄时，可以调整该点两边的曲线。移动转角点上的切线手柄时，只能调整该点的切线手柄所在的那一边的曲线。

图7-9

（八）文本工具

Flash MX提供了三种文本类型。第一种文本类型是静态文本，主要用于制作文档中的标题、标签或其他文本内容；第二种文本类型是动态文本，主要用于显示根据用户指定条件变化的文本，例如可以使用动态文本字段来添加储存在其他文本字段中的值（比如两个数字的和）；第三种文本类型是输入文本，通过它可以实现用户与Flash应用程序间的交换，例如，在表单中输入用户的姓名或者其他信息。

另外，执行菜单中的"修改／分离"命令，此时选定文本中的每个字符均被放置在一个单独的文本块中，文本仍在舞台的同一位置上。再次执行菜单中的"修改／分离"命令，舞台上的字符将转换为形状。

（九）橡皮擦工具

使用橡皮擦工具可以擦除笔触和填充。用户可以快速擦出舞台上的任何内容，擦除个别笔触段或填充区域。用户也可以自定义橡皮擦工具来擦除笔触、擦除数个填充区域或单个填充区域。

三、元件的创建与编辑

（一）元件的类型

元件是一种可重复使用的对象，而实例是元件在舞台上的一次具体使用。重复使用实例不会增加文件的大小，是使文档文件保持较小的策略中一个很好的方法。元件还简化了文档的编辑。当编辑元件时，该元件的所有实例都相应地更新以反映编辑。元件的另一个好处是使用它们可以创建完善的交互性。

元件共分为图形、影片剪辑、按钮三种：

图形元件可用于静态图像，也可用来创建连接到主时间轴的可重用的动画片段。图形元件与时间轴同步运行。交互式控件和声音在图形元件的动画序列中不起作用。

使用影片剪辑元件可以创建可重用的动画片段。影片剪辑拥有它们自己独立于主时间轴的多帧时间轴。可以将影片剪辑看作是主时间轴内的嵌套时间轴，它们可以包含交互式控件、声音，甚至其他影片剪辑实例；也可以将影片剪辑实例放在按钮元件的时间轴内，以创建动画按钮。

按钮有不同的状态，每种状态都可以通过图形、元件和声音来定义。一旦创建了按钮，就可以对其影片或者影片片段中的实例赋予动作。

（二）创建元件

用户可以通过舞台上选定的对象来创建元件，也可以插入一个空元件，然后在元件编辑模式下制作或导入内容，还可以在Flash中创建字体元件。元件可以拥有能够在Flash中创建的所有功能，包括动画。

1.将选定元素转化为元件。在舞台上选择一个或多个元素，然后执行以下操作：

（1）执行菜单中的"修改／转换为元件"命令；或者将选中元素拖到库面板上；或者右击，然后从上下文件菜单中选择"转换为元件"。

（2）在"转换为元件"对话框中，键入元件名称并选择行为"图形"、"按钮"或"影片剪辑"。

（3）在注册选项中单击，以便放置元件的注册点。单击"确定"按钮。

Flash会将该元件添加到库中。舞台上选定的元素此时就变成了该元件的一个实例。不能在舞台上直接编辑实例，必须在元件编辑模式下打开它。

2.创建一个新的空元件。确保未在舞台上选定任何内容，然后执行以下操作：

（1）执行菜单中的"修改／新建元件"命令；或者单击库面板左下角的"新建符号"按钮；或者从库面板右上角的库选项菜单中选择"新建元件"。

（2）在"创建新元件"对话框中，键入元件名称并选择行为"图形"、"按钮"或"影片剪辑"（图7-10）。

3.创建影片剪辑元件。影片剪辑是位于影片中的小影片。可以在影片剪辑片段中增加动画、动作、声音、其他元件设置及其他的影片片段。影片剪辑有自己的时间轴，其运行独立于主时间轴。与动画图形元件不同，影片剪辑只需要在主时间轴中放置单一的关键帧就可以启动播放。创建一个影片剪辑的步骤同上。

4.创建按钮元件。实际上是四帧的交互影片剪辑。前三帧显示按钮的三种可能状态；第四帧定义按钮的活动区域。时间轴实际上并不播放，它只是对指针运动和动作做出反应，跳到相应的帧。

图7-10

要制作一个交互式按钮，可把该按钮元件的一个实例放在舞台上，然后给该实例指定动作。需要注意的是，必须将动作指定给文档中按钮的实例，而不是指定给按钮时间轴中的帧。

按钮元件的时间轴上的每一帧都有一个特定的功能：第一帧是弹起状态，代表指针没有经过按钮时该按钮的状态；第二帧是指针经过状态，代表当指针滑过按钮时该按钮的外观；第三帧是按下状态，代表单击该按钮时该按钮的外观；第四帧是点击状态，定义响应鼠标单击的区域。此区域在SFW文件中是不可见的。

5.创建图形元件。图形元件是一种最简单的Flash元件。这种元件可以用来处理静态图片和动画。注意，图形元件中的动画是受主时间控制的；同时，动作和声音在图形元件中不能正常工作。

（三）编辑元件

编辑元件时，Flash会更新文档中该元件的所有实例。Flash提供了三种方式来编辑元件。

一是使用"在当前位置编辑"命令对该元件和其他对象在一切的舞台上编辑。其他对象以灰显方式出现，从而将它们和正在编辑的元件区别开来。正在编辑的元件名称显示在舞台上方的编辑栏内，位于当前景名称的右侧。

二是使用"在新窗口中编辑"命令在一个单独的窗口中编辑元件。在单独的窗口中编辑元件使用户可以同时看到该元件和主时间轴。正在编辑的元件名称会显示在舞台上方的编辑栏内。

三是使用元件编辑模式，将窗口从舞台视图史改为只显示该元件的单独视图来编辑它。正在编辑的元件名称会显示在舞台上方的编辑栏内，位于当前景名称的右侧。

当用户编辑元件时，Flash将更新文档中该元件的所有实例，以反映编辑的结果。编辑元件时，可以使用任意绘画工具、导入介质或创建其他元件的实例。

1.在当前位置编辑元件。在舞台上双击该元件的一个实例或在舞台上选择该元件的一个实例右击，然后从上下文菜单中选择"在当前位置编辑"。如果要更改注册点，需要拖动舞台上的元件。十字准线指示注册点的位置。要退出"在当前位置编辑"模式并返回到文档编辑模式，可以单击舞台上方编辑栏右侧的"返回"按钮或在舞台上方编辑栏的"场景"弹出菜单中选择当前场景的名称。

2.在新窗口中编辑元件。在舞台上选择该元件的一个实例右击，然后从上下文件菜单选择"在新窗口中编辑"命令。单击右上角的关闭框来关闭新窗口，然后在主文档窗口内单击，以返回到编辑主文档。

3.在元件编辑模式下编辑元件。双击"库"面板中的元件图标，或在"库"面板中选择该元件，然后从"库"选项菜单中选择"编辑"命令，或者右击"库"面板中的该元件，然后从上下文菜单

中选择"编辑"命令，根据需要在舞台上编辑该元件。

4.将元件加到舞台中。执行菜单中的"窗口/库"命令（快捷键"Ctrl+L"），打开库面板（图7-11），利用库找到并选中希望加入到影片中去的元件，将元件拖动到舞台上。

5.实例属性。每个元件实例都有独立的自身属性，可以更改实例的色调、透明度和亮度；重新定义实例的行为（例如，把图形更改为影片剪辑）；设置动画在图形实例内的播放形式（倾斜、旋转或缩放实例）。

6.更改实例的颜色和透明度。要设置实例的颜色和透明度选项，可使用属性面板。当在特定帧内改变实例的颜色和透明度时，Flash在播放该帧的同时会立即进行这些更改。要进行渐变颜色更改，必须使用补间动画。补间颜色时，要在实例的开始关键帧和结束关键帧输入不同的效果设置，然后补间这些设置，以便让实例的颜色随着时间逐渐变化。

更改实例的颜色和透明度可以按以下步骤进行：首先在舞台上选择该实例，然后选择"窗口/属性"命令；再从属性面板内的"颜色"弹出菜单中进行设置（图7-12）。

7.将一个实例与另一个实例交换。可以给实例指定不同的元件，从而在舞台上显示不同的实例，并保留所有的原始实例属性（比如色彩效果或按钮动作）。

给实例指定不同的元件可按以下步骤进行：

（1）在舞台上选择实例，然后执行菜单中的"窗口/属性"命令。

（2）在属性面板中单击"交换"按钮。

（3）在弹出的"交换元件"对话框中，选择一个元件来替换当前分配给该实例的元件。要复制选定的元件，可以通过单击在对话框底部的"重制元件"按钮来实现。

（4）单击"确定"按钮。

8.更改实例的类型。可以改变实例的类型来重新定义它在

Flash应用程序中的行为。在舞台上选择该实例，然后选择"窗口/属性"，从属性面板左上角的弹出菜单中选择"图形"、"按钮"或"影片剪辑"（图7-13）。

四、使用图层

Macromedia Flash MX 中，图层类似于堆叠在一起的透明纤维纸。在不包含内容的图层区域中，可以看到下面图层的内容。图层有助于组织文档中的内容。例如，可以将背景画放在一个图层上，而将导航按钮放置在另一图层上。此外，可以在一个图层上创建和编辑对象，而不会影响另一个图层中的对象。

（一）创建图层

图7-13

1.创建图层。

（1）执行菜单中的"文件/打开"命令，从已有的文件中选择一个文件。

（2）执行菜单中的"文件/另存为"命令，并使用一个新名称将该文档保存到相同的文件夹中，以保存原始的起始文件。

（3）选择"窗口/面板设置/训练布局"命令，以得到Flash标准的工作区。

（4）单击时间轴右上侧的"查看"选项，在弹出的菜单中，选择"显示帧"命令，以便能够看到舞台和工作区（图7-14）。

图7-11

图7-12

2.创建层和图层文件夹。单击时间轴底部的插入图层按钮，或右击时间轴中的一个层名，然后从上下文菜单中选择"插入图层"命令。在时间轴中选择一个层或文件夹，然后选择"插入/时间轴/图层文件夹"命令，或右击时间轴中的一个层名，然后从上下文菜单中选择"插入文件夹"命令。新文件夹将出现在所选图层或文件夹的上面。

（二）管理和编辑图层

1.选择图层。在选择图层上可以放置对象、添加文本和图形并可以对其进行编辑。要使图层处于选择状态，必须在时间

轴中选择该图层，或在该图层中选中某个舞台对象。选择图层会在时间轴中突出显示。在该层上会出现一个铅笔图标，表示可以将它进行编辑。

2.隐藏和显示图层。隐藏图层时，可以选择同时隐藏在文档中的所有图层，也可以选择分别隐藏的各个图层。单击图层上方的眼睛图标，以使"眼睛"列中出现红色的"×"，所有内容都从舞台上消失(图7-15)。此时再次单击"×"，即可显示图层上的所有内容。

3.锁定图层。在时间轴中，单击"锁定"列下的黑点。这时会出现一个挂锁图标。此时无法拖动该徽标，因为它所在的图层已被锁定(图7-16)。

4.添加并命名图层。在时间轴中，单击"图层1"。然后单击时间轴下面的"插入图层"按钮。新的图层会出现在图层1的上方，并成为选择图层。双击该图层的名称，键入Background作为该图层的新名称，然后按"Enter"键确定(图7-17)。

图7-14

图7-15　　　　　　　　　　　　　　　图7-16

（三）遮罩层

添加遮罩层：右键单击时间轴中将要作为遮罩的图层（即图层1），然后在弹出菜单中选择"遮罩层"的选项(图7-18)。此时图层1会转换成为遮罩图层，并由一个蓝色的菱形图标表示。紧挨着该图层下面的图层即Background层链接到遮罩图层成为被遮罩层，而且被遮罩图层的名称会缩进，其图标会更改为蓝色的图层图标。遮罩图层以及它遮盖的图层将自动被锁定。

（四）引导层

引导层的作用有两个：

一是由于引导层不出现在SWF文件中，所以可以利用它为其他层的对象定位。

图7-17　　　　　　　　　　　　　　　图7-18

二是可以将引导层上的路径作为被引导层上对象的运动路径。

添加引导层：在时间轴中，选择"图层"，然后单击插入图层按钮，以创建新图层，将新图层命名为引导图层，然后按住"Enter"键，右键单击引导图层，然后从菜单中选择"添加引导层"选项(图7-19)。图层名称旁边的图表指示该图层是引导层(图7-20)。

五、Flash 动画制作

动画就是创建运动效果或者随时间改变的效果的过程。可以是对象从一个地方运动到另外一个地方，可以是颜色随时间而变化，也可以是一个形状到另外一个形状的变化过程。

在Flash中，可以通过一段时间连续帧中的内容变化来创建

图7-19　　　　　　　　　　　　　　　图7-20

动画。其中可以包括上述各种变化及其任意组合。Flash动画可以通过逐帧动画来实现，也可以通过补间动画来实现。

（一）时间轴与关键帧

想要学习Flash动画，首先要对时间轴与关键帧有全面的了解。

1.时间轴。时间轴用于组织和控制文档内容在一定时间内播放的层数和帧数。与胶片一样，Flash文档也将时长分为帧。层就像堆叠在一起的多张幻灯胶片一样，每个层都包含一个显示在舞台中不同图像。时间轴的主要组件是层、帧和播放头（图7-21）。

时间轴状态显示在时间轴的底部，它指示所选定的帧编号、当前帧频以及到当前帧为止的运行时间。

可以更改帧在时间轴中的显示方式，也可以在时间轴中显示帧内容的缩略图。时间轴显示文档中哪些地方有动画，包括逐帧动画、补间动画和运动路径。

可以在时间轴中插入、删除、选择和移动帧，也可以将帧拖到同一层中的不同位置，或是拖到不同的层中。

更改时间轴中的帧显示。可以更改时间轴中帧的大小，并用彩色的单元格显示帧的顺序，还可以在时间轴中进行帧内的缩略图预览。单击时间轴右上角的"帧观图"按钮，显示"帧观图"弹出菜单。

2.更改时间轴的外观。默认情况下，时间轴显示在主应用程

序窗口的顶部，在舞台之上。要更改其位置，可以将时间轴停放在主应用程序窗口的底部或任意一侧，或在单独的窗口中显示时间轴。也可以隐藏时间轴。

可以调整时间轴的大小，从而更改可以显示的层数和帧数。如果有许多层，无法在时间轴中全部显示出来，则可以通过使用时间轴右侧的滚动条来查看其他的层。

（二）关键帧

关键帧是指与前一帧更改变换的帧。Flash可以在关键帧之间创建补间或填充帧，从而生成流畅的动画。关键帧使用户不必画出每个帧就可以生成动画。用户还可以通过在时间轴中拖动关键帧来更改补间动画的长度。

1.创建关键帧。关键帧是定义在动画中的变化的帧。当创建逐帧动画时，每个帧都是关键帧。在补间动画中，可以在动画的重要位置定义关键帧，让Flash创建关键帧之间的帧内容。Flash通过在两个关键帧之间绘制一个浅蓝色或浅绿色的箭头显示补间动画的内插帧。由于Flash文档保存每一个关键帧的形状，所以只应在插图中有变化的点处创建关键帧。

有内容的关键帧以该帧前面的实心圆表示，而空白的关键帧则以该帧前面的空心圆表示（图7-22）。以后添加到同一层的帧的内容将和关键帧相同。在时间轴中选择一个帧，然后执行菜单中的"插入／时间／关键帧"命令（快捷键"F6"），或者右击时间轴中的一个帧，在弹出的上下文菜单中选择"插入关键帧"选项均可创建关键帧。

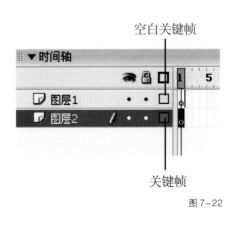

图7-22

图7-21

2.在时间轴中编辑关键帧。在时间轴中，可以处理关键帧，将它们按照用户想让对象在帧中出现的顺序进行排列。可以通过在时间轴中拖动关键帧来更改补间动画的长度。

可以对帧或关键帧进行如下修改：

（1）插入、选择、删除和移动关键帧。

（2）将关键帧拖动到同一层中的不同位置，或是拖到不同的层中。

（3）复制和粘贴关键帧。

（4）将关键帧转换为帧。

（5）从"库"面板中将一个项目拖动到舞台上，从而将该项目添加到当前的关键帧中。

Flash提供两种不同的方法在时间轴中选择帧。在基于帧的选择（默认情况）中，可以在时间轴中选择单个帧。在基于整体范围的选择中，在单击一个关键帧到下一个关键帧之间的任何帧时，整个帧序列都将被选中。可以在Flash首选项中指定基于整体范围的选择。

（三）创建逐帧动画

逐帧动画可更改每一帧的舞台内容，它最适合于每一帧中的图像都在更改而不是简单地在舞台中移动的动画。在逐帧动画中，Flash会保存每个完整帧的值。

要创建逐帧动画，需要将每个帧都定义为关键帧，然后给每个帧创建不同的图像。每个新关键帧最初包含的内容和它前面的关键帧是一样的，因此可以递增地修改动画中的帧。

创建逐帧动画的方法：单击层名称使之成为活动层，然后在动画开始播放的层中选择一个帧。如果该帧不是关键帧，可执行菜单中的"插入／时间轴／关键帧"命令（快捷键"F6"）使之成为一个关键帧。

在序列的第一个帧上创建插图。可以使用绘画工具、从剪贴板中粘贴图形，或导入一个文件。

单击同一行中右侧的下一帧，然后执行菜单中的"插入／时间轴／关键帧"命令（快捷键"F6"），或者右击它，然后从上下文件菜单中选择"插入关键帧"命令。这将添加一个新的关键帧，其内容和第一个关键帧一样。在舞台中改变该帧的内容（图7-23）。

（四）创建形状补间动画

形状补间动画对于表现关键帧之间形状的变化最为有效。可以使一个形状随着时间变化而变成另一个形状。同时Flash也可以补间形状的位置、大小和颜色。

一次补间一个形状通常可以获得最佳效果。如果一次补间多个形状，则所有的形状必须在同一个层上。

要对组、实例或位图图像应用形状补间，首先必须将这些元素分离。要对文本应用形状补间，必须将文本分离两次，将文本转换为对象。

要控制更复杂或者不可思议的形状变化，可以使用形状提示，它能控制部分原始形状在移动过程中变成新的形状。

图7-23

图7-24

1.创建形状补间。单击图层名称使之成为活动层，然后在动画开始播放的地方创建或选择一个关键帧。在序列的第一个帧上创建或放置插图。要获得最佳外观效果，帧应当只包含一个项目（图形对象或分离的组、位图、实例或文本块）。在时间轴中选择关键帧，然后执行菜单中的"窗口／属性"命令，调出属性面板。再在属性面板中，从"补间"选项中弹出的菜单中选择"形状"（图7-24）。

2.使用形状提示。要控制更加复杂或罕见的形状变化，可以使用形状提示。形状提示会标识起始形状和结束形状中相对应的点。例如，如果要补间一张正在改变表情的脸部图画时，可以使用形状提示来标记每只眼睛。这样在形状发生变化时，脸部就不会乱成一团，每只眼睛还都可以辨认，并在转换过程中分别变化。

形状提示包含字母从a到z，用于识别起始形状和结束形状中相对应的点。最多可以使用26个形状提示。

起始关键帧上的形状提示是黄色的，结束关键帧的颜色提示是绿色的，当不在一条曲线上时为红色。

创建形状提示的方法：

（1）选择补间形状序列中的第一个关键帧。

（2）执行菜单中"修改／形状／添加形状提示"命令。

（3）起始形状提示会在该形状的某处显示为一个带有字母"a"的红色圈圈。将形状提示移动到要标记的点（图7-25）。

（4）选择补间序列中最后一个关键帧。结束形状提示会在该形状的某处显示为一个带有字母a的绿色圈圈。将形状提示移动到结束形状中与用户标记的第一点对应的点（图7-26）。

（5）再次播放动画，看看形状提示是如何更改补间形状的。然后移动形状提示，对补间进行微调。

（五）创建动作补间动画

动作补间可以补间实例、组和类型的位置、大小、旋转和倾斜。另外，Flash可以补间实例和类型的颜色、创建渐变的颜色切换或使实例淡入淡出。要补间组或类型的颜色，必须把它们变成元件。

应用补间动画的方法有两种：一是使用属性面板中的补间"动作"选项创建补间动画；二是使用"创建补间动画"命令创建补间动画。

图7-25　　　　　　图7-26

1. 使用补间"动作"选项创建补间动画。

（1）单击层名称使之成为活动层，然后在动画开始播放的层中创建一个空白关键帧。

（2）要创建补间动画的第一个帧，在舞台中创建一个实例、组或文本块。

（3）在动画要结束的地方创建第二个关键帧，然后选择结束帧（在时间轴上紧贴着第二个关键帧的左侧）。

（4）执行以下操作之一，更改结束帧的实例、组或文本块：

①将项目移动到新的位置。

②修改该项目的大小、旋转或倾斜。

③修改该项目的颜色（仅限实例或文本块）。

（5）单击补间帧范围内的任何帧，然后在属性面板内补间选项的弹出菜单中选择"动作"。

（6）如果在第4步中修改了项目的大小，则选择"缩放"来补间所选项目的大小。

（7）拖动"扩大值"旁边的箭头或输入一个值，以调整补间帧之间的变化速率。

（8）要在补间时旋转所选定的项目，要从"旋转"菜单中选择一个选项（图7-27）。

（9）如果使用运动路径，请选择"调整到路径"，以将补间元素的基线调整到运动路径。

（10）在"属性"检查器中选择"同步"选项，使图形元件实例的动画和主时间轴同步。

（11）如果使用运动路径。则选择"对齐"项，以根据其注册点将补间元素附加到运动路径上。

2. 使用"创建补间动画"命令创建补间动画。

（1）选择一个空白关键帧，然后在舞台中绘制一个对象，或

图7-27

将元件的实例从"库"面板中拖出。

（2）执行菜单中的"插入／时间轴／创建补间动画"命令。单击希望动画结束的帧的内部，然后执行菜单中的"插入/时间轴/关键帧"命令。

（3）将舞台中的对象、实例或文本块移动到所需的位置。如果要补间元素的缩放比例，请调整该元素的大小。如果要补间元素的旋转，请调整该元素的旋转。完成调整后，取消选择该对象。在帧范围的结束处会自动添加一个关键帧。

（4）拖动选项右边的箭头或输入一个值，以调整补间帧之间的变化速率：

①如果要慢慢地开始补间动画，并朝着动画的结束方向加速补间，需向上拖动滑块或输入一个 -1 到 -100 的负值。

②如果要快速地开始补间动画并朝着动画的结束方向减速补间，需向下拖动滑块或输入一个 1 到 100 之前的正值。要在补间时旋转所选的项目，请从"旋转"菜单中选择一个选项。

（5）要在补间时旋转所选的项目，请从"旋转"菜单中选择一个选项：

①选择"自动"，在需要最少动画的方向上旋转对象一次。

②选择"顺时针"或"逆时针"，可以旋转所指明的对象，在其后输入一个数值可以指定旋转的次数。

（6）如果使用运动路径，请选择"调整到路径"，以将补间元素的基线调整到运动路径（请参阅沿着路径补间动画）。

（7）选择"同步"可以确保实例在文档中正确循环播放。如果元件中动画序列的帧数不是文档中图形实例占用的帧数的偶数倍，请使用"同步"命令。

（8）如果使用运动路动，则选择"对齐"，以根据其注册点将补间元素附加到运动路径。

（六）创建沿路径补间动画

运动引导层使用户可以绘制路径，然后将补间事例、组或文本块沿着这些路径运动。而且可以将多个层链接到一个运动引导层，使多个对象沿同一条路径运动。链接到运动引导层的常规层就成为引导层（图7-28）。

要为补间动画创建运动路径，按以下步骤进行：

1.从库面板中拖出一个元件放到舞台中。如果选择"调整到路径"，补间元素的基线就会调整到运动路径。如果选择"对齐"，补间元素的注册点将会与运动路径对齐。

2.执行以下操作之一创建引导层，Flash会在所选的层之上创建一个新层：

（1）选择包含动画的层，然后执行菜单中的"插入／时间轴／运动引导层"命令。

（2）右击保护动画的层，然后从上下文菜单中选择"添加引导

层"命令。该层名称的左侧有一个"运动引导层"图标。

3.使用"钢笔"、"铅笔"、"直线"、"圆形"、"矩形"或"刷子"工具绘制所需的路径。

图7-28

4.将中心与线条在第一帧中的起点和最后一帧中的终点对齐。

5.要隐藏运动引导层和线条，以便在工作时只有对象的移动是可见的，请单击运动引导层上的"眼睛"列。当播放动画时，组或元件将沿着运动路径移动。

6.要把层和运动引导层链接起来，请执行以下操作之一：

（1）将现有层拖到运动引导层的下面。该层在运动引导层下面以缩进形式显示。该层上的所有对象自动与运动路径对齐。

（2）在运动引导层下面创建一个新层。在该层上补间的对象自动沿着运动路径补间。

（3）在运动引导层下面选择一个层。执行菜单中的"修改／时间轴／图层"命令。然后在"图层属性"对话框中选"被引导"。

7.断开层和运动引导层的链接。选择要断开链接的层，然后拖动运动引导层上面的层或者执行菜单中的"修改／时间轴／图层"命令，然后在"图层属性"对话框中选择"正常"作为图层类型。

六、创建交互式电影

（一）为按钮添加动作

为按钮添加动作后，就会响应鼠标的单击或者触摸事件，从而执行该动作。下面我们通过一个简单的交互式影片来说明如何为按钮添加动作。在该影片中，通过单击相应的按钮来控制动画的播放、停止、前进或后退。其具体操作步骤如下：

1.打开一个动画文件，单击"时间轴"面板中的"插入图层"

按钮，新建一个图层。

2. 选择"窗口／公用库／按钮"菜单项，打开系统内置的按钮元件库，将文件夹下的"get Right"、"get Rewind"、"get Fast Forward"、"get Stop"按钮拖至新建图层中，并利用"属性"面板分别设置按钮实例的名称为"播放"、"后退"、"前进"和"停止"。

3. 在动画编辑窗口中单击"播放"按钮，然后选择"窗口／动作"菜单项，打开"动作／按钮"面板。

4. 在"动作"面板的左侧窗格中依次打开"动作／影片控制"文件夹，然后用鼠标双击"Play"动作，将该动作添加到右侧窗格的脚本编辑区中。

5. 由于是在单击"播放"按钮时播放动画，因此，可在脚本编辑区单击第一行的"on (release)"语句，然后在打开的参数选项区中取消选择"释放"复选框，并选中"按钮"复选框，此时动作脚本已发生了变化（图7-29）。

6. 选择"后退"按钮，用鼠标双击"动作／按钮"面板的"影片控制"文件夹下的"goto"动作，将该动作添加到右侧窗格的脚本编辑区中。

7. 在参数选项区的"类型"下拉列表框中选择"上一帧"选项，然后单击脚本的第一行，在参数选项区中取消选择"释放"复选框，并选中"按钮"复选框，以实现单击后"后退"按钮时退回到前一帧的目的。

图7-29

8. 按照相同的方法，为"前进"按钮添加"goto"动作，并在参数选项区的"类型"下拉列表框中选择"下一帧"选项，

再单击脚本的第一行，在参数选项区中取消选择"释放"复选框，并选中"按钮"复选框，以实现单击"前进"按钮时前进一帧的目的。

9. 为"停止"按钮添加"stop"动作，以实现单击该按钮时停止播放影片的目的。

10. 选择"控制／测试影片"菜单项，在打开的窗口中单击各按钮即可观察效果。

（二）为关键帧分配动作

为关键帧分配动作后，当影片播放到该关键帧时，就会执行相应的动作。为关键帧添加动作的具体操作步骤如下：

1. 选择影片的第1个关键帧。

2. 打开"动作／帧"面板，并用鼠标双击"影片控制"文件夹下的"stop"动作，将该动作添加到脚本编辑区中。

3. 此时在影片的第1个关键帧上就会出现一个"a"符号，表明在该关键帧上已添加了动作。

4. 播放影片时看出，影片停止在第1帧不动，单击"播放"按钮才开始播放（图7-30）。

（三）创建声音文件

为使影片更加形象生动、有声有色，通常还需要在影片中添加声音，从而制作出有声影片。如果要将声音添加到影片中，最好为声音单独创建一个图层，并在"属性"面板中设置声音的相应属性。

导入声音文件与导入位图文件类似，导入声音文件后，声音

图7-30

文件将被自动放入文档库中。也就是说，用户只需要一个声音文件的副本，就可以在影片中无数次地使用该声音。

通常情况下，可以导入WAV、MP3格式的声音文件。如果在

系统中安装了QuickTime，则可以在影片中使用AIFF、SunAU、Sound DesignerⅡ、System 7 Sound与WAV文件。

存储声音文件需要占用相当大的磁盘空间和内存，但声音数据被压缩的MP3与WAV或AIFF声音数据相比就要小得多。

总的来说，在使用WAV格式的声音文件时，最好能使用16位22KHz或44KHz的单声道声音。在Flash中可以导入采样频率为11KHz、22KHz或44KHz的8位或16位声音。导入之后，Flash还可以对声音进行转换，使之在导出时采样频率更低。

导入声音文件的具体步骤如下：

1. 选择"文件／导入"菜单项，打开"导入"对话框。

2. 在"导入"对话框中选择需要的声音文件，然后单击"打开"按钮。

在Flash中导入声音时，声音只是被存储在"库"面板中，而不会自动加载到当前图层上（图7-31）。

（四）为影片添加声音

为影片添加声音的具体操作如下：

1. 按照上面介绍的方法，将声音文件导入到"库"面板中。

2. 选择"插入／图层"菜单项，创建一个作为声音图层的新图层。如果希望自某帧开始播放声音，应首先在该帧处插入一个关键帧，并将该帧设置成当前帧。

3. 选择新建的声音图层，从"库"面板中将声音文件拖至场景中，这时声音被添加到当前图层（图7-32）。

4. 打开"属性"面板，在"声音"下拉列表框中可以选择其他的声音文件，在"效果"下拉列表框中可以为声音添加效果，（图7-33）。

图7-31

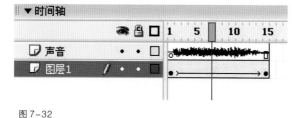

图7-32

在"同步"下拉列表中，可选择一种同步方式。

（五）编辑声音

如前所述，用户在场景中使用声音时，可利用"属性"面板为声音添加效果，如淡入、淡出、左右声道切换等。如果希望手工编辑声音，可首先在声音所在图层的"时间轴"面板中单击鼠标左键，然后在"属性"面板中单击"编辑"按钮（图7-34），步骤如下：

1. 选定某个声音实例，在"属性"面板中单击"编辑"按钮，打开"编辑封套"对话框。

2. 为了便于对声音进行编辑，可在"编辑封套"对话框中一次或多次单击"缩小"按钮，缩小声音波形显示。

3. 如果希望缩短声音长度，如"掐头去尾"，可将声音开始控制滑块向右拖动，而将声音结束控制滑块向左拖动。

（六）优化影片

影片尺寸的增大，对影片下载时间和播放速度的影响是显而易见的。为此，用户可采取以下措施来优化影片：

1. 应尽量使用元件。

2. 最好制作过渡动画，而不要制作关键帧动画。

3. 最好使用影片剪辑元件，

图7-33

图7-34

而不要使用图形元件。

4. 避免动画位图元素，应将位图元素作为背景或静态元素。

5. 尽可能使用 MP3 等尺寸较小的声音文件格式。

6. 使用图层来区分元素。

（七）发布影片

如果测试没有问题，可按照要求发布影片。在缺省情况下，发布命令将创建 Flash 的 SEF 文件与可在浏览器中运行的 HTML 文件。如果需要，也可以将影片发布为 GIF、JPEG、PNG 格式文件和 HTML 文件。操作如下：

1. 选择"文件 / 发布设置"菜单项，打开"发布设置"对话框。

2. 在该对话框中，"格式"选项卡用于设置发布哪些格式的文件；Flash 选项卡用于设置发布的 FlashSWF 文件的版本、图像和声音压缩；HTML 选项卡用于设置影片的尺寸、窗口模式等。此外，如果在"格式"选项卡中还选择了以其他格式发布影片，"发布设置"对话框中还会自动显示其他选项卡。

3. 设置好发布参数后，选择"文件 / 发布"菜单项即可发布影片。如果希望预览发布效果，可选择"文件 / 发布预览"子菜单中的相应菜单项即可。

（八）导出影片

可将影片导出为一组位图图像，一个单帧或图像文件，GIF、JPEG、QuickTime、AVI 等格式的动态与静态图像。也可将影片中的声音导出为 WAV 文件。具体操作如下：

1. 打开希望导出的影片。其中，如果希望导出影片中的图像，可先选中影片中的帧或图像。

2. 选择"文件 / 导出影片"菜单项或选择"文件 / 导出图像"菜单项，打开"导出影片"或"导出图像"对话框。

3. 设置导出文件的名称与格式，然后单击"保存"即可。

七、综合实例

制作飘动的旗帜。

动画的制作很简单，就是使用了一个 Flash 屏蔽的功能。其制作步骤如下：

第一步，选择菜单栏的"文件 / 新建"命令，新建一个文件。

第二步，在绘图工具栏中选择矩形工具，将场景全部覆盖。在 Color Mixer 面板中选择天蓝色，将 R 值设为 191、G 值设为 255、B 值设为 255，填充色彩设置为"线性"，并且制作三个滑块将天空设置为渐变色（图 7-35）。

第三步，在绘图工具栏中选择自由变换工具将矩形旋转 90°，并且设置好天空的高度和宽度（图 7-36）。

第四步，选择菜单栏的"插入 / 新建元件"命令，命名为"旗帜"，并将符号的属性设置为"图像"，单击"确定"按钮进入编辑模式。

第五步，使用矩形工具在舞台中绘制一个长方形，再选择箭头工具修改长方形上下边（图 7-37）。

第六步，选中修改后的长方形，按下"Ctrl+C"和"Ctrl+V"组合键，在舞台中复制粘贴一个同样的长方形。选取复制后的那个长方

图 7-35

图 7-36

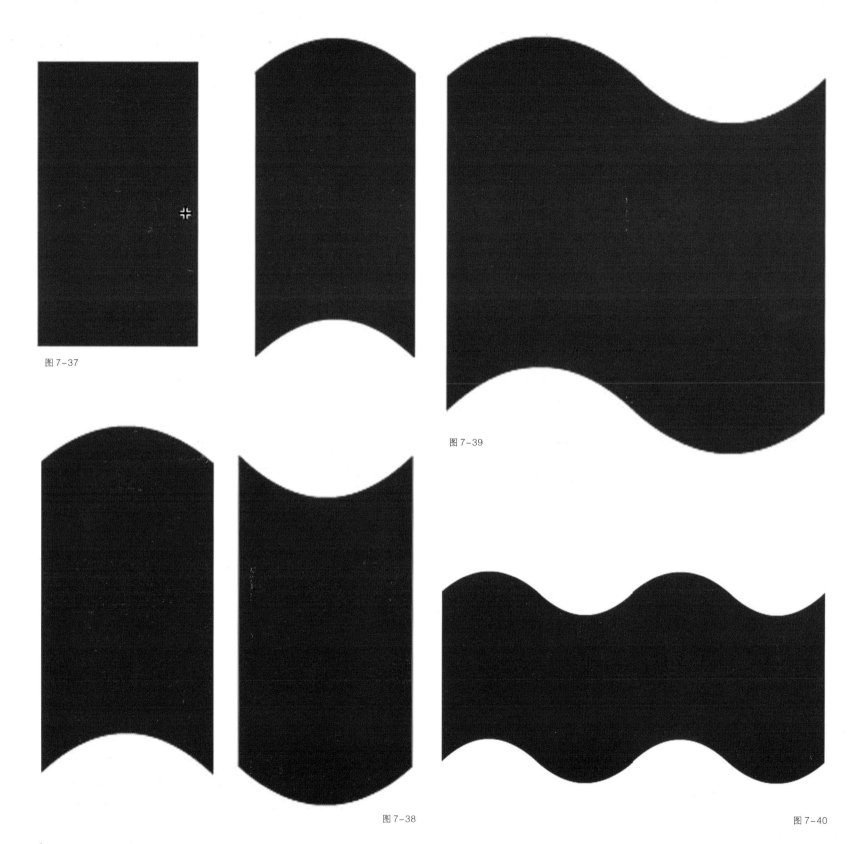

图 7-37

图 7-38

图 7-39

图 7-40

形，选择"修改 / 变形 / 垂直翻转"命令，将复制后的长方形反转（图7-38）。然后将两个长方形对齐，这样一面旗帜就制作成功了。

第七步，按照上面的方法再复制一遍绘制好的旗帜，然后将两面旗帜对接使旗帜加长（图7-39、图7-40）。

第八步，然后新建"旗帜飘动"影片剪辑，单击"确定"按钮进入编辑模式。

第九步，将"旗帜"元件拖入到舞台中。单击图层面板的新建图层按钮，新建一个图层2。在该层中选择矩形工具将填充色设为黑色，返回到舞台绘制一个长方形将旗帜的一半遮盖（图7-41）。

第十步，在图层1、图层2的20帧处各插入一个关键帧，单

图7-43

图7-44

图7-45

图7-41

图7-42

击图层1的第20帧，按住"Shift"键将旗帜向右侧移动，一直到黑色的矩形将旗帜的左边遮盖为止（图7-42）。添加运动变形动画。

第十一步，右击图层面板图层2，在弹出的快捷菜单中选择遮罩层命令创建屏蔽的效果。

第十二步，"旗帜飘动"的电影动画已经制作完成，返回场景。在"库"面板中右击"旗帜"元件，复制该元件并命名为"旗帜2"，使用相同的步骤再复制两个"旗帜3"符号和"旗帜4"符号。

第十三步，按照上面所述将"旗帜飘动"影片剪辑元件也同样进行复制，新建"旗帜飘动2"、"旗帜飘动3"和"旗帜飘动4"符号（图7-43）。

第十四步，双击"旗帜2"符号进入编辑模式，在调色板内选取颜色，选择油漆桶工具将旗帜填充。双击"旗帜飘动2"符号进入编辑模式，在图层1时间轴的第1帧单击舞台中的旗帜，选择"属性"面板中的"交换"按钮，打开"交换元件"面板

选择"旗帜2"符号，单击"确定"按钮将旗帜颜色替换为如图7-44所示。下一步单击图层1时间轴的第20帧进行同样的更换。

第十五步，按照第14步的操作方法分别将"旗帜飘动3"和"旗帜飘动4"元件设置为紫色和蓝色。

第十六步，返回场景，在图层面板中新建五个层，分别命名为"旗"、"旗2"、"旗3"、"旗4"和"旗竿"(图7-45)。

第十七步，将四个"旗帜飘动"符号分别拖入到对应的层中。单击"旗竿"层第1帧，选择矩形工具，在舞台中绘制一个旗竿。然后再复制三个分别放置在对应的旗帜前面(图7-46)。

第十八步，在菜单栏中选择"控制／测试影片"命令，即可对动画效果进行测试。

图 7-46

DESIGN

ART

第八部分
作品欣赏

复式下层

复式上层

图 8-1 复式平面效果图（CorelDRAW 制作）

图 8-2 招贴（CorelDRAW 制作）

图 8-3 汽车（CorelDRAW 制作）

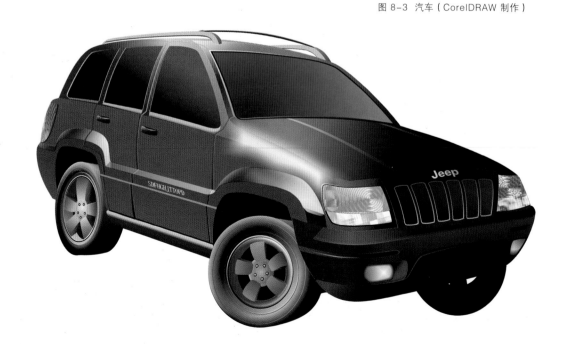

图 8-4 封面（CorelDRAW 制作）

图 8-5 广告图（Photoshop 制作）

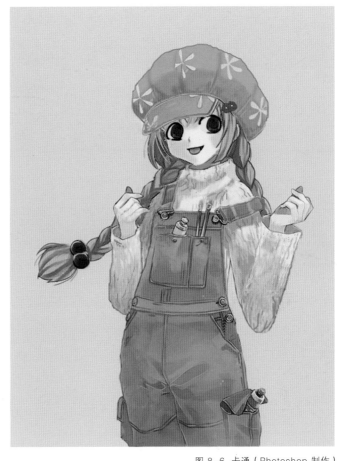

图 8-6 卡通（Photoshop 制作）

图 8-7 CD 封面（Photoshop 制作）

计算机艺术设计基础 **107**

户型经济技术指标：

A户型建筑面积：71.74㎡ D户型建筑面积：98.34㎡

B户型建筑面积：80.57㎡ 公摊建筑面积：110.46㎡

C户型建筑面积：105.60㎡ 总建筑面积：816.96㎡

二~八层平面图
1:100

※上述建筑面积包括阳台面积，仅供面积审核单位参考。

※图中所示标高均为相对于该层楼地面完成面标高。

图 8-8 室内平面图（Auto CAD 制作）

负一层平面图 1:100

图 8-9 室内平面图（Auto CAD 制作）

图 8-10 体育馆效果图（3DS MAX 制作）

图 8-11 展厅效果图（3DS MAX 制作）

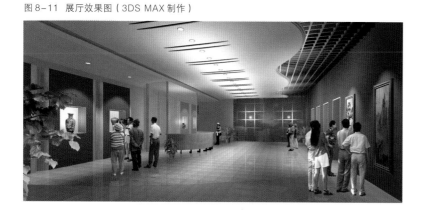

图 8-12 园林效果图（3DS MAX 制作）

图 8-13 休息厅效果图（3DS MAX 制作）

图 8-14 大厦效果图（3DS MAX 制作）

图8-15 迪迪动画系列之宝科（Flash 制作）

图8-17 学生作品（Flash 制作）

图8-16 Flash 游戏动画（Flash 制作）

参考文献

1． 王健荣主编．电脑美术．长沙：湖南美术出版社，2003

2． 李振华，刘洪祥编著．美术设计师完全手册．北京：清华大学出版社，2006

3． 付志勇，杨静，李林，刘东雷编著．计算机辅助设计．武汉：湖北美术出版社，2001

4． 辜居一编著．电脑美术设计（上）．北京：中国美术学院出版社，2003

5． 付志勇编著．计算机艺术设计基础．北京：清华大学出版社，2003

6． 徐琨编著．电脑美术设计基础．北京：海洋出版社，2005

7． 周嘉话编著．CorelDRAW 实用教程．西安：西安电子科技大学出版社，2002

8． 图灵主编．新编中文 CorelDRAW 12 教程．上海：上海交通大学出版社，2005

9． 天绍文化．Photoshop CS 基础教程．成都：四川电子音像出版中心，2005

10．安小龙编著．Photoshop CS 电脑美术标准教材．北京：中国电力出版社，2004

11．欧阳龙雨编著．中文版 Photoshop CorelDRAW 标准教材．北京：北京工业大学出版社，2003

12．卫华，高斤芹，王继东编著．Flash MX 应用基础．长沙：国防科技大学出版社，2003

13．高霞编著．Flash MX 完全动画设计．北京：中国青年出版社，2005

14．韩雪涛主编．动画设计与制作．北京：中国水利水电出版社，2005

15．刘正旭编．3ds max8 建筑动画表现技法．北京：中国电力出版社，2006

16．张建军编．3ds max8 室内效果图表现技法．北京：中国电力出版社，2006

17．王琦电脑动画工作室．新火星人——MAX&Rhino 工造视效风暴．北京：北京科海电子出版社，2003

18．周峰，王征编著．AutoCAD2007 中文版基础与实践教程．北京：电子工业出版社，2007

19．栾晓义编著．AutoCAD2007 中文版标准实例教程．北京：机械工业出版社，2006

图书在版编目（CIP）数据

计算机艺术设计基础 / 陈升起主编.－长沙：湖南人民出版社，2008.6
（21世纪高等学校美术与设计专业规划教材 / 蒋 烨、刘永健主编）
ISBN 978-7-5438-4982-2
Ⅰ.计… Ⅱ.陈… Ⅲ.计算机－设计－高等学校－教材 Ⅳ.J06-39
中国版本图书馆CIP数据核字(2007)第131246号

计算机艺术设计基础

出　　版　　人：李建国
总　策　　划：龙仕林　蒋　烨　刘永健
丛　书　主　编：蒋　烨　刘永健
本　册　主　编：陈升起
本册副主编：刘一颖　邓铁桥　黄方遒
责　任　编　辑：龙仕林　文志雄　杨丁丁
装　帧　设　计：蒋　烨

出　版　发　行：湖南人民出版社
网　　　　　址：http://www.hnppp.com
地　　　　　址：长沙市营盘东路3号
邮　　　　　编：410005
营　销　电　话：0731-2226732
经　　　　　销：湖南省新华书店
印　　　　　刷：湖南新华精品印务有限公司

印　　　　　次：2008年6月第1版第1次印刷
开　　　　　本：787×1092　1/12
印　　　　　张：10
字　　　　　数：250 000
印　　　　　数：1-3 500

书　　　　　号：ISBN 978-7-5438-4982-2
定　　　　　价：58.00元